克勒门文丛　编委会

主　　编　　陈钢
副 主 编　　嵇东明　阎　华　林明杰
编　　委　　秦　怡　白　桦　谢春彦　梁波罗
　　　　　　刘广宁　童自荣　陈逸鸣　陈　村
　　　　　　王小鹰　曹　雷　淳　子　郑辛遥

克·勒·门
文·丛

昆曲日知录

沈昳丽 著

幽梦谁边

生活·讀書·新知 三联书店

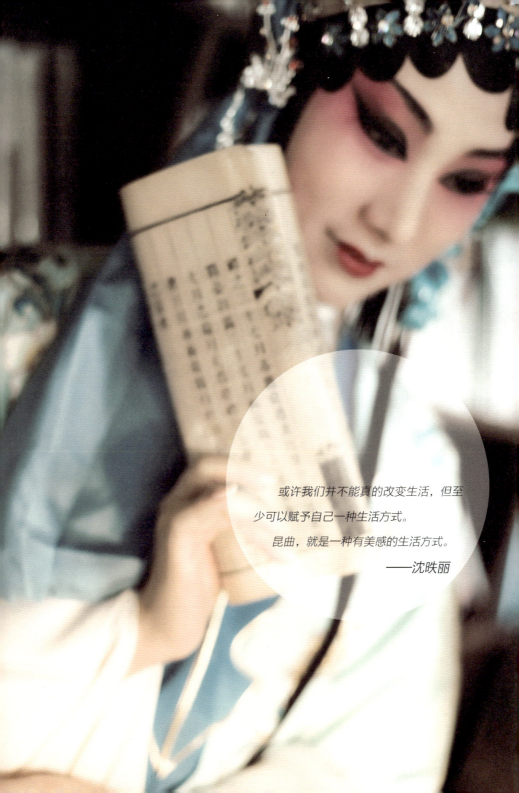

或许我们并不能真的改变生活,但至少可以赋予自己一种生活方式。
昆曲,就是一种有美感的生活方式。

——沈昳丽

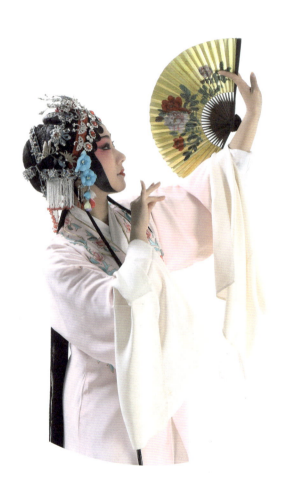

昆曲日知录
幽梦谁边

目录

序 留住上海的万种风情／陈钢 002

自序 自言自语／沈昳丽 008

汤显祖与临川四梦
以梦为马的戏剧骑士 002

紫钗记
「琴」不知所起，一往而深 018
爱·保险／鲜 026
如切如磋，小玉新琢 032

牡丹亭
赴一场青春的盗梦空间 044
独角戏都是心像的投射 060
出生入死追梦人 068
番外·挑灯闲看《牡丹亭》 081

长生殿
贵妃本是艺术家 096
舞出心中的密码 108
放我的真心在你的手心 116

红楼别梦
十年一梦缀红楼 128
愿卿怜我我怜钗 136
当梦想照进现实 142

实验剧场
小剧场戏曲的模样 156
杜丽娘与哈姆雷特 164
没有惊梦的「惊梦」 179

音乐剧场
戏曲风三重奏 188
给杨贵妃一部交响诗曲 197

昳丽道场·艺术课堂
不到园林，怎知春色如许 215
如花美眷，似水流年 222
最撩人春色是今年 225
是谁家少俊来近远 230
月落重生灯再红 234

附文
一生爱好是天然／胡晓军 237

后记
有心情那梦儿还去不远／沈昳丽 252

附录
沈昳丽艺术活动年表 256

序

留住上海的万种风情

陈钢

当我们走进上海的大门——外滩时,首先听到的是黄浦江上的汽笛长鸣和海关大楼响起的钟声。那是上海的声音、历史的声音和世界的声音。接着,我们可以看到那一道由万国博览建筑群组成的刚健雄伟、雍容华贵的天际线,它展示了作为现代国际大都会大上海的光辉形象。当我们转身西行,乘着叮当作响的电车驶进夹道满是梧桐树的淮海中路时,又会在不知不觉里被空气中弥漫的法国情调所悄然迷醉,也会自然而然地想起张爱玲所说的"比我较有诗意的人在枕上听松涛、听海啸,我是非得听见电车响才睡得着觉的……"。除了这张爱玲所特别钟爱的上海"市声"外,我们还能在影院、舞厅和咖啡馆里找到世界的脉搏和时代的节奏,找到上海的声音。丹尼尔·贝尔认为,"一个城市不仅是一块地方,而且是一种心理状态,一种独特生活方式的象征"。上海是中国一块得天独厚的风水宝地,它不仅使古老的中国奇迹般地出现了时尚繁华的"东方华尔街"和情调浓郁的"东方巴黎",而且还催生了中国的城市文化——海派文化,催生了中国的第一部电影、第一个交响乐

团、第一所音乐学院和诸多的"第一"……

"克勒"曾经是上海的一个符号,或许它是 class(阶层)、color(色彩)、classic(经典)和 club(会所)的"混搭",但在加上一个"老"字后,却又似乎多了层特殊的"身份认证"。因为,一提到"老克勒",人们就会想到当年的那些崇尚高雅、多元的审美情趣和精致、时尚生活方式的"上海绅士"们。而今,"老克勒"们虽已渐渐离去,但"克勒精神"却以各种新的方式传承开发,结出新果。为此,梳理其文脉,追寻其神韵,同时将"老克勒"所代表的都会文化接力棒传承给"大克勒"和"小克勒"们,理应成为我们这些"海上赤子"的文化指向和历史天职。于是,"克勒门"应运诞生了!

"克勒门"是一扇文化之门、梦幻之门和上海之门。推开这扇门,我们就能见到一座座有着丰富宝藏的文化金山。"克勒门"是一所文人雅集的沙龙,而沙龙也正是一台台城市文化的发动机。我们开动了这台发动机,就可能多开掘和发现一些海上宝藏和文化新苗,使不同的文化在这里可以自由地陈述、交流、碰撞和汇聚。

记忆是一种责任。今天,当我们回望百年上海时,都会为这座曾经辉煌的文化大都会感到自豪,但也会情不自禁地为那一朵朵昔日盛开的文化奇葩的日渐萎谢而扼腕叹惜。文化是应该能逗留的。为了留下这些美丽的"梦之花",为了将这些上海的文化珍宝串联成珠,在人世间光彩永放,"克勒门"与发祥于上海的"老牌"出版社生活·读书·新知三联书店共同筹划出版了这套"克勒门文丛",将克勒门所呈现的梦,一个一个地记录下来。

"克勒"是一种风度、一种腔调，更是一种精神、一种文化。让我们一起走进"克勒门"和"克勒门文丛"，寻找上海，发现上海，书写上海，歌唱上海。让我们每个人都成为有历史守望与文化追寻的梦中人，传承和发扬高雅、精致和与时俱进的海派文化精粹，用我们的赤子之心留住上海的万种风情！

这里，我们所推出的是昆曲表演艺术家沈昳丽的《昆曲日知录——幽梦谁边》。

人生由许多"遇见"组成，而有些"遇见"会影响你的人生，特别是会在你的创作生涯中刻录下一道道不可磨灭的印记。2017年，我与沈昳丽相遇，她与黄蒙拉、宋思衡合作，重演了我10多年前写的昆曲与小提琴、钢琴三重奏《惊梦》。那时，我才知道她不仅是上海昆剧团的当家闺门旦，还是位能够演唱越剧、评弹的多面手。由此，我就派生出用不同剧种的音乐创作出一组"戏曲风三重奏"的念头。我先后写出了昆曲风《惊梦》、越剧风《天上掉下个林妹妹》和评弹风《三轮车上的小姐》。它们既各呈异彩，却又共具中国韵味和国际风范。2019年，在小提琴协奏曲《梁祝》诞生60周年之际，我们又献演了交响诗曲《情殇——霓裳骊歌杨贵妃》。

昆曲与交响，是我之"兼爱"。我爱昆曲，是因为它是中华文化的瑰宝。它迷人、醉人，令人感怀不已而又回味无穷。我爱交响，是因为它能重现汹涌澎拜的人生大海。如果说昆曲是"精致"，交响是"极致"，那么，二者"糅合"在一起后就成了"无微不致"。

"戏曲风三重奏"是戏曲与室内乐的嫁接，而《情殇》则是戏曲与交

响乐的融合。两者都是一种古今融合、中西合璧的新尝试。当"戏曲风三重奏"演出得到热烈反响后,我那为《长恨歌》谱曲的夙愿再次萌发。我想将有600多年历史的古老昆曲与现代交响乐的国际语言化合在一起,对撞出激烈的戏剧冲突和汇聚成巨大的音响合流。通过昆剧《长生殿》中《舞宴》《惊变》和《埋玉》三个段落,来描写杨贵妃与唐明皇的生死之恋和表现"此恨绵绵无绝期"的崇高诗境。在沈昳丽的建议下,我在《情殇》之后加了个副标题——"霓裳骊歌杨贵妃"。因为,"骊歌"就是"告别的歌",就是"相逢只恨相知晚,一曲骊歌又几年"。

《情殇》就是一首"告别之歌"。它的重中之重是《埋玉》,而《埋玉》的曲腔则来自那一唱三叹、委婉深情的昆剧曲牌【集贤宾】。当杨玉环唱过了春光乍现的《舞宴》,遭遇了天崩地裂的《惊变》,音乐陡然转至全曲的核心唱段《埋玉》时,她告别了天,告别了地,告别了她爱过恨过的这个世界,在最后一声凄厉的"啊!三郎……"的绝响后,她裹着白绫离地飞去,飞往那天高云淡,飞往那霓裳羽衣。沈昳丽对她特别钟爱的【集贤宾】进行了特别的处理。她用了曲牌的音调框架,但更像是歌剧里的咏叹。此时,你也许会不由自主地想到,这首《情殇》是昆曲还是交响乐?好像都是,又好像都不是。说是昆曲,应该不错,因为曲中所用的素材都来自昆曲的经典曲牌,而唱者又是著名的昆剧当家闺门旦。但说是昆曲也会存疑,因为曲中有许多"非昆曲"成分——如京剧、锡剧和民乐独奏曲《月儿高》等,更不要说是有声势浩大、千钧压顶和色调丰富、对比强烈的交响乐了!就像陶渊明说的,"此中有真意,欲辨已忘言"。因为此时的沈

昳丽在台上就像是交响乐团的一个成员，是这部"交响诗曲"中的独唱演员。在这里，没有华丽多姿的身段语言，没有撕心裂肺的戏剧化表演，交响乐和昆曲融合成一个奇妙独特、交织而成的"音乐剧场"。在这里，观众听到的既是杨贵妃也不是杨贵妃，既是沈昳丽也不是沈昳丽，感受到的是那么一个"交响诗曲"，那么一个不可名状的气团。那就让昆曲去随情"水磨"，让交响去大声"咆哮"吧！我们最终听到的既不是昆曲，又不是交响，而更像是秦观在俯首低吟"两情若是久长时，又岂在朝朝暮暮"和陈子昂在仰天高诵"念天地之悠悠，独怆然而涕下"。沈昳丽站在舞台上一动不动，像是一尊冰雕，可是，当她在观众久久的、会心的掌声中一步步缓缓走回后台时，我们似乎可以听到她的心在颤抖，看到她的"泪飞顿作倾盆雨"……

沈昳丽的名字很特别，特别在那个"昳"字。究其来由，说是妈妈从字典里随便翻觅出来的。后来细想，似乎颇有道理。因为"昳丽"之名，语出《战国策·邹忌讽齐王纳谏》一文，有"神采焕发，容貌秀丽"的美意。而她也确实与众不同，虽然昆曲这朵幽兰自幼就令她清香绽放，但在演过《惊梦》《寻梦》成为昆剧的当家闺门旦后，她却还在不断地挑战自己。她，不但独创了别具一格的《红楼别梦》，还要在这个"别梦"之外继续做"别的梦"，将她的艺术疆域横跨到朗诵、讲坛和实验剧场。最后，竟然一个鱼跃，跳进了室内乐与交响乐这个全然不同的另一个气场，活出了一个"动静张弛、天然昳丽"的真正的自己。

沈昳丽出书了，她以书为镜，回顾了她30多年的戏剧人生和从杜丽娘到杨贵妃的蜕变过程。在书中，她开辟了一个"道场"，以"沈姐姐"

的身份说文道戏，与粉丝们交流对话。别看这个"道场"很小，好像是在"螺蛳壳里做道场"，但实际上是开辟了另一个舞台，一个更大的社会舞台和一个开放剧场。这个"道场"视角独特，异彩缤纷。她既可以在翠玉盘上舞霓裳，也可在交响舞台上唱咏叹。她既可以与戏剧家尤内斯库玩"荒诞"，在《椅子》中不断地变换身份、家门、行当与角色，从一个十三四岁的村姑演到95岁的老妪，也可以在有四面观众的环形剧场中演出昆曲清唱剧《浣莎纪》，用一把扇子分别表现杜丽娘的柔情万种和象征哈姆雷特的匕首。有着"八年坐科"经验的沈昳丽，还敢反串豹子头林冲，实力上演《夜奔》。她能将传统戏曲中的唱、念、做、表和手、眼、身、法、步融入现代剧目，同时又将实验剧场所特具的新鲜感带回传统。从戏曲舞台到实验舞台，从实验舞台到音乐舞台，然后再从音乐舞台到社会舞台，可都离不开人生舞台和文化舞台。剧场是一个千变万化的魔盒，它在演员与观众的共振后，会构成无穷的魅力。我曾调侃沈昳丽的"变脸"像是杜丽娘一走出牡丹亭，就遇上了林黛玉；林妹妹一跨上三轮车，就变成了上海Lady；刹那间，蓦然回首，只见那杨贵妃正在那灯火阑珊处。啊！真是一个轮回，一道风景，一段情缘！

自序

自言自语

沈昳丽

当代生活为什么需要戏曲？为什么需要600多年的古戏曲？

人为什么需要戏剧？

或许我们并不能真的改变生活，但至少可以赋予自己一种生活方式。

昆曲，就是一种有美感的生活方式。

昆曲的戏，不在情节，在于情趣和意味。中国戏剧的本质是"诗"。

岁月消磨，只留下诗。

所谓文化，是一个族群共同遵奉的生活方式和生活理念，在传承、创造和发展中的呈现。文化的流传和维系是需要仪式的。戏曲的表现与程序，就是一种仪式。

观者和表演者之间有一份契约，默契得就像有一份秘密的约定。打乱内里编码就会阻断辨识，辨识阻断，何来共情的建构？所以首先要百分之百地遵循。而后，我们必须去追溯它生发的源头，找到起心动念形诸手足的那个鸿蒙

初开的原点。唯有这样体会,这仪式方才是活的,才有可能降下神明——角色,才会上身。在这仪式的舞台上,在观者和表演者同在的剧场里,往来流荡的能量交换才是真的,演出才是有生命的。

每一场的演出都不可复制。

动静张弛,是场上做戏,更是心有灵犀。

任何一出戏,任何一场演出,台上的任何一个人,其实同时呈现着三个自我:悬想的角色,实在的表演者,演员自身潜在的人格和性情。

刹那间,此一刻,当下——是实相?是虚相?我是我?我非我?……流转幻化在这三重"镜像"之间。这大概就是表演艺术令人欲罢不能的魅惑。

"杜丽娘""杨贵妃""小玉""宝钗"……有谁见过?我怀疑:表演并不是为了塑造角色,因为实际上不能。

但表演却可以发现自己。借着"她",能体会到潜在的、尚不自知的我,理想中意愿中的我,可能性的我……当众表演其实是一条隐秘的小径,交错岔道的后面藏着一个小小花园。

"不入园林,怎知春色如许!……"

在昆曲里,历史是过去与未来无穷尽的对话。

——沈昳丽

汤显祖与临川四梦

以梦为马的戏剧骑士

昆曲在中国古典文学里经常出现,它的存在已有 600 多年的历史,是离我们很久远的一种语境。2016 年时值明代伟大的戏剧家汤显祖逝世 400 周年,这对昆曲来说很重要,值得昆曲人用各种活动来纪念。"临川四梦"——《紫钗记》《牡丹亭》《南柯记》《邯郸记》,这是汤显祖用尽一生谱就的传奇,寄寓着他的美好梦想。

2016 年,也是西方的伟大剧作家莎士比亚逝世 400 周年。现在有很多人把他们放在一起进行比较,说汤显祖是东方的莎士比亚,其实他们是不能直接去对比的。东西方文化的差异很大,他们的作品也很不同。汤显祖和他的"临川四梦"对昆曲人和文学研究者来说很重要,对热心于中国文化的人们同样重要。汤显祖是我们的戏剧大师,如果我们自己

都不认识,何谈让世界认识?我不仅常在舞台上演绎汤显祖的作品,更愿意跟大家说一说我所感受的汤显祖,说一说他的"临川四梦"。

我们透过一个剧作家的作品,可以体察到他的人生轨迹和思想活动,第一部作品的笔触和情感往往很纯粹很真挚。《紫钗记》正是汤显祖的第一部剧作,全剧共有53出,他写了10年。这第一梦的一口鲜活之气接住以后就一路畅通了。

汤显祖从小就锦绣文章,科考之路尽管坎坷,他仍然追求仕途。相应地,在《紫钗记》中,他笔下的书生李益虽然爱情美满,但一有机会便无所顾忌地奔向仕途。男女主角相恋之后新婚没几天,李益就要远赴玉门关任参军,这对霍小玉来说痛不欲生,恋恋不舍,但李益认定前景一片大好,执意前往。在两人依依惜别的《折柳阳关》中,霍小玉有这样的"八年之愿"——

李郎,以君才貌名声,人家景慕,愿结婚媾,固亦众矣。离思萦怀,归期未卜,官身转徙,或就佳姻。盟约之言,恐成虚语。然妾有短愿,欲辙指陈。未委君心,复能听否?妾年始十八,君才二十有二,逮君壮室之秋,犹有八岁。妾一生欢爱,愿毕此期。然后君妙选高门,以求秦晋,亦未为晚。妾便弃人事,翦发披缁,夙昔之愿,于此足矣!

——《紫钗记》第25出《折柳阳关》

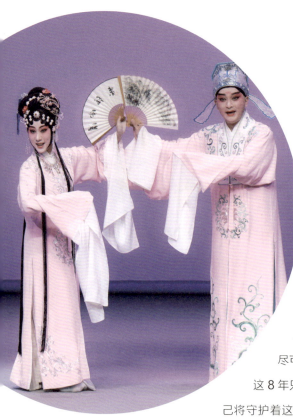

霍小玉是庶出的霍王府千金，血统高贵，琴棋书画样样精通，却自叹出身卑微。她是贵与贱的混合体，对自己的爱情极其敏感。她深知自古男儿轻别离，怕这只爱情鸟一去不回来。在与爱人分别之际，她不是一味叮咛对方要一世相守，而是和爱人定下了8年之约：表明相恋8年后，李益尽可以离开，去追逐想要的一切。这8年只是李益的一个插曲，而小玉自己将守护着这份提纯的爱情，终老一生无怨无悔。这一番话说得坦诚，说得坚定，说得七尺男儿亦为之悚然动容。一样是恋人的依依惜别，霍小玉竟是如此冷冽的激情，如此不留后路的期盼，矛盾而率直，我被霍小玉这种对爱情绝世而独立的表达方式深深打动了。

我想，这也应该是点燃汤显祖内心的地方。

对于至真至纯的情感，每个人穷尽一生都渴望得到。我给霍小玉和李益的情感定义为现世的爱情，有着现世的精神。其实汤显祖的第一梦跟我们身边的故事没什么区别，是一份现世的情感。

唐传奇《霍小玉传》寥寥数语，说的是痴情女子和负心汉的故事。到了长篇巨作《紫钗记》，汤显祖在最后安排霍小玉做了一个梦，在黄衫客的帮助下，最终使霍小玉和李益团圆。故事是很离奇，我觉得汤显祖的心愿特别美好，他希望所有真挚的情感都得到圆满。他是多么阳光的大男孩，写得一点也不晦涩。文本就已经很动人了，昆曲的表演非常细腻，更加不辜负汤翁的用情和用心，层层剥开和宣泄人物的情绪，使大家关注的不是故事本身，而是去更加仔细地感受故事中人物的境遇，体会他们对情感和精神的诉求。

记得有位作家说中华民族的文脉在明朝以后就断裂了。我当时很想说，如果我们换一个角度，可以从 600 多年的昆曲中一窥究竟，传统文脉仍在延续。昆曲不光是表演者在台上演一个故事，大家仔细的话会发现当中有很多古人的生活状态和情趣爱好，以及跟我们生活有关联的细节。通过看戏我们可以饶有兴致地读到很多传统历史、哲学的东西。古代的人不一定都有条件受高等教育，那么凡夫俗子的道理从哪里来？他们在戏中求，在戏中寻，在戏中得。

《紫钗记》是对人生的一种印证，是在现世中苦苦守候爱情的情梦。到了第二梦，《牡丹亭》就被赋予很多浪漫色彩。"一生四梦，得意处

唯在牡丹。"不仅我们爱《牡丹亭》，汤显祖自己也极其看重。汤显祖洋洋洒洒写了 55 出，少女杜丽娘在自家花园梦到心目中的白马王子，梦醒后感叹青春无奈，郁郁而终。从梦中相遇，为情而死，到人鬼相知，最终因情复生长相厮守。这样出生入死的情梦，既浪漫又穿越。这样的至情至性，在《牡丹亭》的题词中就已振聋发聩。现实生活中不可得的，我们在戏中可以充分感受。

情不知所起，一往而深。生者可以死，死可以生。生而不可与死，死而不可复生者，皆非情之至也。

——汤显祖《牡丹亭》题词

《牡丹亭》里有很多经典名段，例如【山坡羊】是杜丽娘在游花园后入梦前的一段个人咏叹调，非常典雅委婉，是我特别喜爱的段落之一。昆曲很有趣，你带一分心境给它，它会还十分给你。我们可以从传统文学、传统戏曲中获得生活的乐趣和精神上的享受，性价比很高。与昆曲相濡以沫的这 30 多年，我是实实在在的

获益者。

汤显祖出生的时候，传说是文曲星下凡，才情很高，大可以官运亨通，然而却一路被贬谪，远至岭南做徐闻典史。岭南柳梦梅和南安杜丽娘一南一北的千里姻缘一线牵，在《牡丹亭》里面有很多这样的元素，是汤显祖人生旅程的一个个缩影。现当代的很多大家也是，当生活碰到很多不如意，人生和精神都需要有一个着陆点，一个把自己放下来的地方，最终指向就是文学、戏剧、艺术。

大家看一看莎士比亚的作品，有30多部戏，很多写的是人物心理阴暗的撕裂和对人性的拷问，会让人很有感触，也会让人很沉重很压抑，对生活对人性会有很多问号。汤显祖给我们更多的是感叹号，让我们获得一种惊奇和温暖。看来传统文学、传统戏剧对我们当代人还是有所关照的，并不那么陌生遥远。希望通过交流，我们可以有意无意地推开这一扇小窗，看看窗外的景色，或许一缕阳光照进来就会很温暖，就已足够。

汤显祖的"临川四梦"层层递进，从现世，到阴阳，再到第三梦《南柯记》时已经是跨物种的奇幻了，是非常有趣的时空对照。男主角淳于棼是个不得志的文艺男青年，酒醉在大槐树下，梦中做了蚂蚁国的驸马，历经一生荣辱。我演过其中的《瑶台》，女主角金枝公主是蚂蚁国大槐安国的公主，很有趣，竟然是一个非人类的千金小姐。这个戏就不像一般闺门旦的戏文文弱弱，她戴翎子，需要一点武的基础，翎子看起来很有些英雄气，稍微转一转就可以当作是蚂蚁的触角。戏曲舞台表现起来千变万化，丝毫不比爱丽丝梦游仙境逊色，想象力很丰富。

【清江引】笑空花眼角无根系，梦境将人殢。长梦不多时，短梦无碑记。普天下梦南柯人似蚁。

——《南柯记》第 44 出《情尽》

"人间君臣眷属，蝼蚁何殊？"一个蚂蚁洞里照出淳于棼的人生，最后他燃指为香，把蚂蚁国超度升天，不分好的坏的蚂蚁，就连曾

经是他夫人的雌蚂蚁想留也留不住。他看清和放下了一切，立地成佛。《南柯梦》中的这个佛性在我看来是对生命的观照，淳于棼的"情障"，既是翻版的"至情"，更是对极限的超脱。

从戏里面会感受到：人不过是万丈红尘中的一粒尘埃，人生每个小片段都是历练，都将过去；每个人无处遁形，无处可逃的只有四个字——生老病死。生命都是在自我矫正中度过的，没有过不去的坎，汤显祖也是这样。《南柯记》已经超脱了情爱，观照到自己的生命，对应到浩瀚宇宙中自己的位置。现在很多科幻大片都有对宇宙未来世界的发问，可是几百年前我们的大剧作家早就思考过这个问题了，而且参透得很深刻，我想这也是汤显祖在逐渐走向对人生体悟的成熟。

"临川四梦"的前两梦是女主角的梦，后两梦是男主角的梦。最后一梦《邯郸记》的篇幅最短，这时的汤显祖只用了 30 出就完成了这个跌宕起伏惊心动魄的超级剧集。潦倒困顿的卢生在邯郸道上为了功名来来往往，他睡在吕洞宾给的枕头上梦见了一生的荣华富贵和兴衰坎坷，从饥寒交迫到封妻荫子，梦醒之时店家煮的黄粱饭都还没有熟。

人生不过黄粱一梦。卢生梦里的孩子和夫人都是店里的家禽和他那头小蹇驴幻化，最后是八仙度化了他。相比前三梦，《邯郸记》更有了些荒诞和戏谑的意味。看"临川四梦"，就能知道汤显祖的人生。卢生的梦醒了，汤显祖也参透了。更实际地说，一辈子不管经历什么，不过是一场梦。汤显祖也把自己放了下来，这是他对人生起起伏伏的

自白与开解。他辞官回到家乡临川，在玉茗堂关起门来埋头写作，在自己独立王国也就是他的作品中得到了无比的慰藉，更是一种对自己生命的救赎。

【清江引】尽荣华扫尽前生分，枉把痴人困。蟠桃瘦作薪，海水干成晕。那时节一翻身，敢黄粱锅待滚。

【北尾】度却卢生这一人，把人情世故都高谈尽。则要你世上人，梦回时，心自忖。

——《邯郸记》第30出《合仙》

我们要感念，当时如果汤显祖没有这样的人生际遇，我们就看不到他的"临川四梦"。他的这抹阳光照耀到我们这里很偶然，但真是值得感恩的。400年来，汤显祖的"临川四梦"不仅成为昆曲的代表作，一直在舞台上流转搬演，仍然能够对应和警示我们的生命。所以我想到的主题，不主要谈昆曲表演，叫作《以梦为马的戏剧骑士》。每个人都可以是主宰自己

命运的骑士。

　　与几百年前的古人对话，并不仅仅是我在舞台上演一出《牡丹亭》或《紫钗记》，而是要真正去走近和感应他。现在大家说引力波，几万年前小行星的爆炸，传了几亿光年到我们这里，让我们去探究宇宙空间。对文学戏剧来说也是这样，当我们得知的时候它们已经消亡过去，语境也变得很不一样，可是400年后的今天仍然可以"击中"我们。汤显祖的"引力波"，就是通过作品照耀到我们每个人的心灵和生活中。不光400年，此后的每一年都值得我们关注和纪念，都值得庆幸。

　　关于汤显祖的好，他的很多东西都可以搜索到，"临川四梦"的书也可以买到，但文字或图画毕竟是平面的，更希望大家走进剧场，看看现在的我们用昆曲对大剧作家经典剧作的立体再诠释。鲜活的是我们当下相投的气息，那是最能够传递波纹的力量，能让我们回到梦再次开始的地方。

动静张弛,是场上做戏,更是心有灵犀。

——沈昳丽

紫钗记

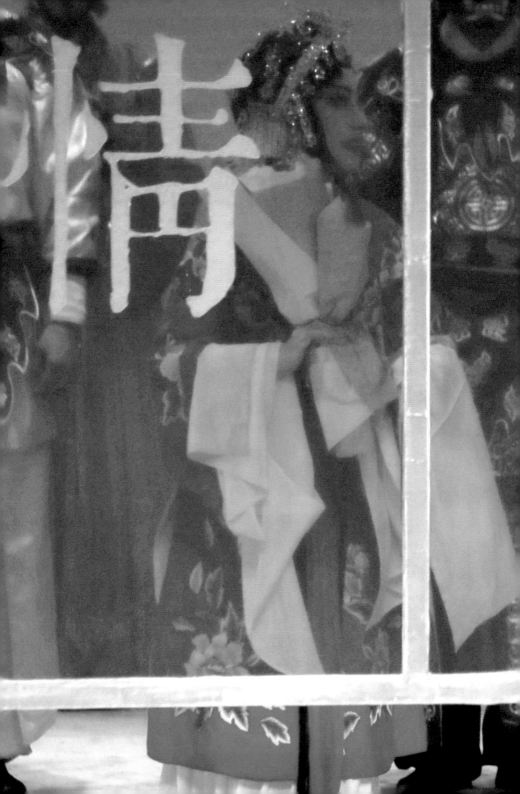

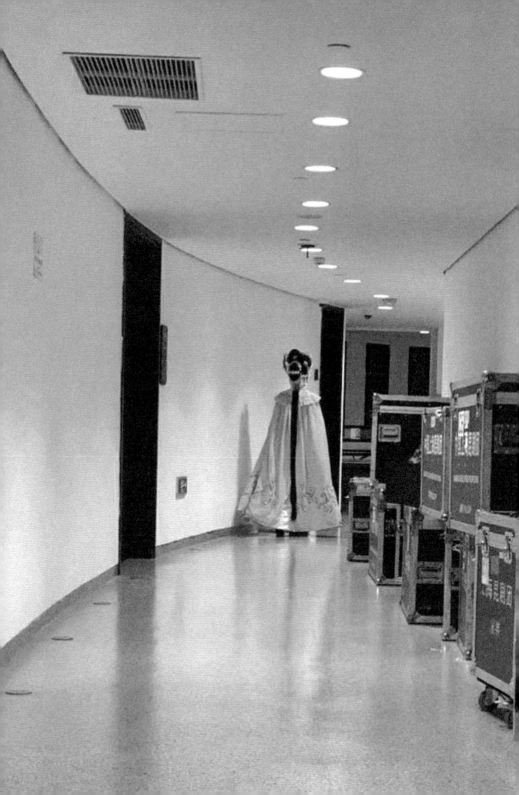

"琴"不知所起,一往而深

【西江月】堂上教成燕子,窗前学画峨眉。清歌妙舞驻游丝,一段烟花佐使。点缀红泉旧本,标题玉茗新词。人间何处说相思,我辈钟情似此。

【沁园春】李子君虞,霍家小玉,才貌双奇。凑元夕相逢,堕钗留意,鲍娘媒妁,盟誓结佳期。为登科抗壮,参军远去,三载幽闺怨别离。卢太尉设谋招赘,移镇孟门西。还朝别馆禁持,苦书信因循未得归。致玉人猜虑,访寻赀费,卖钗卢府,消息李郎疑。故友崔韦,赏花讥讽,才觉风闻事两非。黄衣客,回生起死,钗玉永重晖。

——《紫钗记》第 1 出《本传开宗》

大概介绍了汤显祖和"临川四梦"之后，我想从第一梦《紫钗记》仔细说起。

把《紫钗记》排成大戏搬上昆曲舞台，上海昆剧团是第一家。首演的时间也很有趣，是2008年的最后一天和2009年的第一天，有一种传递延展的感觉。我们陆续参加了第4届中国昆剧艺术节，全国昆剧优秀剧目展演，纪念上海昆剧团建团35周年、40周年，还有纪念汤显祖逝世400周年、新年戏曲晚会、第28届中国戏剧梅花奖终评竞演等各类演出活动，这一路走来，《紫钗记》排了无数个版本，陪伴过各地的观众。我非常珍惜这个只属于我的、侠情与现世的霍小玉。直到近几年，每次排练完回到家，都依然在单曲循环，幽思萦绕。

《紫钗记》中的霍小玉，虽然像昆曲的许多女主角一样有着美丽的容颜、良善的心，同样对爱情忠贞不渝、痴心不改，但小玉没有《牡丹亭》里杜丽娘的浪漫。丽娘是爱上了自己梦中的情人，恋上了自己理想中的爱情；而《长生殿》中的杨玉环就像一朵专为爱情而盛开的牡丹，只能在花房里精心培植供养，唐明皇就是她爱情的暖房。同样是一见钟情，小玉却远不似《西厢记》的崔莺莺那般对爱人心口不一、百般作弄，以此来验证彼此的爱情。

小玉的卓尔不群存在于每时每刻。我在舞台上，体验着小玉的生活，与人物心灵自由呼吸。霍小玉与李益新婚燕尔，有一段琴曲是小玉借丈夫的诗来说自己的心思，唱的非关爱情的甜蜜，而是对爱情的不自信，

唯恐这眼前的幸福变成手中沙。早先这里排的是琵琶曲,听着感觉不够分量,遂改成古琴曲,为的是能"张弦代语,借韵传情"。我尝试着,在场上自弹自唱:取的是人与琴合二为一,要的是更精准的传情达意,在弹唱间含蓄地流露出小玉不寻常的爱情观。

有朋友说我的很多爱好都跟昆曲的气质很贴合,像古琴、书画、茶、香,好像都是这种古典的静静的。传统戏曲的滋养其实是潜移默化不自知的,本来我想生活中不要再被专业"侵占"了,可是它的渗透力如此之强。我之前不太注意的生活中的细节和爱好都会触类旁通,最后都可以归结到传统戏曲的滋养中。

跟古琴结缘真的是因为当年剧中霍小玉的那一段琴曲。古琴更像高山流水遇知音,更能代表心声。我不愿意是琵琶伴奏,不为了表演,而是用来传递情愫,于是自告奋勇跟导演提出自己来弹奏古琴。我胆子很大,跟导演立下"军令状"之后,就去找古琴老师打谱,教我指法。

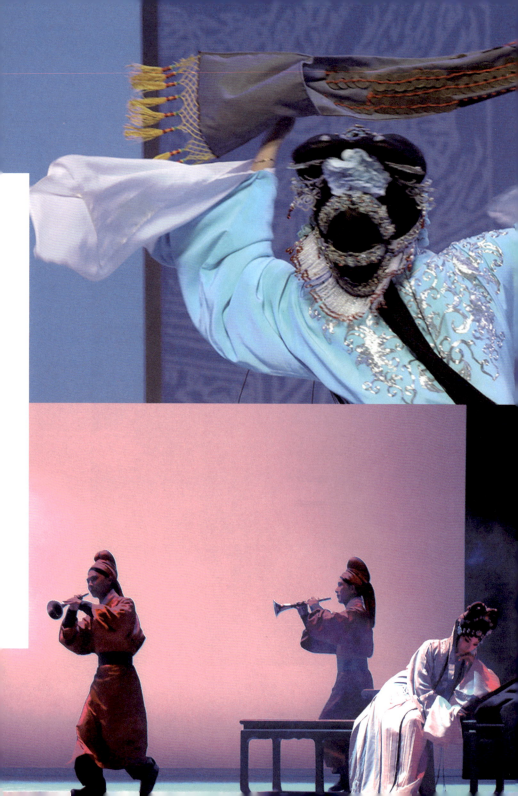

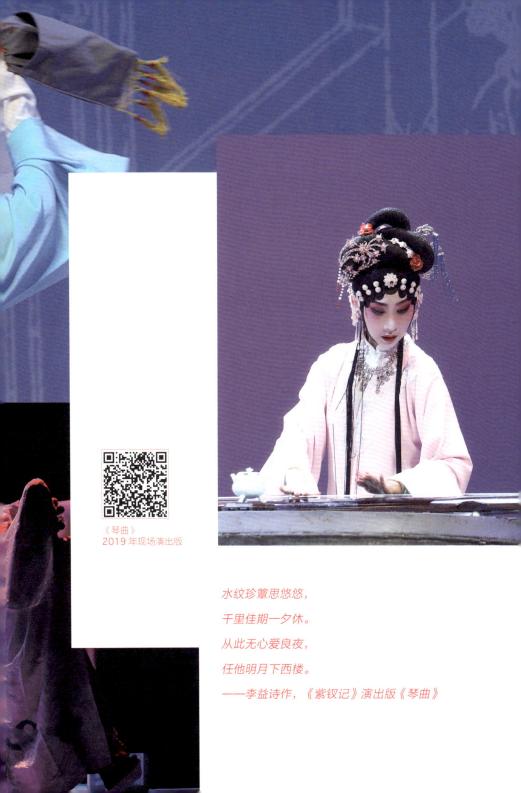

《琴曲》
2019年现场演出版

水纹珍簟思悠悠，
千里佳期一夕休。
从此无心爱良夜，
任他明月下西楼。
——李益诗作，《紫钗记》演出版《琴曲》

一个月后正式演出，我在台上拨出第一个音时手在颤抖，当那一段古琴曲传遍整个剧场，观众用满堂掌声舒缓了他们屏住的呼吸，我的心也落定了，觉得可以这样做。

那一版《紫钗记》演过之后，我一度都觉得可能不会再演《紫钗记》了。真是"山重水复疑无路，柳暗花明又一村"，没想到 8 年之后的 2016 年，又有机会可以演了。我特别兴奋，这要感谢汤显祖、感谢汤显祖 400 周年的纪念，也感谢我们上海昆剧团领导的英明决策。2016 年的复排，我们调整了很多地方，连这细小的四句古琴曲也重新打谱，整个团队连轴转了很多城市巡演，我希望给到大家一个全新的霍小玉形象。

巡演时常有记者问怎么理解和塑造霍小玉的？我觉得表演者只提供给观演者一个观赏口，我不同意也不觉得我可以变成她，只是根据文本提示和自己的理解，给到大家那个人在那个时代和情境中的可能性，更希望是留出一个问号来，让大家自己去看去填充。

我现在也是上海电影评论学会的一个影评人，对电影的关注同样来自对表演的热衷。一些欧洲很好的电影演员，他们的表演方式直观来说就是不去故作"体验"，这个很高级。如果全告诉你了，还有什么空隙去呼吸喘气呢？影视是遗憾的艺术，而舞台剧有个好处是永远发生在当下。当众表演的现场感充满了各种可能性和未知数，这个很有趣，只有坐在剧场里才能享受到这样不可预计的共情的体验，对表演者和观演者来说都是如此。

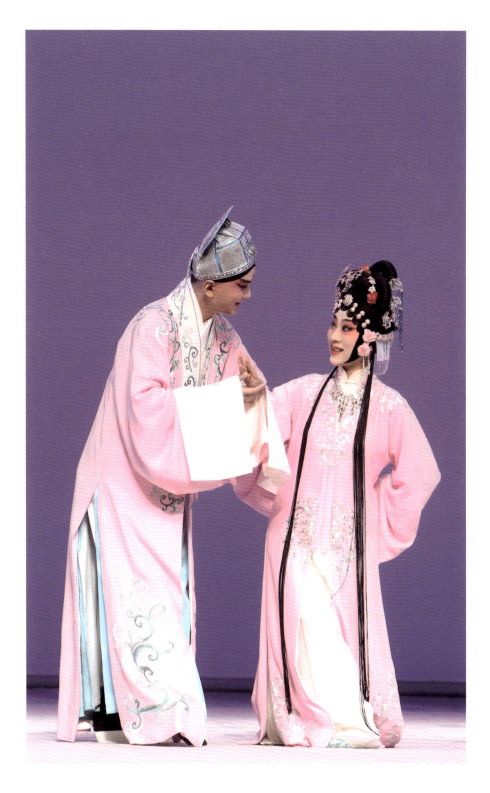

爱·保险/鲜

"临川四梦"从《紫钗记》开始,我们舞台上排演《紫钗记》从《折柳阳关》开始。汤显祖文采斐然,像【寄生草】【解三酲】这样的名曲名段即便在场上不常见,在案头也是很多人的心头好。

整个《紫钗记》看下来,大家感受到的地方都不尽相同,有的人可能是某一个点上会有感应,有的人会觉得那一段《折柳阳关》很感动。霍小玉和李益在阳关惜别那一场是《紫钗记》在昆曲舞台上唯一留下来的传统折子戏,我们诠释的方法可能更明确,人物的层次感更分明了一些。所有的表演都应该是给到一种提示,而不是一个硬邦邦的答案。

分别都是希望再重逢,继而百年厮守。可《折

柳阳关》夫妻之间的分别很特别,这也是起初排练时就打动我的地方。对于霍小玉对于《紫钗记》,我觉得自己很有创作欲望,也是从《折柳阳关》开始的。

这分别时的仪式感是折一枝柳,赠一杯酒。我折了一枝柳,系在李益的手腕上。人是留不住,心却也未必确定。他们的这一别真的很不常规,一般女孩子都会觉得新婚燕尔郎君就要去做官,要么就带着她上任,要么定期给自己回音,这都是很正常的诉求。霍小玉知道留不住李益,所以她没有死缠烂打、痛哭流涕,只是抛出了那个令观者心碎的"八年之愿"。每演至此,我自己都觉得很感动,都很想落泪,但是忍着不可以。内心很脆弱,但她的外在表现是如此善解人意,如此温婉。我想无论哪一个男孩子听到一个女孩子这么有礼有节、非常诚恳的一番肺腑之言,应该都会被感动。可能好多男孩子都很希望能够找到像霍小玉这样的女孩子,既给自己一方自由的天空,又深深地爱着。这就是戏中给到大家的一份提纯的感情,这份感情也深深打动着我。

李益发下誓言表明心志,说生则同衾,死则同穴。写了这样一首诗给了霍小玉,让她放心。小玉非常感动,觉得虽然李郎人不在,她抱着这首诗就能过一辈子了。可是到了集结号吹响,看到李益扬鞭策马,完全趾高气昂,志向远大,哪里还顾得上儿女私情,就这样走了,霍小玉心里是难以言状的无比难受。现在我再演这一段到尾声的时候,经过考虑,我跟导演商量重新做了处理。

【寄生草】怕奏《阳关曲》，生寒渭水都。是江干桃叶凌波渡，汀洲草碧黏云渍，这河桥柳色迎风诉。柳呵，纤腰倩作绾人丝，可笑他自家飞絮浑难住。

【解三酲】恨锁着满庭花雨，愁笼着蘸水烟芜。也不管鸳鸯隔南浦，花枝外影踟蹰。俺待把钗敲侧唤鹦哥语，被叠慵窥素女图。新人故，一霎时眼中人去，镜里鸾孤。

——《紫钗记》第25出《折柳阳关》

【解三酲】
2016年现场演出版

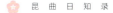

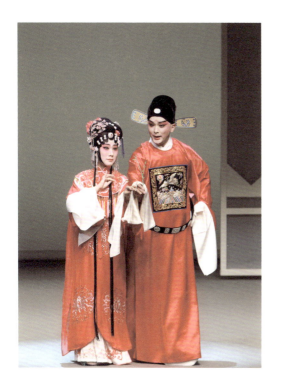

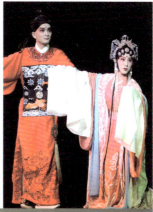

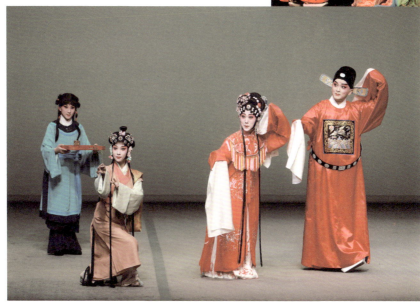

当李益和大部队猝然远走，全场的气氛冷了下来，只有侍女浣纱陪在霍小玉身边。我（霍小玉）突然反应过来，不行，我怎么能放他走呢？"李郎——"这一声长唤，从上场门一路走到下场门，整个《折柳阳关》我最用力的点就是这里。叫了一声李郎，看向李郎远去的那一边，唱着"他千骑拥万人呼"，而自己是"我一别从此和愁住"，难受得几近崩溃，上半场的节点就落在了《折柳阳关》这个最后分别的相望。

一别人如隔彩云，
断肠回首泣夫君。
玉关此去三千里，
要寄音书哪得闻。
　　　　　——《紫钗记》第 25 出《折柳阳关》

戏曲舞台上的分别有很多种，《玉簪记·秋江》里陈妙常跟潘必正的分别是——我好想你，再见了，你一定要记得我……戏曲中分别的动作脚步都差不多，有人会说没有话剧真看真听真感受那样真实，那样全靠内心情感迸发，戏曲程式化的手眼身法步弄一弄就可以了。其实不是，那样看到的只是表象，只是一个形，没有看

到内在的神。戏曲看上去不变,内心是千变万化的。

有的分别是——我知道我会跟你再见面;有的分别是——我知道你会回来找我;还有的分别是——如果你不见的话,我会找到你那里去……都不一样,内心要充满很多这样的问号,定位在哪里,表现出来的东西就会在哪里。就这样一个招手,霍小玉的分别是深切的沉沉的,知道这一别有可能就是诀别。在《折柳阳关》的结尾,钟鼓笳鸣,李益策马离去,霍小玉满面笑容送着郎君离去的背影,也许从此真的不能相见,内心是自己难以预料的苦楚,还不能宣泄出来,而方才短暂的话别全变成了奢侈的幸福,漫漫长夜里只有无比凄苦的痴守与品尝回忆的孤独。短剑其短,离情其长,她无心爱的良夜竟一语成谶。

如切如磋，小玉新琢

汤显祖的整部《紫钗记》有53出，我们精选出了8出戏呈现在舞台上，2017年又修改成7出戏，更关注霍小玉的情感线。从分别到思念，到为了打探李益消息千金散尽，到相思成疾，再到最后黄衫客把李益带回来，让霍小玉和李益两个人得到"钗合梦圆燕双飞"的圆满结局。我越演越感受到的是汤老先生对这样一份情感的读解，好深刻也好难得。

"临川四梦"的每个梦都分别有一个关键词——"侠""情""佛""道"，相对应地，后三梦《牡丹亭》《南柯记》《邯郸记》都很明显，刚开始

我唯独带有问号的是《紫钗记》中的"侠"。那个叫黄衫客的神秘人物，他神通广大，可以穿着黄颜色的袍子"招摇过市"，最后还用他无形的"力量"让男女主角得以团圆。原先唐传奇《霍小玉传》里没有这一笔，在现实生活中也不可能完成，是汤翁很理想主义地加上去的。除了这一层基础，《紫钗记》之"侠"，或许还有其独特而纯粹的意义。

霍小玉不像杜丽娘有浪漫的梦幻般的爱情，也不像后面的两个梦，一生荣华富贵，或是一生的参悟点破，说一花一世界，在一个大槐树下，一个蚂蚁国里，一看就看到了自己的三观。这个女孩子是在现世中，对婚姻对生活自主有一份执着的坚定的侠情，她的人生很不同。

再次复排演出，与首演已经相隔 8 年，霍小玉在改变，因为我在改变，我对她的感受更清晰明确。《紫钗记》表面上的"侠"在于促成霍小玉和李益完美婚姻的黄衫客，可小玉的那份侠情是暗含的，而且是属于汤显祖理想的个人的自白，我通过《紫钗记》，通过霍小玉看到了汤显祖。

大家现在说跟汤显祖，跟 400 年前的传统文学对话，其实是和"死亡"对话，但里面的精神是永恒的。《紫钗记》真的很现代，霍小玉的观念甚至是超过现代女子的一种理想主义。她将 8 年的青春付诸这一段感情，苦苦守候只是为了那 8 年纯粹的情感生活，对这个纯爱还抱有一生的希望，这个对婚姻自主的现代感空前绝后。我从中看到了汤显祖，他官场失意，无法再走仕途，可是他付诸戏剧的热情，他苦苦坚守的精神和霍小玉是一脉相承的，而霍小玉苦苦守候的精神和昆曲人也是一脉相承的。

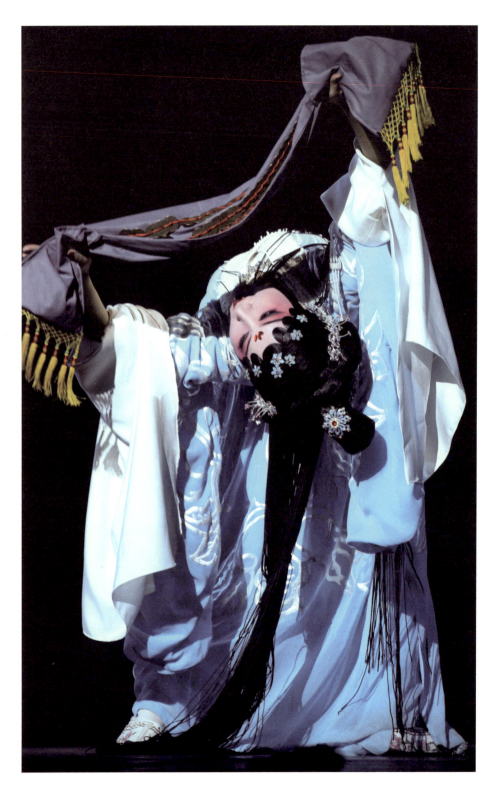

我看到了汤显祖,看到了霍小玉,也看到了我们这一代昆曲人。

对于霍小玉的重头戏《怨撒金钱》,原来用的是表现刚烈的北曲,最新一版改回了更加缠绵凄美的南曲。那一份痴痴守候的情感,那一份婚姻自主的侠情,内在的侠气,舞台上该怎样表现出来呢?翻看2008年写的创作笔记,我当时是这样想的——

> 小玉的爱情更实际也更决绝。当她获知爱人变心,便有了那一折痛彻心扉的《怨撒金钱》——我在舞台上步步辗转,一唱三叹,唱整套的北曲,难度加大了,表现力也更强:时而大弦嘈嘈如急雨,唱出小玉对残酷现状的呐喊;转而又小弦切切如私语,回忆曾经拥有的美好,更添悲怨;接着是越唱越激动,是无助、是愤怒、是怨恨,犹如嘈嘈切切错杂弹,大珠小珠落玉盘。这是小玉的"咏叹调"。好曲子能撼动人心,真正的原动力是歌者内心的情感。我要走进小玉此时此刻的心灵——她抛撒的是铜钱,祭奠的是自己的爱情。她对爱情要求最高的纯度,她心痛到自我毁灭。
>
> 最后的"怨撒"是舞台调度的高潮,也是性格动作的最高点,人物形象实际上在此完成。我琢磨着,让小玉先是手捧沉甸甸的钱袋,低处落手,悲怨哀婉地撒出第一把;紧接着第二把高高扬起撒出的是满腔愤恨;颤巍巍再次托起钱袋,锣鼓随之渐

紧渐密,但不急于撒出第三把。我想象着,此时的小玉心力交瘁,感觉这钱袋越来越沉,手已无力去抓钱,于是奋力举起钱袋想把它抛出去,但整个人好像被铜钱缠绕住怎么也挣不脱,最后,用一个看似下腰的慢翻身,扭头,甩出钱袋,顺势跌坐在地……这一甩哪里是在扔钱,等于是小玉彻底放弃了自己的生命啊!……音乐停止了,这一刻全场定格——悠悠传出小玉最后的呻吟:"俺心中人近人心远,看落花飞絮是俺命丝悬。"——我感觉此刻的小玉,灵魂已经离开躯体,最后呼唤的那一声李郎,她用尽了全身的气力,声音却轻得只有自己听得见。在一束追光下,我随着音乐的一缕余响缓缓卧倒在地,那是小玉没有了灵魂的躯壳,那样悄无声息,轻得像一片落叶,一张苍白的纸……

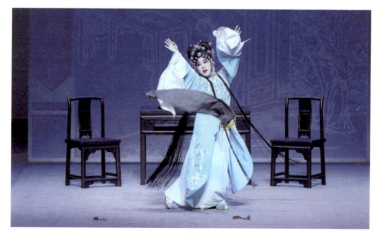

重拾《紫钗记》,我觉得《怨撒金钱》的霍小玉有一种内在的坚韧,是对外界没有办法的时候,告诉自己一定要守住自我。她的怨念更加往内里走,那种有苦说不出的心情郁结,可能比洒出来要更好,于是我们把高亢激昂变成了隐忍、婉约和无奈,这样的无助和无望更让人心生怜悯,我自己也会对霍小玉更加怜惜。我诚惶诚恐地跟导演商量,和团队反复论证,最终我们找回了汤显祖原来的整套南曲,从声腔音乐到舞台处理,几乎重新彻彻底底打造了这场霍小玉的"独角戏"。

【小桃红】俺提起晓妆楼上玉纤闲,他斜倚妆奁盼。也则道镜台中长则是两相看,闲吟叹把玉钗弹。人去后香肩弹,画眉残。将他来斜拨炉香篆也,又谁知誓冷盟寒。空掷断钗头玉,双飞燕不上俺云鬟。

【下山虎】一条红线,几个开元。济不得俺闲贫贱,缀不得俺永团圆。他死图个子母连环,生买断俺夫妻分缘。你没耳的钱神听咱言:正道钱无眼,我为他叠尽同心把泪滴穿,觑不上青苔面!(撒钱介)俺把他乱撒东风,一似榆荚钱。

——《紫钗记》第 47 出《怨撒金钱》

　　作曲周雪华老师在一个大清早就打电话给我，说晚上想好了一口气写完的，一直唱到早上5点，她自己特别有感觉，一边唱一边在流泪。我立即赶到她家里，当场就拿着手稿开始哼唱起来。整套曲子非常完整，曲韵很流畅，曲意也很贴切。我们舍弃了上一版的很多技巧，为了情感准确度，我甘愿做这样的取舍。技艺是为人物情绪情感而服务，我们不单去炫技，而是要对情感进行准确把握和提炼。

　　我从头到尾细细捋这出戏的情感脉络，只有把思路弄准确了，内在强烈的感受才可以完全打到观众心里，观者和演者才会有在同一个频率上的互动。我们很诚惶诚恐地去做那么大胆的尝试和推翻修改，结果在国家大剧院演出得到观众普遍认可。我很惊喜，也非常兴奋，觉得自己的判断是准的，有点意料之中的感觉，但收获是出乎意料的，观众能明白我的用心，我很感激。

　　为了更好地回馈观众，2016年的巡演过程中，每一站演出结束后还特别设置了签名见面会环节。一场大戏演下来大汗淋漓，头上还

有那么多东西勒着包着,确实很累,但那么多观众热情不减,几百人排队绕了好多圈,要签名和拍照,我就觉得不虚此行,一定要保持很好的状态,才能对得起大家买票进剧场。

《紫钗记》是"临川四梦"中最短最小的梦,也是现世之梦,此时的汤显祖已经种下了浪漫与圆满诉求的伏笔。他积极温暖的精神状态成就了优秀的作品,鼓励人们对生活充满阳光和希望,时刻传递着美感。我自己也有很多梦想,有的实现了,有的仍在追逐中,但2016年我做的最美妙的梦是汤显祖的"临川四梦",汤显祖和他的"临川四梦"仍在张开戏剧的翅膀温暖着我们。

"动静张驰,是场上做戏,但愿也是心有灵犀。"这是我在2008年的创作笔记里为霍小玉写下的句子,朋友们也很喜欢这句话,陪伴我走过十几年时光。我常常在醒来时忘记自己昨晚做过的梦,但记得的是嘴角经常有笑容。可能我是个理想主义者,每天晚上都期待着能够做一个很美妙的梦。

我的青春我做主！

——沈昳丽

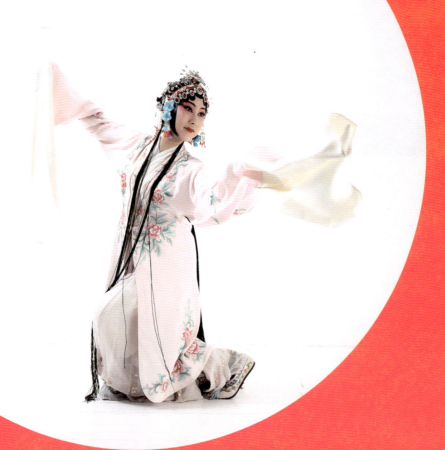

牡丹亭

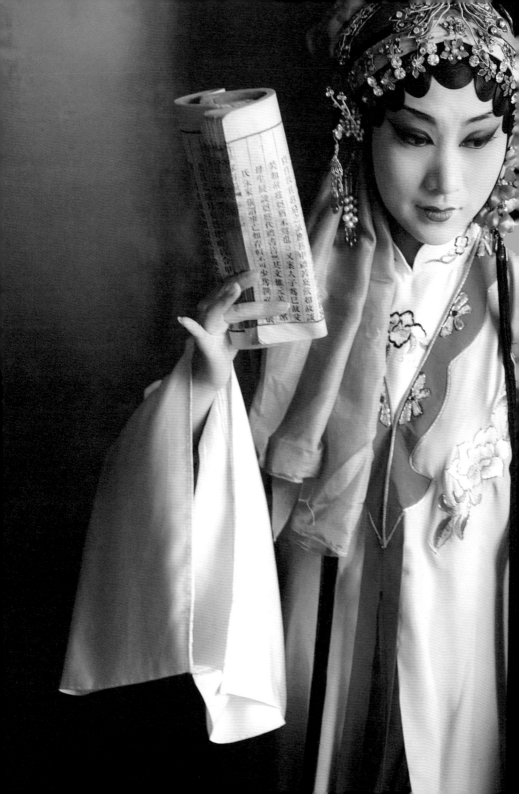

赴一场青春的盗梦空间

 天下女子有情，宁有如杜丽娘者乎！梦其人即病，病即弥连，至手画形容，传于世而后死。死三年矣，复能溟莫中求得其所梦者而生。如丽娘者，乃可谓之有情人耳。情不知所起，一往而深。生者可以死，死可以生。生而不可与死，死而不可复生者，皆非情之至也。梦中之情，何必非真？天下岂少梦中之人耶！

<div style="text-align: right">——汤显祖《牡丹亭》题词</div>

 《牡丹亭》是陪伴我一路走来的剧目。我曾跟随华文漪、张洵澎、梁谷音、张继青、沈世华等很多老师学习，也排演了很多个版本。印象中从小学到大，《游园惊梦》这样的戏每个闺门旦都要演，学一遍肯定不够。从上海戏曲学校昆三班毕业进团以后，分别在 1996 和 1998 年，

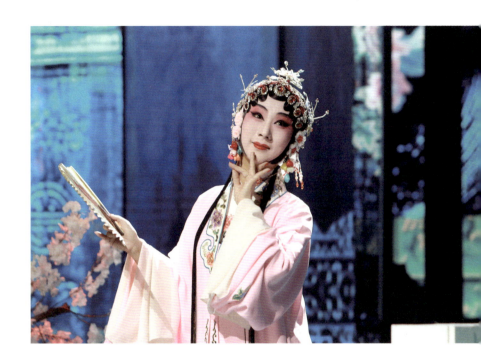

我跟老师又从头到尾仔仔细细学了好几遍。学戏不是从零开始的身训过程，更多的是在于每一次体验的过程。

《游园惊梦》的基础好，有很扎实完备的体系。这种传统骨子老戏市场也好，不管是何种版本风格大家都很愿意买票进剧场来看，昆曲爱好者们也都会感兴趣。《游园惊梦》的唱词字字珠玑，是一种诗意的表达。

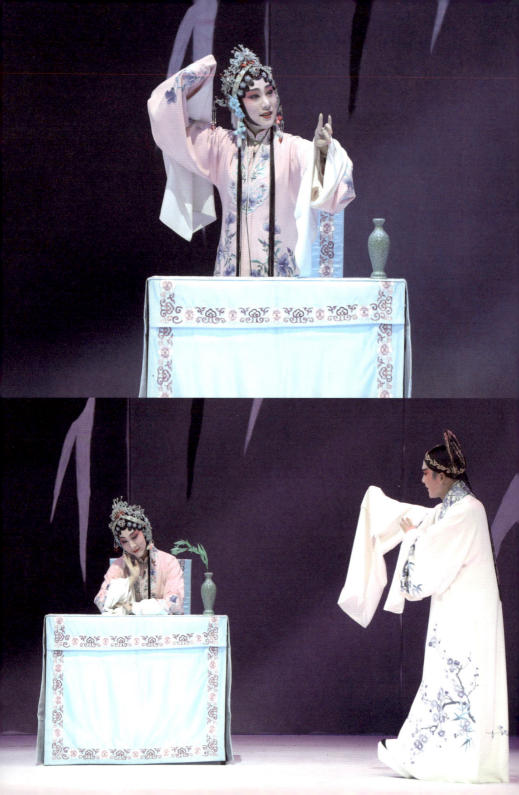

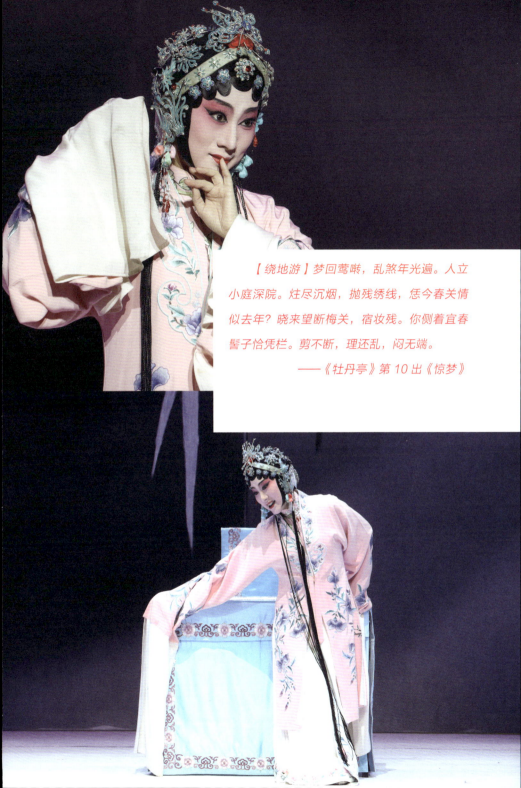

【绕地游】梦回莺啭,乱煞年光遍。人立小庭深院。炷尽沉烟,抛残绣线,恁今春关情似去年?晓来望断梅关,宿妆残。你侧着宜春髻子恰凭栏。剪不断,理还乱,闷无端。

——《牡丹亭》第10出《惊梦》

表演上也许动作会有图解,也会有点到为止的象征意义,整体来看的话,《游园惊梦》的好是没有那么明确地告诉大家要干什么。我常常惊叹于《游园惊梦》的意境化描写和程式化铺排,也不知道具体从哪一位前辈开始,能有如此强大的能量把这出戏的身段表演写意化变成程式化传下来,而后又一代一代地丰富。满满的载歌载舞,每一句唱腔都有动作身形、眼神等技巧上的很多变化,这是一代代传承和丰富的结果。其实从学这出戏到演这出戏,重要的不在于会演或演得有多好,而是可以看到传承的有序。我们不是一成不变,而是一点一点精致化了的传承。

每一代传承者小心翼翼地修下来,在渴望得到程式化传承的同时,大家都渴望有不同的表现,同一代艺术家也是如此,这是一个最鲜活的最能证明戏曲传承的例子。学是必需的,但为学而学、为演而演显然不够。传承得好是要不停地思考,而不必躺在老师的名头里宣称嫡传正宗。我翻看十几二十年前的演出创作笔记,觉得自己也有一点无知者无畏的意思。这个很正常,我也不回避,年轻时如果没有自信就没有动力去前进。这个棱角锋芒的过程很必要,然后才能慢慢地修,一点一点地润,打磨出来的玉比一块闷石头要动人得多。或许会扯远一点,可我就是爱这样去想,去提问,去动脑子。

还好我有这样的习惯,现在看来即便辛苦了点,但还是庆幸我愿意"为难"自己。我很少去想衣食住行这些可能对我来说诱惑力不够大的问题,好多脑筋都用在了琢磨戏上,或者是关于艺术的前进后退。这看

似跟我自己的生活需求不太沾边,也有人说是不太食人间烟火,不太懂得去关注享受自己的生活。我想生活是随自己一时的需求前进的,偶尔的挥霍和开心放纵,是因为精神上获得了愉悦才会去行动。如果光靠感官刺激的挥霍放纵,精神上没有愉悦,也不利于生存。毕竟自己的所获和能力有极限,超出自己能力范畴去达到那种需求,可能就走偏了。幸好对于艺术和精神的寄托,会让我在另外的生活需求上得到非常良性的循环和平衡。这样生活可能会相对安全一些,没有那么"危险"。

再说回《游园惊梦》,其实我平时不大愿意去说戏,我还没到"大师说戏"的程度,而且一旦说了,隔一段时间我可能又会把自己推翻。我十几年前说自己的戏,有点青涩,还有一点自我——

> 随着悠扬动听的【步步娇】,杜丽娘在闺房的梳案前兴奋地梳妆打扮,看得出她是为了"游园",更是因要走出闺房、投入自然而心潮澎湃。"袅晴丝吹来闲庭院,摇漾春如线……"这段戏,我着重强调了形体动作,用身段造型的美,来表现杜丽娘的美。
>
> 来到园中,那如花似玉般盛艳的牡丹啊,一下子激起了杜丽娘心中蕴含的点点情缘。应在舞台上极尽挥洒,运用快捷流畅的步伐以及跌宕起伏的声腔,且歌且舞,如痴如醉——把"一生爱好是天然"的杜丽娘的纯真与奔放活灵活现地倾泻于舞台上。
>
> "不到园林,怎知春色如许!"

这里，必须要将丽娘内心隐含的一腔情怀以及一个十六岁少女的活力挥洒出来。于是，我就以这句话作为切入点来调整自己，打破惯有的表现方式。在念此句时，加强了后半句的力度，并配以更加奔放的身段和调度，让"她"兴奋起来，就像出笼的小鸟，自由而欢快地鸣唱……终于，她累了！困倦的身体渐渐伏卧于舞台最前沿的花道中央，脸含醉意。

猛然间，花神们纷纷涌来，将杜丽娘团团围绕。接下来，梦中情人——柳梦梅的从天而降则彻彻底底将她"震撼"。这一段表演的分寸把握，按我的理解分为惊、怯、羞、喜、荡。层次明晰，不温不火，把深闺少女的娇羞缠绵、惊魂动魄的生命震撼生动地表现出来。

从字里行间可以读到的是我还蛮用功用心的，十几年前得意的一些收获，现如今我居然抛开了很多。年轻时那样去设计去表演的话，可能有一大部分人修到退休还会是这样。没什么错，对艺术的追求是多样化多面性的，不止有一种。这也很好，说明一直在很动脑筋，在很努力描自己的细节。现在抽离出来看曾经的自己，可能多少年以后再看现在的自己，又会有一番感慨和审视。我感激这个过程，而且幸好我没有沉湎在里头自娱自乐，沾沾自喜。每一个阶段的总结都很宝贵，尤其必要。

【皂罗袍】
2018年室内版

杜丽娘：春香……

春　香：小姐。

杜丽娘：不到园林，怎知春色如许！

春　香：便是。

杜丽娘：（唱）【皂罗袍】原来姹紫嫣红开遍，似这般都付与断井颓垣。良辰美景奈何天，赏心乐事谁家院！朝飞暮卷，云霞翠轩；雨丝风片，烟波画船——锦屏人忒看的这韶光贱！

——《牡丹亭》第10出《惊梦》

现在演这出《游园惊梦》,好在有之前的积累,到了每个点上都会给到一个当下的表现。像"不到园林,怎知春色如许!",这句话的不确定因素造成了它舞台表现的不确定性。杜丽娘是戏剧人物,我们如何很准确地去把握她当时是什么心态,写这句话的汤显祖他愿意杜丽娘是一个什么样的状态?他在一个男子的立场去想象这个女孩子从来没游过园,没看到过春光烂漫的景象,觉得是大开眼界了。在另一个层面上,也可以理解为原来有这么多风流倜傥潇洒的异性,她没有看到过,一下子没有防备,就会大叹一声。就像现在我们在路上看到一个帅哥,或者看到一件自己很喜欢的衣服,都会驻足愣一愣,可能是走神,定那么一两秒再回过神来。我想杜丽娘可能也会是这样,所以在那一刻会把表演区放到舞台最中间的最前端。

挺有趣,有时候演到这里我会叫一声"春香",春香回一句"小姐",我说"不到园林,怎知春色如许!"时再看向外面。可有时候下意识地也不一定去看春香,只自己说"不到园林,怎知春色如许!",旁边那个人在与不在竟亦无所谓了。我真的没有设定哪一种比较好,因为我吃不准。换在十几年前,我会自己很得意地经过一番琢磨,可能好几个晚上一边演出一边继续琢磨,然后写下来告诉大家我在这里是如何如何。

当时的我会很明确以为何种处理最理想,现在反而越来越不确定,可能跟人生经历也有关,随着年龄的增长变得越来越不那么平面了。知道可能表达情绪不止一种方法,可多种方法之下设计出来的东西必须是

我自己感应到的，如果没有感应到，那设计出来即使没错，也不太准确。

我蛮在意的是开口之前自己如何面对，在虚无环境中生发出来的一句感叹。现在不到演出这一刻，我还真的不知道自己当场是何种心境。可能就是因为不知道当场的心境，才不像看影像那么固定化，那么没有悬念，我们的悬念在于感受。

念"不到园林，怎知春色如许！"这句台词的站位可能是千人如一的，动作很多都可以改，但是没人改这个位置。大家知道到这一句的时候要准备开唱了，必须用最简单的方法提醒观众请注意，我要唱【皂罗袍】了。说简单也许就是这样的功能，就看需要它是一个什么样的启发点，那这个点就是它的突破口，同时也是不确定因素。我没有一次是固定的，希望大家能进剧场来看，来看那一刻会是什么样子。

《游园惊梦》中前面的《游园》这一段特别著名，是最好演也是最不容易演得动人的。大家都会演这出戏，无外乎就是有的人漂亮一点，有的人丑一点；有的人身上协调，有的人身上不顺。戏曲有它的残酷性，小时候的基本功没有做好，之后就会碰到很多很多难题，所以功不可废，要一直续着。记得小时候学第一出戏《思凡》的时候，还是油印的剧本，封面上写着——曲不离口，拳不离手。30多年前写下的这句话，现在仍然觉得是至理名言。有了基础再加上自己勤奋思考，就会有长进，否则只是想得很好，但缺乏积累，表现力就会达不到理想效果。

做演员非常难，有的人很勤奋，但天分不够。要成为一个合格的乃

至更好一点、再好一点的演员很多时候要碰运气，天时地利人和缺一不可。现在如果让我再选择，我也会考虑一下是否还要走这条艰难的道路，虽然挺开心的，但想想很侥幸，好多时候其实是走不下去的，就像杜丽娘做完梦以后走不下去了一样。我经常说《牡丹亭》这个戏，很奇妙的是它的过程也是我从艺的经历，从学艺到初次登台到表演到再塑造，整个过程好像跟《游园惊梦》《寻梦》《写真》《离魂》都有很多的巧合、相像，真是很奇特的一种照应。

小时候初次学戏、初次登台的状态，很像《游园惊梦》那样突然之间发现的美好，妙不可言的惊艳，充满了兴趣和信心，特别朝气蓬勃的感觉。可是静下来以后就会有困惑，好像缺少什么东西，但又不可得，有点像《寻梦》，所以我也会很偏爱《寻梦》，杜丽娘一直在找在思考，这个寻找的过程也是一个思考的过程。

【山坡羊】没乱里春情难遣，蓦地里怀人幽怨。则为俺生小婵娟，拣名门一例、一例里神仙眷。甚良缘，把青春抛的远！俺的睡情谁见？则索要因循腼腆。想幽梦谁边，和春光暗流转？迁延，这衷怀哪处言！淹煎，泼残生，除问天！

——《牡丹亭》第 10 出《惊梦》

【山坡羊】
2018 年现场演出版

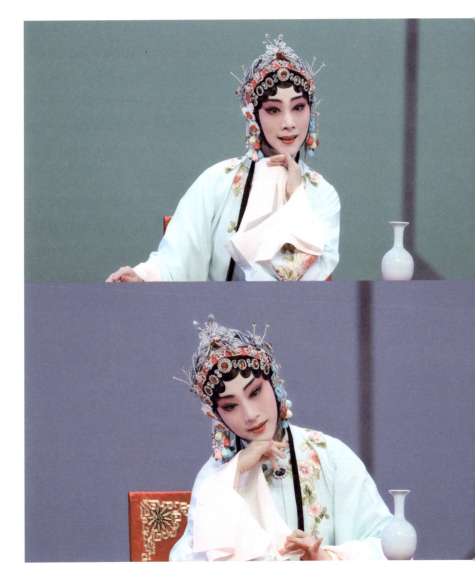

杜丽娘开始游园的时候有景物——荼蘼、牡丹、青山和鸟叫、杨柳摆动等很多的点，冥冥中引着自己去喜欢，移步观景就这样一点一点观到了自己的心里，真是非常奇妙的过程。如果说前面《游园》的【皂罗袍】是随景涌动，那《惊梦》的【山坡羊】则是随心而动，一点一点展开，波澜起伏。随心而动的时候，就是把之前这些景全部吃透了，放到自己心里开始涌动，完全是杜丽娘自己的感受，充满了奇思妙想，表演起来非常过瘾。

这时候萌动到什么程度，那之后出来的柳梦梅就美好到什么程度。如果【山坡羊】的小情绪不够蠢蠢欲动，或者太过蠢蠢欲动，梦中情人出来都会不一样，甚至可能产生变异。如果杜丽娘之前那一段【山坡羊】唱嗨了，情绪一定是往上爬往前推的，这时柳梦梅出来，即便他再温柔，人家都会觉得他是一个挑逗的人，那就很奇怪，会影响他的形象。但如果杜丽娘很闷，柳梦梅出来那么主动打招呼来引领，杜丽娘就没有把他托出来，戏就不连贯，好像写文章另起了一章，重新来了一个戏，那样也要不得。我一直很看重戏里情绪铺排推进的合理性，分寸感的拿捏，真是得在唱腔的每一个字里面流露出来，以及不经意而又丰富的身段里引导出来。

【山桃红】则为你如花美眷，似水流年，是答儿闲寻遍。在幽闺自怜。转过这芍药栏前，紧靠着湖山石边。和你把领扣松，衣带宽，袖梢儿搵着牙儿苦也，则待你忍耐温存一饷眠。是哪处曾相见，相看俨然，早难道好处相逢无一言？

<div style="text-align:right">——《牡丹亭》第 10 出《惊梦》</div>

具体到眼神、身段怎么放高一点低一点，这些是可以修的。现在的照片美图可以修得完全不像自己，可本身的底子和神采修不出来，舞台表演也是一样。心里面如果一直想着美美的，可能就走神了，出来的东西也许就少了一分神采。但如果心里不想美美的，也许就表现不出美劲儿来。这样的分寸感很难把握，需要长期的体验和修炼。

《游园惊梦》不但是闺门旦的必修课，其实对于每一个旦角演员，甚至是不同行当的演员都来学学也是好的。先学一套"拳法"，至于每个人自己的内功气息修为，那是另外一回事，招式先给了，自己再去提升。《游园惊梦》这一套"拳法"是所有人都应学的，这个被大家称为经典，也是启蒙。

独角戏都是心像的投射

谈《游园惊梦》就会想到年轻时学戏演出的状态,而《寻梦》是接下来的延展与尝试,也是我演得最多,特别钟爱的一出戏。

1999年我们上海昆剧团排了上中下3本版的《牡丹亭》,我演第1本的杜丽娘,从《游园惊梦》演到《离魂》,从杜丽娘绚烂的生命绽放到月落重生灯再红的希冀。这一本大戏中除了《游园惊梦》很难删减,《寻梦》也相对完整,其他几折可能会有很多地方变成了情节的交代。对于情绪情感的表达,最纯粹也最具代表性的就是《寻梦》。这出戏我学的版本最多,舞台实践的次数也最多,几乎是跟擅演这出戏的前辈老师们都有学过,经常在全国各地甚至海外演出。独角戏最能锻炼个人表演能力,提升综合艺术性,没有和别的人物角色对戏的功能,完全可以自己去且琢且磨。

记得有位老师说,人与人的相遇产生了戏剧表演,我就挺不服气。我们戏曲舞台上有很多独角戏,一个人就可以完成,看来似乎更高级。像我的开蒙戏《思凡》就是独角戏,一个人在台上可以演四五十分钟,《寻梦》也是,大家都很爱看。我经常在想这是为什么?要去找它表演的合理性。会不会看似一个人在演,其实内心是有另一个人物的出现?《寻梦》是自己和自己的对话。

昆 曲 日 知 录

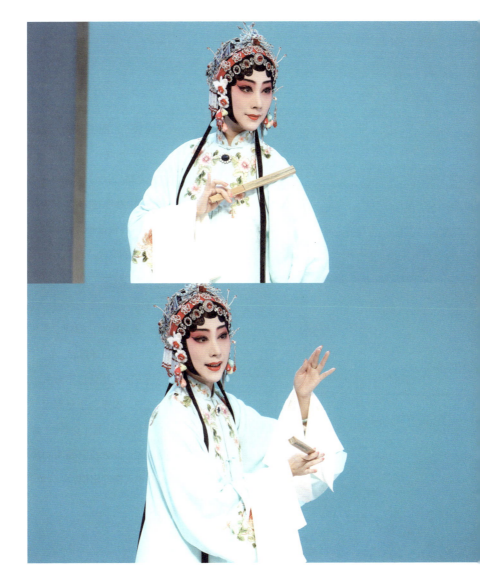

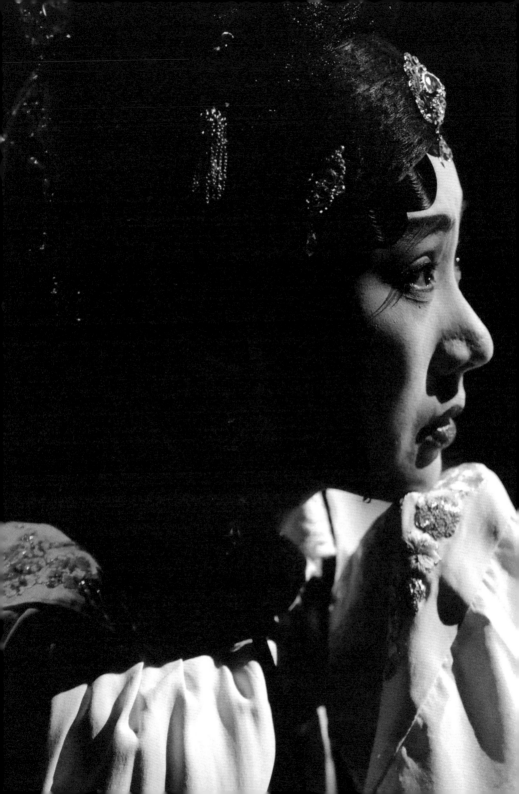

【懒画眉】最撩人春色是今年。少什么低就高来粉画垣，原来春心无处不飞悬。是睡荼蘼抓住裙衩线，恰便是花似人心向好处牵。

【忒忒令】那一答可是湖山石边，这一答似牡丹亭畔。嵌雕栏芍药芽儿浅，一丝丝垂杨线，一丢丢榆荚钱。线儿春甚金钱吊转！

呀，昨日那书生将柳枝要我题咏，强我欢会之时。好不话长！

【嘉庆子】是谁家少俊来近远，敢迤逗这香闺去沁园？话到其间腼腆。他捏这眼，奈烦也天；咱嚵这口，待酬言。

【尹令】咱不是前生爱眷，又素乏平生半面。则道来生出现，乍便今生梦见。生就个书生，恰恰生生抱咱去眠。

【品令】他倚太湖石，立着咱玉婵娟。待把俺玉山推倒，便日暖玉生烟。挨过雕栏，转过秋千，揹着裙花展。敢席着地，怕天瞧见。好一会分明，美满幽香不可言。

——《牡丹亭》第 12 出《寻梦》

【寻梦】
2018 年现场演出版

十几年前去美国演出,我跟老师们很自豪地分享了可能觉得和别人很不同的一些感受认知。如果按电影镜头区分,杜丽娘上来之前会是一个空镜,大全景里面一个园子带着人物出现,随着人物思想情感的推进,从【懒画眉】的"最撩人春色是今年",到【忒忒令】的"那一答……这一答……",是从全景到中景到近景。【品令】的时候会推到局部,有杜丽娘臆想中朦胧的眼神和下意识伸手触碰的动作特写。

我当时很开心把《寻梦》分成这一段段地来演,那几年也是这样去琢磨去诠释的。后来演着演着,也不知从哪一天开始,在舞台上,很神奇的是我突然发现身边多了一个人,不光是我和曾经《惊梦》时的自己进行对话与回忆,更明显的时候,会觉得身边还多了一个人,而那个人就是在《惊梦》臆想时出现的柳梦梅。"是谁家少俊来近远?"杜丽娘远远地看到那个翩翩少年柳梦梅向自己走来,越来越清晰,甚至走到自己的耳边呼唤姐姐。当他远的时候我想靠近他,可当他回过头来要走近我的时候,我又会退一步。那样若即若离地对话使这出戏就更生动、更鲜活、更有趣,也就无形当中合理化和成全了一个关于戏剧的定义。

对杜丽娘来说,《寻梦》是她内心真实的一种外化和显现,周遭的一切只是云烟,眼前只有她向往的、曾经在梦中不真实亲历过的那一份初恋般美好的体验。她想要再体验,再到那个地方去感受。清醒的时候去寻梦,跟真的做梦是截然不同的。真的做梦她真可以忘掉自己,真的可以全情投入;而清醒的寻梦是无时无刻不像布莱希特一样可以跳进

跳出的那种感受，既甜蜜又残酷。甜蜜的是她向往的那份炽热，在脑子里还印象深刻；残酷的是现实中身边空无一物。每一场《寻梦》的演出都是不可复制的，因为每个人对杜丽娘、对《牡丹亭》和对《寻梦》在每个阶段的感受都不尽相同。

我演过很多版本的《寻梦》，根据不同的情况，从20多分钟到接近50分钟的都有。被大家称为史上最大《寻梦》，将《振飞曲谱》上14支曲子唱全的唯一一次出现在2009年的"五子登科"专场。

2002年我很荣幸被评为"东方戏剧之星"，那两台专场演出的盛况现在还记忆犹新。当时我还真的不太敢去演《寻梦》，选的是《游园惊梦》，在第1台专场上演出。第2台专场集结了当时乃至现在昆曲界最好的4位小生老师，第1出是跟石小梅老师的《玉簪记·秋江》，第2出是跟岳美缇老师的《占花魁·受吐》，第3出是跟蔡正仁老师的《彩楼记·评雪辨踪》，第4出是跟汪世瑜老师的《长生殿·小宴》。这样一台现在想来是很奢华的顶级阵容演出，现在过了快20年，好多老师朋友们都印象深刻。

岳美缇老师对我真的非常呵护，她后来已经不大愿意出来演出，特别是和小辈搭戏，她可能觉得自己年纪大了不太合适，非常谨慎。合作《受吐》十几年后的2017年，我们去美国演《牡丹亭》，岳老师和我演了《惊梦》，这在中青年一代里我是独一无二的，她没有提携过第二个人，现在想想真的是蛮骄傲的。我也非常感恩，老师们的提携影响了我很多

关于生旦对手戏表演的想法和实践。

前面说《游园惊梦》的写意与流动的情绪化,可以作为昆曲的突出代表;但如果碰到《寻梦》,相对来说前者就实在了很多。同样是经典的折子戏,每个旦角演员都爱演。《寻梦》难演是公认的,前辈老师们的演出版本也比《游园惊梦》要少。对我而言,演《寻梦》的可贵之处是它没有让我就此固定某一种表演。

现在回过来看以前的《寻梦》,我会诧异那是我演的吗?特别不可思议,现在可能完全不是那样了。《寻梦》会变,因为它的形体身段并没有固定死,同一辈老艺术家每个人在表现这出戏时都会带着各自的特征。我学的最多的也正是《寻梦》,在学习的过程中,我想我也可以把自己想到的表现出来,这不是刻意的改动,而是一种顺其自然的流露。这又会回到一个经常被大家纠结的问题——如何传承?常常有人会问,为什么你会改?为什么要去改?我从来没有觉得我去改过。有时候大家会说沈姐姐你这里又变了吗?这里为什么跟上次又不一样了?我也没有沾沾自喜过,也从不去刻意去破这些东西。

戏曲的程式化当然是必须鲜明,但得明确在点上。不是告诉观众我们的手伸出去有多美多优雅,这样自以为的一些设定,在脑子里转也许很合理,但在实践中如果自己感应不到,那就是不合理的,即便是临场发挥也不是为了改变而改变。我越来越不愿意做自己感受不到的动作甚至是小的表情,无效的为什么还要做呢?要明确就得去掉这些琐碎的无

意义的空洞的东西。很难用文字去准确描述表演，所以我很少去说戏，甚至很刻意回避，怕说得不够准确，我若是把它固定下来，说这一处眼睛是这样，这一处手是那样的话，过一个阶段还可能会反悔。

有很长的一个阶段，大家觉得戏曲演员程式化多，内心体验少，要借鉴很多其他表演体系的一些要素去丰富。其实戏曲的假定性，虚实相交，有时候会对真听真看真感受进行排异，我们要有一定的技巧去找一个可以通达的通道。内心的感受力到了，观众看着就会有感应，就会跟着很伤心很难受，其实你并没有去调动泪腺，如果真去调动，那可能两个多小时的戏就演不下去了。我觉得要给自己、给观者都留一点空间，留一点想象力，不能填得太满，否则彼此都会很累。

我希望理想的表演状态是：那一个个举手投足间可以是多义的，尤其是在《寻梦》里得到体现，要有说不清道不明的意思在里头，特别值得玩味。

出生入死追梦人

《寻梦》之后,还有一支曲特别好听的【集贤宾】,好多戏里都用到这支曲子,但又各不相同。我对【集贤宾】的偏爱,就是从《牡丹亭》的《离魂》开始的。

【集贤宾】海天悠,问冰蟾何处涌?看玉杵秋空,凭谁窃药把嫦娥奉。甚西风吹梦无踪,人去难逢,须不是神挑鬼弄。在眉峰,心坎里别是一般疼痛。

——《牡丹亭》第20出《闹殇》

【集贤宾】
2019年现场演出版

这曲【集贤宾】的情感浓度很明显，完全把杜丽娘包裹在里头，在舞台上除了情感，几乎没有什么身段和琐碎的舞台调度。她梦不得也求不得，这支曲是杜丽娘对于自己生命即将终结的一声叹息，她感叹"人去难逢，心坎里别是一般疼痛"，整支曲子情绪的点也是打在这两句上的。【集贤宾】有很多拖四拍的长腔，音区很低，特别需要用气息托着。昆曲闺门旦很多唱段，尤其是像这样的经典段落，高音部分是点到即止的，情绪推到一定程度不得不点一下，但马上就收回来了。

　　大家常提到昆曲的文学性、载歌载舞等，可我觉得昆曲的内在品质是对于情感的克制，这非常重要。很多地方剧种的表演都会让人出一身汗，或者嗨到极点，可是昆曲的满足感正好是在想要发泄的时候给到控制。很神奇，我在20多岁的时候很难体会，也是靠多年舞台积累和自己对戏的研究琢磨，慢慢我觉得这个"控制"居然是如此的重要，决定

了昆曲和其他剧种的区别。如果用"幽兰""典雅"这些词来形容昆曲，还是浅浅的感觉，并不能一把让人抓住，别的剧种也会有美美的，直到找到"克制"这两个字，我才觉得能够形象地表达出对昆曲的深层理解。有一句话说哀而不伤，我想也是一种克制，其实并不是不伤，只是伤得更深，不需要宣泄，也许不爆发，就克制在自己的内里了，这是对演员更深层的要求。

西方斯坦尼体系的真听真看真感受，可以来丰富戏曲程式化内里的一层色彩，一个时段的矫枉过正，必然会再拨回来，这都没错，会有这个过程。程式化是个名词，这个化也可以是动词，把程式规范的东西化在真实的体验中，很难但真的很有必要。可是不能在两个极端反复找，要有融合，就像中西方文化的融合一样那么自然，用一个马克杯也可以喝一杯豆浆。表演也是这样，不要去轻易批驳千百年积攒的东西，也不要轻易放弃自己原先的经验，没有本领很难做到得心应手，基础和体验都不可抛开。

布莱希特和斯坦尼绝对不是两个分割的体系，只有建立在斯坦尼体系基础上，才有可能到达布莱希特体系的表演上，两者结合得很好，才会有奇特的升级，我认为这是一个升级，不是一个平行线。至于中国戏曲的程式化和内在真实情感的外泄，是既有斯坦尼的部分，也有布莱希特的部分，同时还能把两者糅合在一起，再丰富起来，更灵巧地运用，这是中国戏曲特别高级的地方。

有时候在一段戏里突然感觉到的点点滴滴，可以在接下来的老戏新戏演出中去实践。老戏里最好的实验场就是《牡丹亭》，每一出都可以用到自己的奇思妙想，《牡丹亭》的好多折子戏已经很完善，有意思的是在很完善的看似一成不变的程式化规律里发现新鲜的东西，常演常新的这个"新"字不能小看。

昆曲演员要从《游园惊梦》开始学，到后面才能学《离魂》，需要有技术的依靠。如果一上来就学《离魂》，舞台上不一定自如，或许误打误撞本身人淡如菊这种"本色"出演是讨巧的，但不是本事。真的本事是经过自己的思考和设计之后出来的看似本色出演。这听上去很绕，慢慢把这几个字掰开来看，我觉得还是挺具体的，至少不空。这是关于表演的训练和思考，我很愿意在艺术在戏剧范畴内，多找一些这样有效的能够让人接受且反馈在本身表演中的训练方法。这个过程很难，试了千百种以后，会突然发现有一条路可以走到这一步，帮助自己完成所思所想，体现到舞台上的表演中。

不管老戏新戏，还是实验剧等舞台上的表现，最终目的是什么？我经常在想表演是为了什么？戏剧是为了什么？当然是丰富人的精神世界，这是观演者最直观能获取到的。那对表演者来说呢？社会发展很快，时间不会停止，要么盲目地跟，要么自己想好要到哪一个点。人有阶段性，一个个小目标达成后，又会在想到底还有什么，还需要什么？并没有人要求我必须怎样。不知道为什么我会对戏剧表演天生感兴趣，而且自觉地有一种使命感，觉得自己有责任不断地去思考表演，不断地去摸索，想要找出一个更适合我们当下戏曲表演艺术的方式和体系。可能有人会觉得太说大话了，但我实实在在愿意去担负一些东西，也有很强烈的兴趣去做，所以并不回避这样的诉求。

【普天乐】这些时把少年人如花貌，不多时憔悴了。不因他福分难销，可甚的红颜易老？论人间绝色偏不少，等把风光丢抹早。打灭起离魂舍欲火三焦，摆列着昭容阁文房四宝，待画出西子湖眉月双高。

——《牡丹亭》第 14 出《写真》

再转回来说，杜丽娘的人物形象早在《寻梦》时已经成形，后面就是交代故事和她的走向。《写真》里她自己画自己，念念不忘梦中情人，然后就是《离魂》。我想昆曲人和观众都更偏爱杜丽娘的主观意识，所以把原著里的《闹殇》拎出来变成了《离魂》。《闹殇》这个名字更像是杜丽娘死后大家对她盛大葬仪的一幅风俗画，特别神奇有趣，而《离魂》就悄然变成了肖像画，甚至是文人画，这也可能更符合昆曲的表现特征。

《离魂》之后，男主角柳梦梅通过《拾画叫画》一次次呼唤着梦中情人，此时的他从梦境中的虚像聚焦成了一个实实在在的人。杜丽娘再度出现时，变成"艳冶非常"的女鬼，是一个摆脱了人世束缚的自由灵魂，我想汤显祖也许会更爱这时的杜丽娘。其实整个《牡丹亭》的后半部分应该是着重表现柳梦梅，可汤显祖还是用了很多心思描写人鬼情，特别是杜丽娘鬼魂出现后，笔墨自然地回到了她身上。自由灵魂的恋爱体验很美好，汤显祖饶有兴致地在描写，舞台表现上我也很看重这一点，这时的杜丽娘应该跟前半部分有很大区别。作为人的杜丽娘是受管控的，即便在《惊梦》里她还是非常矜持，还没有摆脱很多人世间的规矩；可到了《幽媾》，杜丽娘的主动性提升了百倍，她想挑逗柳梦梅就挑逗柳梦梅，想骗他就骗他，特别灵动可爱，好像之前裹着自己的那层纱突然就解开了，成为一个真正自由的灵魂。

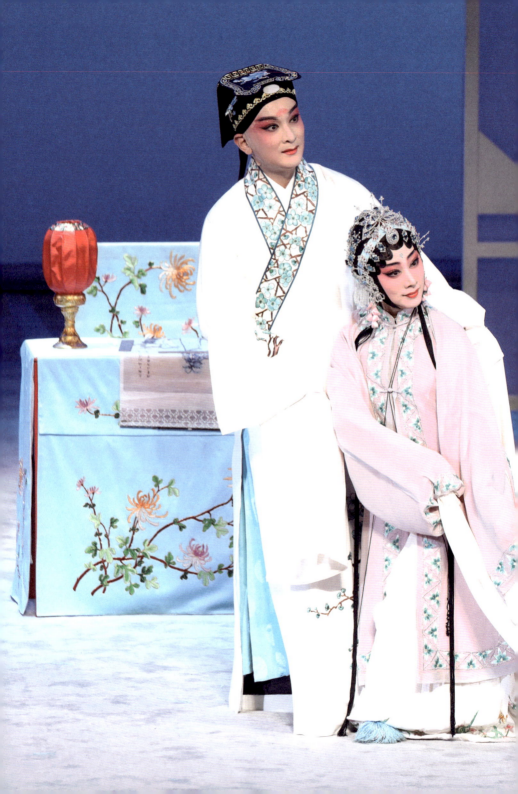

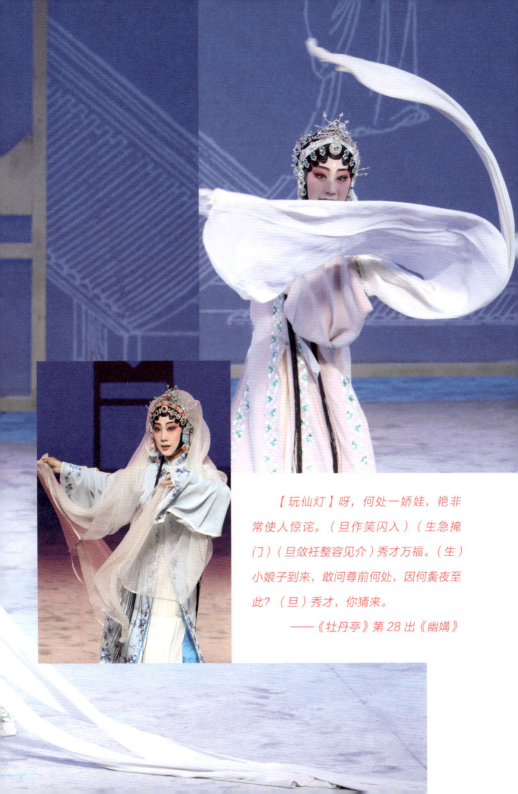

【玩仙灯】呀，何处一娇娃，艳非常使人惊诧。（旦作笑闪入）（生急掩门）（旦敛衽整容见介）秀才万福。（生）小娘子到来，敢问尊前何处，因何夤夜至此？（旦）秀才，你猜来。

——《牡丹亭》第28出《幽媾》

【前腔】虽则是阴府别,看一面千金小姐,是杜南安那些枝叶。注生妃央及煞回生帖,化生娘点活了残生劫。你后生儿醮定俺前生业。秀才,你许了俺为妻真切,少不得冷骨头着疼热。

——《牡丹亭》第32出《冥誓》

 原著里还有好多表现人鬼情的部分,杜丽娘不是《幽媾》一出就告诉柳梦梅自己是鬼的,还要经讨很多番见面。两个人天天在一起吟诗作对赏月饮酒,简直过起二人世界的小日子了。杜丽娘很难把握这个节奏,直到她觉得情感基础牢固了,所以到《冥誓》她才敢跟柳梦梅直说"我是鬼"。她料到柳梦梅会害怕,也能感受到柳梦梅对她的依恋不舍,她"自首"时那种美丽又招人怜爱的状态,在舞台上就要充分表现出来。所谓对手戏应该是两个人互相抛球接球,才能够对得起来,情感也是有对应有互动才推得上去。"人鬼情未了"这部分的表演不必太刻意注重像《惊梦》《寻梦》时的表演状态,戏的铺排也应该调整,她不用伪装自己,在热情和真诚这两点上去完成,这部分的戏就圆满了。

 抛开汤显祖原著,就舞台表演、就杜丽娘和柳梦梅的爱情故事来说,杜丽娘获得了一份真爱,由爱滋润又做回了人,已经是人世间最美好的结局,戏演到《回生》这里完全可以满足表演者和观演者的情感体验。当然原著里还有很多旁枝,交代时代背景和风貌、政治环境等,比较全面。《回生》再往后杜丽娘和柳梦梅两个人其实都变得不那么可爱,再怎么

设计都不容易打动人,舞台上确实很少演。剧本需要有比较立体的展现,我们看看文本也足够,而对于要过戏瘾的来说,最多演到《婚走》,这里面已经够演员本身去琢磨了。

《牡丹亭》这样的剧本,有时候情感不是特别明确,也许没有什么

具体的情感，像《游园》是很自由的，基本上都是景和心情的描述，也不需要刻意拎出一个主题来。《游园》很适合旦角从小打基础，先把这些唱念做表学下来，通过本身条件和学到的技巧，"戏保人"就已经很精彩丰富，舞台呈现也已经够满足大家的观赏需求。【皂罗袍】那段曲子只要一响起，好多东西都可以被原谅，这就是《游园》的好处。走到后来会发现也不简单，轻易被大家接受的同时也很难演好，外在的好看美则美矣，但这些程式化基本功的组合，能顺到让大家觉得是自然流露也不容易，这是《游园》的难点。截然不同的是，《离魂》难在已经打好的基础不许用，而要把那些外在的东西全部变成一种撑起来的精神。整个《离魂》特别是主曲【集贤宾】，内在精神的那种提炼把控要非常顽强。

　　气场能否把控得住，舞台演出尤其骗不了人，稍有闪神就会把自己丢了。可是很认真地演，觉得自己很全情投入，也未必就在里头。有时候理解的偏差，会使得表演越认真越糟糕，这对演员也很残酷。似乎很多时候谈着戏，我就很自然地会转到对于表演的分析思考中。

　　我也教过学生，从中我感受到的乐趣是像有一面镜子，更加清楚地照到自己表演的每一个角落，拎出来细化后再教到学生身上。学生能否掌握，让我也很焦虑，越急就越想通过更加形象化的方式，把表演细致到一个个气息，那个呼吸可以细致到它是什么时候提起来的，它是什么时候放下去的，某个时候是轻的还是重的，是为了什么情绪的表达，有

时候要有时候不要……其实这是我自己实践的一个方法。很开心的是教完学生后，我把自己的表演又整理了一遍，以后演出会更加注意这些点。教学生不光是为了教，更多的是自己吃透，会有助于自身表演的提升，这是一个良性循环。越仔细才可以越清晰，教学或讨论时才更有底气，才更能让学生学得准学得对。学动作不难，但要把基本功的东西真正化到戏里为自己所用，就得费很大功夫，而且要一直琢磨，脑子里就不能断，一直续着。

【尾声】怕树头树底不到的五更风，和俺小坟边立断肠碑一统。怎能够月落重生灯再红！

——《牡丹亭》第 20 出《闹殇》

《牡丹亭》原著《闹殇》里"怎能够月落重生灯再红"，在舞台演出时大家都习惯唱"但愿那月落重生灯再红"，少了些决绝的凄冷，多了些温暖的期许，也是一直延续着的感觉。

我也很受益于和老师们同台演出，有时候会跟比老师学戏来得更直接，戏的状态就会很明白地让我捕捉到，自己反馈出来的东西也很有趣，会感觉到生旦对接对应节奏的不同。为什么他是这样处理的？那我接下来就会考虑是不是还有别的方式方法。我一直觉得表演方法不止一种，即便是一个动作，也可以有不同的方法和不同的表现力，特别丰富。《牡丹亭》就正是这样的资源宝库和实验场，源源不断地给我能量，任我翱翔。

番外·挑灯闲看《牡丹亭》

也许是《牡丹亭》的缘故,我觉得一些相关的戏和故事都很有拓展和延伸性。我们有一出戏叫《疗妒羹·题曲》,是清朝人写的传奇,底子是明朝人的《牡丹亭》。不论古今,人们都会借由娱乐活动提升生活质量,找到各自生活的平衡点。《题曲》中的才女乔小青,她的平衡点就在于她读了书,而且是读到了一本《牡丹亭》,从中找到了情感寄托。

雨深花事想应捐,小阁孤灯人未眠。不怕读书书易尽,可堪度夜夜如年。我,乔小青,空负俊才,竟遭奇妒。自分桐灰爨下,骥死枥中。不意杨夫人一见如故,慰安怜惜,绰有深情;敢道唯贤知贤,还是不幸之幸。前日借得许多书籍,内有《牡丹亭》曲本,是汤若士手笔。柳梦梅画边遇鬼,杜丽娘梦里逢夫;有景有情,转幻转艳。草草急读一遍,止悉大凡。今夜雨滴空阶,愁心欲碎,便勉就枕函,终难合眼,不免把它咏玩一番。

——《疗妒羹·题曲》

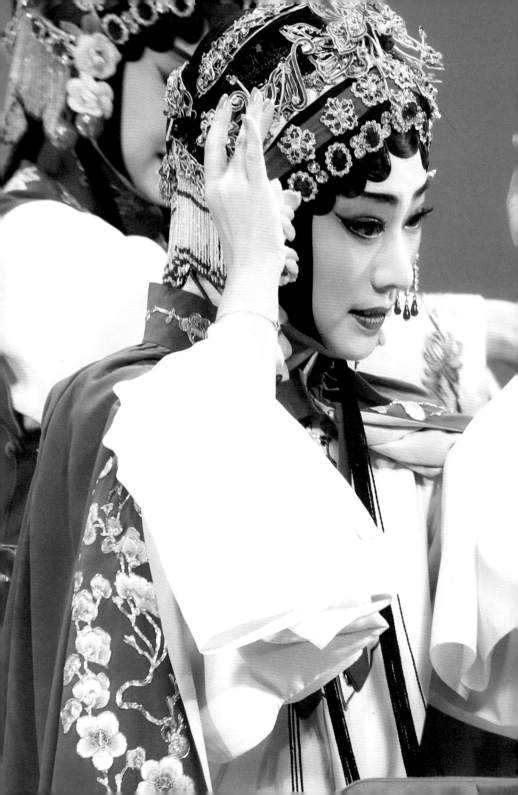

乔小青做了别人的侧室,处处受制于人。她在书里面发现原来现实中得不到的,在梦里面可以追寻。每个人可能都对梦有特别的依赖,梦是对人生的希望,梦的不切合实际,带给我们的其实是一种生活的力量。我们的民族、国家需要造梦,不光当下,古人也是这样。乔小青的梦是小小的梦想,就是能在精神上有所慰藉,看上去这是最低限度的一个愿望。

我非常好奇,我演了那么多年《牡丹亭》中的杜丽娘,接下来又如何去体会《题曲》中一个爱《牡丹亭》爱做梦的女孩呢?她生活中有很多无奈,太让人怜爱心疼。我就在想,舞台表现上她不单单是那种好像病殃殃可怜兮兮的,其实内心还有希望,有热有温度,通过夜读《牡丹亭》,她那份对生活的信念会一点点透出来。《牡丹亭》里的杜丽娘不是真实存在的,她的理想生活无法被现实拷贝,但乔小青在读《牡丹亭》读杜丽娘时,我们会把她自觉归位成贴近真实的人。一个人现实中得到了自我宽慰与平衡,这种力量更强大,可能比那种单纯浪漫主义色彩的明知道非真实的来得更实在。

初学《题曲》是在 2009 年,我慕名专程去杭州,向浙江昆剧团的著名表演艺术家王奉梅老师求教。一个人住在西子湖边,白天跟老师学习,晚上自己温习,学成归来首演于上昆"五子登科"专场。那一次在逸夫舞台上的亮相,让许多专家老师和戏迷朋友们眼前一亮。可能因为在上海戏剧舞台上鲜有此一路的戏,此前大家不习惯看或是演这么清冷的独角戏。没有激情,没有戏剧故事冲击,从头到尾只是一个人读书、痴想……

不讨巧的戏自然不会有人愿意去触碰。抛开习惯性的思维模式，在不同的时期，相信我们会有所改变。这一次的尝试，是意外之喜，想必也在情理之中。那些看似外冷的情节，需要更充实的"心理表演"，丰富表演的内心世界才能把凉戏温热，这次真的搭上了这一路戏的脉搏。

《题曲》首演后，虽然大家都说挺好的，但我自己知道，我没有很自觉地在把控它，只是顺利演下来而已。我必须很自觉地去分析它，才能真正把牢它，用功的同时其实更需要用心，用思考去提升自己的技巧，很多时候练戏变成了琢磨戏。如果某个阶段我一直在想一个戏一个点，即使在睡觉的时候，脑子里也会一直在运转，像是不受自己控制。通过《题曲》这样的几个戏，我发现这比私下去单练一门技巧的收获要大很多，自己沉淀了下来。我就是这样一个爱琢磨戏的人，这样不断续着，到了某一天就豁然开朗了，虽然算不准，但贵在坚持。

有专业的年轻演员也来学《题曲》，2018 年我做过一次教学传承。教了两个星期，教的同时也是说给自己听，从出场、拿书、脚步、归位、开口等，40 多分钟的独角戏，从头到尾解释得明明白白，一边解释一边示范，每一个点我都分析出了它的必然性，以及点和点之间的关联。那次的教学让我温故知新，让我又重新对传统戏的合理化继续去开掘。

《题曲》里面，为什么作者不写乔小青初读《牡丹亭》呢？我觉得也是有它的道理的。只有感兴趣的情况下，她才会选择要继续精读这本书，这说明这本书跟她是有对应的，而且她读得是那么认真，那么投入，

又好像是第一次在读。读书是特别自由的事,可以选自己觉得重要的想看的部分。乔小青读《牡丹亭》一直在说杜丽娘,第一曲【桂枝香】就表明了杜家有女初长成。

【桂枝香】杜公名守,请着这陈生宿秀。俏书生,小姐聪明;顽伴读,梅香即溜。刚念得毛诗一首,咏关雎好述,咏关雎好逑。
——《疗妒羹·题曲》

乔小青读到了"关关雎鸠,在河之洲",她和杜丽娘一样想到的不是后妃之德,也认为那是一首爱情诗,情不自禁对着书会心痴笑。能看出她对故事已经了然于胸,并不是要看这个故事情节发展,是在挑故事中喜欢的画面反复看。只有在复读的时候,舞台表现才有趣,我后来演了才发现原来这是作者的用心和独到之处。

从读诗,到游花园,到遇到柳梦梅……【桂枝香】这支曲子一直在延续,好像永远没完一样。每一段唱都不长,但是衔接在一起的,这也非常少有。换在别的戏里,可能会是某一段特别

大的曲子铺开来了，而这个戏根据书里的段落，每个唱段结束她会马上自己表个态，读到有趣的地方她会笑出来，会感叹天下间痴情的女子就是杜丽娘了。乔小青也很认同杜丽娘，觉得自己某些地方跟她很像。表演的细节值得注意，很多时候都不能够依字图解，乔小青说"痴丫头"，怎么那么痴，其实是出于对杜丽娘的一种爱和认同，并不是说真的痴傻。每次演到这里，我也会随之笑出声来，她的"痴"是如此可爱。

好多戏都是自报家门，《牡丹亭》里杜丽娘会直接说自己的心事，一点一点把自己的情感变化表现出来。可乔小青是通过读书让大家了解。她开场自表身世不过是一个引子，特别简单地说了一下自己身处的环境，并没有表明自己的性格、所思所想和自己的追求。只是说自己遇人不淑，被困在这个环境里没有办法，幸好有个人给了一本书看，才得以解脱，然后直接进入书的情景。妙就妙在通过读《牡丹亭》一点一点把乔小青这个人物立起来了，这是作者非常高明的地方。不光是乔小青看书的时候会会心一笑，我自己看剧本和演出的时候也会会心一笑，吸引点就是认同点。

越到后来大家越会发现，乔小青很可爱，她已经把自己的悲惨境遇一点点抛掉了，一个人读书读到忘我，读到了书里，甚至幻想自己变成了书中的人……她也许已非第二遍，可能是第三遍，甚至第四遍再读这本书了，不知读了多少回，可能天天晚上都读。读了不过瘾，她还要演，要模仿杜丽娘。假定这个"冷雨幽窗"的小破屋子里面，这边是太湖石，

那边是牡丹亭，说柳梦梅一点一点地走来……她太可爱了，若非多情痴狂，怎会有如此丰富的想象。

待我当作杜丽娘摹想一回！这是芍药栏，那是牡丹亭，咦，那梦中的人儿来了也！

【长拍】半晌好迷留，似这般惷爱，那般旁瘦。只见几阵阴风凉到骨，想又是梅月下悄魂游。啊呀，天吓！若都许死后自寻佳偶，岂惜留薄命活作覊囚。

这样好梦，我乔小青怎么再也梦不着一个呀……

——《疗妒羹·题曲》

像《卖火柴的小女孩》一样，她点燃了一根火柴，想象中就出现了一顿丰盛的晚餐。即便处境不尽如人意，但精神仍然饱满，也会让人油然生出敬意，这才是生活的强者，我们需要这样的精神。乔小青一个弱女子，通过阅读《牡丹亭》，找到了自己的精神支柱点，自己跟自己玩起来扮演起来，脸上洋溢出灿烂的笑容，完全没有了原本生活带来的苦痛，这一段戏中

戏真的很穿越。她扮演的是杜丽娘,其实是代表着乔小青所向往的自由灵魂。她突然就飞起来了,自己扮演着,又开始感慨自己如果也能梦到柳梦梅这么一个人就好了,可现实生活中真的是不可得。这个戏其实是很有层次的,一阵热一阵冷,一阵喜一阵哀,倏忽而燃起希望,倏忽而沉到谷底。她有不甘心,无数次靠自己的力量把那个绝望的小青拉出谷底。情到悲处,也能寄情于纸笔,写下一首内心深处的读后感,把遗憾、落寞、无奈凝结成诗,定格在了纸上……

冷雨幽窗不可听,
挑灯闲看《牡丹亭》。
人间亦有痴于我,
岂独伤心是小青。

——《疗妒羹·题曲》

我在上海三山会馆演过一次《题曲》,有位来自法国的学者、艺术策展人邀了她的几位朋友同来观剧。散场后,我问她观后感,她极

其认真地与我展开讨论：剧中女孩子看的书是否与自己生活状况有关？她为什么而苦闷？又如何去解闷？她感觉那情形与《包法利夫人》好相似。戏剧的奇妙真是处处有惊喜，我意想不到，事后琢磨着中外作品能有这样的对应与相通，也是认知上的共情，我们实在需要多一些这样的文化交流与沟通，让彼此之间在艺术上多一层理解与认同。

存着与异文化交流的心思，我想在音乐声场空间里演绎一出古中国的"歌剧"。我与旅美的音乐家一拍即合，将《题曲》首次搬上美国的音乐厅。在音乐先行的前提下，我们对音乐和情绪表达进行加强升级，表演和情感被旋律稳稳地托着引着，整个音乐厅全景声环绕，《题曲》这出传统戏，就这样完整包裹在音乐中。那一场演出令人沉醉，让我不由自主地生出一种念想——这是我要解锁的"音乐剧场"。

2014年，我加入上海国际艺术节的"扶青计划"，那是我第一次做一部完整的独立实验作品。作品先有立意再考虑形式，我又一次选择了《题曲》，感觉它有先天的戏剧解构优势。剧中不自觉生成的是一次关于扮演的扮演，一个关于角色的角色，我想把这种天然戏剧解构从不自觉转变成自觉自知。创排过程并不是那么一帆风顺，实验剧完全素颜，用最简洁的一桌二椅，没有台词，更没有乔小青的人物扮演，要花更多精力把表演者和所要表达的命题紧扣一起，把表演者和演员身份放在一个维度上进行对话、互换、交错、合体。

在剧中，我会想到初学戏时的状态，还会想到很多排戏演出过程中

的坎坎坷坷，把自己折磨成一个疯癫的状态，到最后已经分不清自己是扮演的角色，还是演员的身份，还是自己本人的身份？多重的身份都混淆在里头。询问自己，询问观众，"我"是谁？"我"是什么身份？"我"为何而存在？

这个实验剧场的演出看着好像跟《题曲》越来越远，但它的精神内核恰恰是《题曲》本身最原始的戏剧结构内核，在此我找到了所谓的"元戏剧"——一出关于戏剧的戏剧！《牡丹亭》或是《题曲》，我们诸多的经典作品、传统戏、古老的故事，在当下要如何与 400 年前对话，其实是摸不着的，我们不需要在貌似空洞的对话上流连自恋。

对于作品，不管是阅读、表演还是观看，我们都还有做梦的权利，从中找到情感的关联，这样才能使《牡丹亭》走到《题曲》。《题曲》是清朝人写的，现在我会觉得演《题曲》，能把它变成当代的东西，还能变成实验剧，这也是一个延续。坚定对于美好梦想的不懈追求，这个命题是大家都需要而且都认同的，所以传统故事才会被大家拿来反复改造，不断重塑。

从书到戏，从戏到人，《牡丹亭》是照见我艺术人生的一面镜子。《题曲》是对经典的一种再阅读再反思，每个人从中都能找到与自己的关联，通过梦想点燃希望，又会延伸出新的巧思。我想，每一次的演出与思考，都是一次"题曲"。

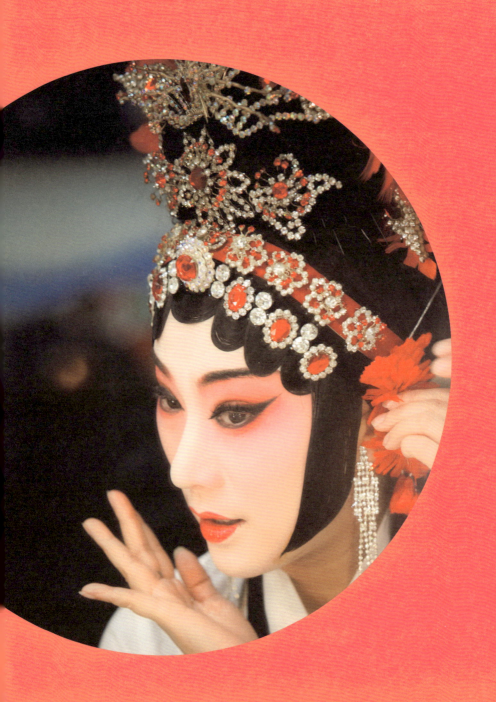

长生殿

> 我与角色之间的关系,在不同时段都会有不同的气息相通,所以角色并不真正存在。表演是为了发现自己,为了体会生命,为了探寻自我的存在!
>
> ——沈昳丽

贵妃本是艺术家

【满江红】今古情场,问谁个真心到底?但果有精诚不散,终成连理。万里何愁南共北,两心哪论生和死。笑人间儿女怅缘悭,无情耳。感金石,回天地。昭白日,垂青史。看臣忠子孝,总由情至。先圣不曾删《郑》《卫》,吾侪取义翻宫、徵。借太真外传谱新词,情而已。

——《长生殿》第 1 出《传概》

《长生殿》是清初"剧坛双璧"之一、剧作家洪昇一生的心血之作。昆曲经过几百年的发展,到《长生殿》这里达到了一个文辞与音乐等各方面都极致融合的高峰。洪昇挚友吴舒凫为《长生殿》作序时写道:"爱文者喜其词,知音者赏其律,是以传闻益远。"

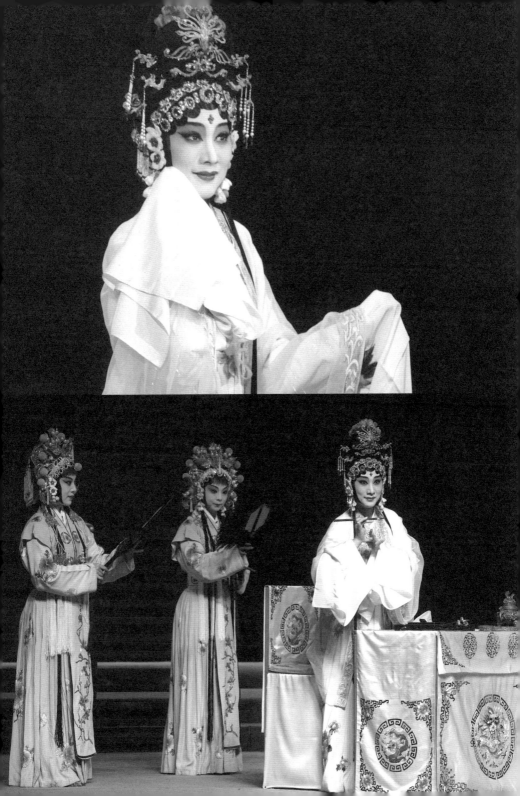

然而据记载，全本《长生殿》在清代康熙盛世曾一度公演轰动京城，此后两百余年间再也无缘得窥全貌。直到 2007 年上海昆剧团推出全 4 本昆剧《长生殿》，由《钗盒情定》《霓裳羽衣》《马嵬惊变》《月宫重圆》组成，我们在上海兰心大戏院连演了五轮，票也卖得非常红火。因《长生殿》我们去祭拜了洪昇，还在北京、台北等地巡演。我很有幸担任第 2 本《霓裳羽衣》中的杨玉环一角，明皇贵妃的爱情故事由我们这一代昆曲人在当代舞台上传承铺展。我对杨贵妃虽然并不陌生，但要重新走入贵妃的内心世界，把她的万千情愫传递给舞台上的唐明皇和台下的观众们，值得仔仔细细再下一番功夫。

昆曲向来不苛求故事情节，而在于通过唱念做表的技艺抒发人物情感。传统的戏一出一出串演起来，每一出有时候演员也不同，观众爱哪一部分可以自由选择进入。全 4 本《长生殿》合起来能看到整个故事发展的脉络和起承转合，在局部中也有相对完整的结构，这是传统戏曲写作和观演的习惯。择人择戏对应着每个人的兴趣爱好和特征，让我感到很幸福的是有一批观众和我们一起，随着岁月的打磨逐渐成熟成长起来，这也是剧场艺术给到大家的特殊性。

从昆曲的独特魅力及文学性出发，看戏、演戏可以给生活、人生增添很多思考的价值，让人觉得很充实。我经常会跟大家说，一个人的生老病死无法逆转，但可以掌握的是自己在整个人生过程中的选择，我已经得到了传统文化莫大的滋养和好处。昆曲可以养人，使青春保鲜。

活生生的例子摆在面前：我们上海昆剧团有一批国宝级老艺术家，他们仍然活跃在昆曲舞台上，而且越演越开心，越演越兴奋。时间一晃到了 2017 年，在"临川四梦"热演之后，全 4 本《长生殿》终于有机会再跟更多的观众见面。首演时我们这一班尚处而立，此时已届不惑。有次晚上我在剧场化装，碰到蔡正仁老师。我就问蔡老师您累不累？他一边说累，但笑容就没有停过，我看得出来他是打心底里开心。他说全本《长生殿》能够再演也是奇迹了，每一次现场的氛围都不可错过。

在洪昇原著里有个暗喻，原先杨贵妃就是月宫中的神仙，她天生骨子里就是一个精通音律善于舞蹈的艺术家，有责任和使命把美妙的艺术布道到人间。最后杨贵妃和唐明皇在月宫重圆，其实也就是回归仙位了。在《闻乐制谱》中，不光是看嫦娥传杨贵妃一本乐谱，而杨贵妃也并非有意识地一直思量着要去争宠，尽管她当天说的话挺直白的。如果本身没有积累，她再怎么想也不会成功，其实人冥冥中也会有天生的财富，只是暂时还没有被发现和开掘。在这个戏里，杨贵妃天生的艺术造诣是潜在的，然后被发掘出来，通过一个梦去唤醒。艺术作品会有理想化的美好蓝图，也是创作者在臆想中赋予人物更加完美的一面，洪昇苦心经营了杨贵妃在艺术上的地位，又把这个点扩大。当然外在美是第一眼摄入，但只有她自身的气质和素养闪光了以后，这个人才会让大家觉得耐看和长久。不光对唐明皇有极大的吸引力，也是被观众所认可的，乃至现在都能被津津乐道的"霓裳羽衣"，我愿意相信这是对美好人设特别善意的描述。

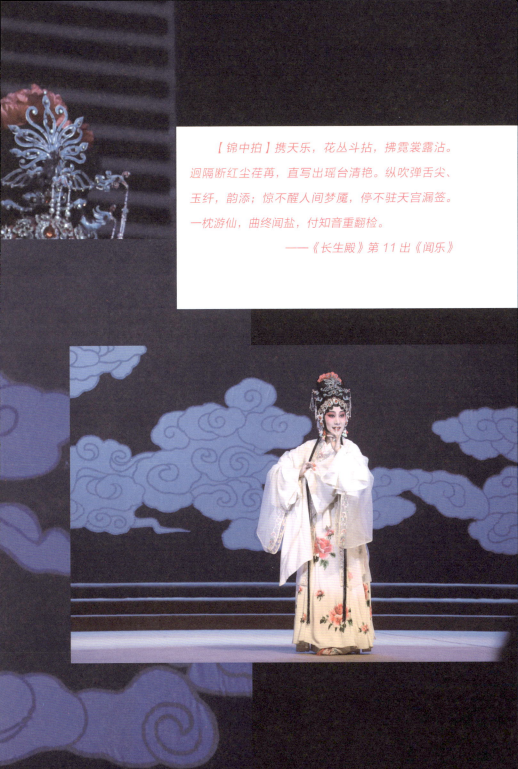

【锦中拍】携天乐,花丛斗拈,拂霓裳露沾。迥隔断红尘荏苒,直写出瑶台清艳。纵吹弹舌尖、玉纤,韵添;惊不醒人间梦魇,停不驻天宫漏签。一枕游仙,曲终闻盐,付知音重翻检。

——《长生殿》第 11 出《闻乐》

剧作家是如此,那我们表演者更应该在这一点上让人物鲜活灵动起来。《闻乐制谱》是第 2 本《长生殿》故事展开的一个很好的缘起,比起第 1 本,剧情发展到第 2 本时的杨贵妃就更加全面完善起来。这个女子是集美貌与才华于一身的,值得唐明皇去爱去重视。杨贵妃出场了,一般演员都喜欢出来的时候正面给到一束光打上去,来一个大亮相,而全 4 本里只有我这个杨贵妃不是这样。嫦娥托梦给杨贵妃,要符合此时此刻的规定情景。我给到大家的是一个背影,慢慢转过身来,还有一个小的踉跄,好像是醒其实是还在梦里的。我看到一个仙女,她带我去月宫,这里也是暗喻最后杨贵妃和唐明皇在月宫的重圆。贵妃正恍惚间觉得这个地方可能与自己有关,只听得仙女们美美地演奏《霓裳羽衣曲》,动人心魄,不觉沉醉,此为"闻乐"。

杨贵妃被《霓裳羽衣曲》吸引,我会停顿一下,品味这份美妙,她恍惚间好像融入仙女们中间,好像也是她们的一分子。表演上是从两个不同的端口开始连接到了一起,很特别,只有杨贵妃的数据库里储存过这一段似曾相识的记忆,她才可能很快衔接上。每次演出都不太一样,有时我会跟仙女们多多交流一些器乐,有时可能会一带而过,驻足倾听。这种表演的灵活性是现场给到的熟识感,先前设定好的只是大概的舞台调度,并不需要一定怎样。就像梅兰芳说的在规定里面找到自由那样,我们需要有自由度,因为人是活的。

现实中我不可能像杨贵妃能做这样的美梦,但情感可以借鉴。我会

想到十几年前参加东方卫视一档昆曲文化寻根之旅的节目,到了浙江遂昌。所谓寻根就是找熟悉的声音,找朝夕相伴,但并不觉得可能处得很久或是多久传下来的东西,它的历史年代感不会很鲜明。像我们每天都和昆曲在一起,我就会觉得它一直在,不是突然从几百年前跳到我面前的,我们时时要唤醒的是文化的久远和不易。这次寻根之旅跟表演杨贵妃听仙女们奏乐的情形感受力非常相似,我明明知道将会听到熟悉的昆曲,但我并不知道那是什么样子,我会有期待。杨贵妃也是这样,创作的灵感或许还没找着,但她一切准备就绪,念念不忘的是创作的欲望。

我在台上念"一群仙女从桂树下奏乐而来",现实中也是在好大一棵树下,我们顺着田埂走过去,由远到近,听到的是悠悠扬扬的似昆曲又非昆曲,好像熟悉又不太熟悉的音乐和演唱。到了树下,我看到一张张热情洋溢的脸,充满期待和友善的被音乐灌溉得很灿烂的笑容。不同的是,那是一群满身沾泥巴的老伯伯,而杨贵妃梦到的是美好漂亮的仙女们,可情感是一样的,所以我也会要求同台的仙女们,你们笑出来,唱出来,愉快起来,你们希望被发现嘛!这是一样的,很有画面感,也很能借喻。这样一份情感是共通的,如此贴切和真挚!我当时的兴奋度,就跟杨贵妃梦里听到《霓裳羽衣曲》的样子是一样的,我居然说不出话来了,没有语言可以表述,只有惊讶聆听,想跟他们融在一起。

艺术创作就是这么有趣,可以把自己体会不到的,没有经历过的故事和情感体验,突然带到另外一种情境。那这个故事还是跟我有关,有

些可能是从其他途径感受到的，归根结底是艺无止境、学无止境，所以我们需要去阅读、观察和发现。从那么细微的一个点，只是演一个《闻乐》，可人生的体会放进去了，就会觉得那段戏有意思了。

也许有人会说《闻乐制谱》没什么"戏"，只不过是在交代故事，但这个交代很关键，有了这个基础，后面才华横溢的《舞盘》才会充实可信。美梦初醒，杨贵妃迫不及待要把梦里听到的仙乐记下来。艺术创作是很漫长的过程，需要绞尽脑汁，也会有瓶颈。那舞台上怎么表现一个艺术家的创作呢？而且杨贵妃很特别，她的创作是闻到仙乐以后的半记录半创作，不是凭空写一支曲子，说是梦里托给她的"神曲"，其实靠的还是原本的功力。艺术家就是这样，即使是复述以往的同时也在丰富和再创造。就像我们昆曲的板眼，过渡顺不顺那样。杨贵妃不是一张白纸，她有非常专业的音乐技能，她会知道哪里不通哪里要润，又在不自觉间把那些音符像珠子一样顺理成章地穿起来。

我们做功课之前先要把心静下来，剔除任何杂念。杨贵妃到荷花亭制谱，只留了两个心腹宫女永新和念奴贴身伺候，这里也许是她时常会有灵感的地方，空气清新，舒适静谧，有花香有鸟鸣，是个独立又舒展的私密空间。因为是夏天，舞台上永新和念奴在一旁给她轻轻打扇，这也表现出杨贵妃对身边亲信的人有一定的自由度，无需回避，她们之间的默契大家可以感受得到。原著中是一个年纪大，一个年纪小；一个想得细致一点，一个活泼有趣一点。她们的共通之处是都非常爱自己的主子，

在一旁默默打扇，也能让杨贵妃觉得身边就像没有人打扰一样，但很凉快。可能她们还在旁边观察，贵妃写着写着，墨汁和香茗是否需要续上……就是那么贴心，还无需多用语言来表述。我想创作是需要有一个旁若无人又舒适的环境，才能让人非常专注，我也很羡慕杨贵妃这样不被打扰又被照顾的状态，她可以尽情地投入到自己的创作和思绪中。

【刷子带芙蓉】荷气满窗纱，鸾笺慢伸，犀管轻拿，待谱他月里清音，细吐我心上灵芽。这声调虽出月宫，其间转移过度，细微曲折之处，需索自家细审。安插，一字字要调停如法，一段段须融合入化。这几声尚欠调匀，拍㐅怎下？呀，妙啊！听宫莺数声，恰好应红牙。

——《长生殿》第 12 出《制谱》

再回过来说，不像折子戏串演《长生殿》时要完成既定的计划，我在第 2 本《长生殿》里的创作空间比较大，要从无到有，自由的同时也不易。杨贵妃的创作过程聚焦在【刷子带芙蓉】

这一段唱，时间不长，我必须很快把层次表达出来，也是费了一番工夫的。我把这段唱细化成提笔思索，很顺畅地写，不自觉地开始创作，遇到瓶颈又开始调整。调整之后也许剧中的贵妃觉得曲子过于顺畅平淡，缺少华彩部分，正在焦急之时突然听到宫莺数声，一下子来了灵感，一气呵成写完……我在表演的时候会想得很细致，尽可能把每一个可能性都想到，很明确地把这几个点拎出来。唱段虽然不长，但杨贵妃整个创作思路还是很清晰的。她很开心自己居然在这么短时间就完成了美妙的曲子，相信唐明皇会喜欢，也一定能胜过梅妃。

深谙音律的唐明皇看到《霓裳羽衣曲》又惊又喜，原来自己的爱妃不光美貌，还那么有才情，不由得对着贵妃看了又看，感叹面前的妃子"想前身原是月中娃"，她一定是月宫里派来的神仙，才写得出这么美妙的曲子。他们的爱情一下子就变成了艺术家之间的惺惺相惜，跟之前相比完全是上了一个台阶。第1本《钗盒情定》的唐明皇是觉得杨贵妃很漂亮，不过美色是可以逝去的，才情如果惺惺相惜，那才能够长久，而且可以保鲜的。第3本在马嵬驿生离死别。第4本两个人只能重圆才相见。很幸运，我出演的第2本是李杨爱情的华彩见证，所以在第2本里尤其要表现两个人的情感。我当年写过一篇小笔记，现在翻开觉得依然有效，第一句就说"贵妃本是艺术家"。她的美好与纯情，值得嫦娥的托梦也更值得唐明皇的钟情。

在戏曲舞台的后台常常会有供奉梨园鼻祖"唐明皇"的牌位或塑像。

唐明皇也确实有鉴赏力，他觉得杨贵妃的《霓裳羽衣曲》是非常好的值得排练的曲子，当即着李龟年谱入梨园。就像现在我们千辛万苦去找素材，再进行创作，剧本出来后再进行认证，最后决定是否投入排练，整个创作过程其实是一样的。那时唐明皇既是决策者，又是制作人，又是导演，又是整个舞台创作的灵魂，兴致来的时候还是表演者。谁有他这样的资源和艺术天分，后台不供他供谁呢？！我们真是要感谢有这么一位如此热衷和重视艺术的"艺术总监"，因为他才使得戏曲由曲子逐渐有资本丰富起来，变成非常完善的可供大家观赏的综合体。

　　我们从戏里可以感受到，那时的人们是多么欢快。现在很多古装剧穿越剧都会要再现盛唐，不光是那时经济繁荣发达，文艺文化欣欣向荣，好多人聊起来也都会说那时人们的精神面貌，真像天天过节一样。这跟我们如今能够继续排练、演出、交流，也离不开国家的重视和扶持是一样的道理。不管什么时候，艺术受到重视就是大众的福祉，让大家有时候会不那么"现实"，不被现实的生活束缚住，在一定程度上享受精神的愉悦，这是文艺的创作和发展带给大家的好处。

　　从《闻乐制谱》联想到艺术创作，舞台上的创作和创作舞台上角色的再创作，听起来很绕口，其实也是息息相关的。的确，平时排着戏演着戏，我就会想到各种各样的问题。这样看来，还得感谢杨贵妃的陪伴和灵感加持呢！

舞出心中的密码

"霓裳羽衣舞"是杨贵妃的才艺展示,"梨园"则是她和唐明皇热恋的天堂。在教练演习的日日夜夜里,他们俩找到的契合点一定是艺术家对艺术家的且琢且磨、且慕且赏。《舞盘》是第 2 本《长生殿》的情节高潮和情绪高点,也是男女主人公的爱情狂欢节。二人都深谙音律,更深察心有灵犀的美妙,一击鼓、一做舞,乐舞的天作之合引带着、催化着感情的纯粹与升华。艺术家的天性使然,杨贵妃注定是那个引领者。在爱情的双人舞里,她率性地抛开地位的尊卑,一时间忘却了帝妃之间的恩怨,自然而然回到了寻常男女之间的直面相对。此刻,她是他的"玉环",他只是她的"三郎"。今天看来,古人在这一刻的爱情体验还真是不可思议地"穿越"呀!

昆曲日知录

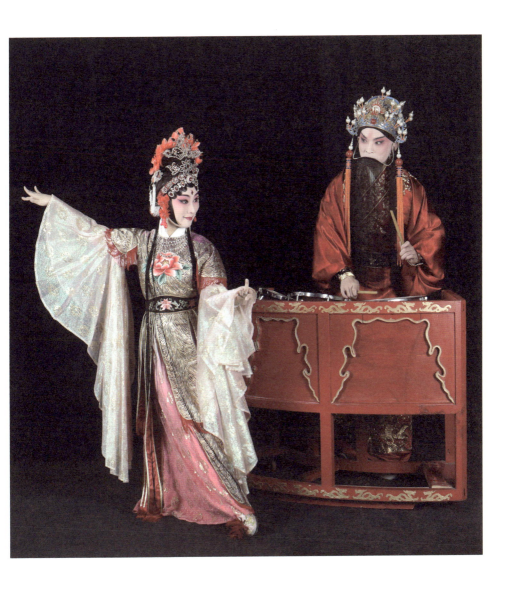

白居易曾赞道:"千歌万舞不可数,就中最爱霓裳舞。"一曲"霓裳羽衣"在盛唐时节艳誉满天下,原舞早已失传,我的舞台表演是根据文献记载和诗歌描写创编出来的。有一千个演员,就有一千个哈姆莱特;有一千个女演员,就有一千种想象中的霓裳羽衣舞。为了能让"霓裳羽衣"在昆曲的舞台上翩翩重生,我与帮助我编排舞蹈的同伴反复体会反复比拟,遍访各个舞蹈院校,搜集了大量的影像资料,吸收了敦煌壁画中飞天的姿态、西域胡旋舞中独特的旋转,又加入戏曲中下腰、卧鱼等难度较高的技巧,根据导演的要求,由缓趋疾渐至火炽热烈,整段舞蹈在直径只有一米二的琉璃翠盘上一气呵成。

三伏酷暑,我每天醒来跟自己说的第一句话都是:"拼了!"然后一头扎进排练场,画地为牢,束上颇有些分量的裙裾,手舞双绸,足蹈靴尖,来来回回练这短短的两分半钟。可等到好不容易把全套动作拿下来了,我反而心里拿不定了。一开始我们设计的是绸子,因翠盘小,我想用绸子可能比较显豁一点,绸带在舞动时的舒展摇曳,更能第一时间赢得观者的注目。《长生殿》初稿试演结束后,我发觉这段舞蹈太过顺畅,绸带的华美掩盖了柔情万缕,大有"喧宾夺主"之势。表达出现偏差,说明所依托的技巧不够准确,舞台上任何一个设计若是可有可无的,那它就没有存在的必要。此番新舞"霓裳"难道除了用绸子,就没有更好的表现方式吗?于是我再次查阅资料。咦!这画中乐伎的飘带只是搭在肩上用来做装饰,不一定非要耍的,舞姿

变幻重点应该在手和臂。古人言"手舞足蹈",不想这便是个印证了!于是我下定决心重新设计,"手舞"——去除绸子大胆把手臂露出来,凸显手上诸多造型,融合戏曲的各种指法与佛像的手势,在柔美中寻求极致,聆听肢体的诉说;"足蹈"——在玲珑的琉璃盘中脚步的挪移范围很小,足底主要靠旋转的加速掀动裙摆上层层飘带,起舞时宛若盛开的牡丹在盘中翩跹……

然而"这一曲"还不是我心目中的"那一曲"。我问自己为什么要去跳这段舞?其间"玉环"在哪里?她为了她心爱之人起舞。这一刻,玉环点燃了所有的激情,内心的小宇宙正在燃烧,没有"表达"的负担,只有彼此心灵的互通;这一刻,用爱意焕发出的生命力才格外撼人。不想为舞而舞,贵在其情。寻觅玉环魂之所系,一曲"霓裳羽衣",身随形,形由心,我要把她的灵魂头找回来。

"载歌载舞,似舞非舞"才是我想要的。昆曲的妙处,在于总是能在歌舞里流淌出人物最细微的情感,拨开人物最隐秘的心绪。王国维先生说的"以歌舞演故事",对于表演者来说,其实是"以歌舞演人物"。《舞盘》的关键是要拿准玉环当下一刻的内心感受,以她的内心做我肢体的动力,我才能"复活"她……只为她的三郎起舞。巧笑倩兮,美目盼兮。她满眼只有他,这朵暖房里的"牡丹"正在为她的爱情而绽放!古往今来的这一刻都是一样的,她只是热恋中的一个女子,她那曼妙的身姿虽在翠盘上盘旋摇曳,心却小鸟似的飞上去,飞上去……

【羽衣第二叠】罗绮合花光,一朵红云自空漾。看霓旌四绕,乱落天香。安详,徐开扇影露明妆。浑一似天仙,月中飞降。轻扬,彩袖张,向翡翠盘中显伎长。飘然来又往,宛迎风菡萏,翩翻叶上。举袂向空如欲去,乍回身侧度无方。盘旋跌宕,花枝招飐柳枝扬,凤影高骞鸾影翔。体态娇难状,天风吹起,众乐缤纷响。冰弦玉柱声嘹亮,鸾笙象管音飘荡,恰合着羯鼓低昂。按新腔,度新腔,袅金裾,齐作留仙想。舞住敛霞裳,重低颡,山呼万岁拜君王。

——《长生殿》第 16 出《舞盘》

全 4 本《长生殿》2007 年的首演版阵容非常豪华,有老中青三代人。10 年以后,唯一不变的还是我和黎安这对老搭档。最初排演的点点滴滴都历历在目,一些过不去的坎都会有,真是几易其稿,反复推敲。对于《舞盘》我们花了很多心思,我跟黎安一有时间就开始对节奏,对轻重缓急,每一次都根据情态在不断调整。我们特别默契,在台上不用去提醒对方,相互都会靠拢,有时候眼睛不看都知道,他出的是哪个脚哪只手,我是在哪的,他是在哪的,我们俩几乎能同步。

昆 曲 日 知 录

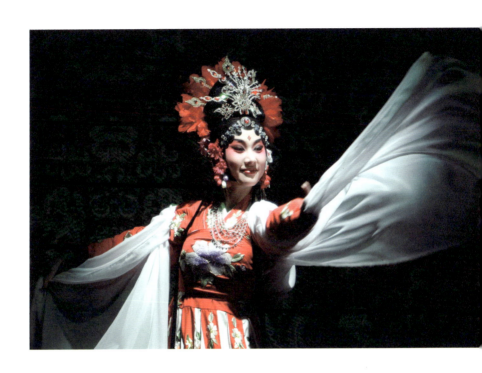

　　在《舞盘》这样一个超豪华生日派对中，杨贵妃跳了一曲霓裳羽衣舞，唐明皇用鼓给她打节奏，正好是一鼓一舞，那是不是激动人心？我说我们这一段《舞盘》就叫作"鼓舞人心"，大家也很高兴，一直传到现在。当时的总导演曹其敬就说这段舞蹈是开启《长生殿》中李杨爱情的一个重要标志，霓裳羽衣舞从才艺上看到两个人非常和谐，两个人由于彼此

外在的吸引,一直到心灵的合拍,这个过程要非常清晰。"鼓舞人心"的一鼓一舞全部发自内心,跳的是彼此之间的那份情感,它浓度有多深,这段舞蹈就有多热烈。

这段《舞盘》要表现得非常靓丽,是全剧的华彩部分,练的时候也很苦。我虽然是闺门旦演员,从小也是要吃苦练功的,压腿下腰,甚至练过踢枪。我腰腿比较软,在《舞盘》这一场我正好充分运用腰腿的基本功。其实现在我平时真的也不怎么练了,我的学弟学妹们说,师姐你怎么直接就下腰了,不活动也不练什么。我就告诫他们,幼功很重要,八年坐科,幼功打不好,到骨头硬了再来练更加吃苦头,年轻的时候千万要抓紧,才能像我现在这样直接下腰、卧鱼,直接做技巧。

靓丽的背后不仅是演员的功,侧幕也忙作一团。品尝完荔枝,我急需换上舞蹈的装备,急得我手脚都几乎腾空,就在舞台侧幕边,3位同事在帮我赶装,喘气的机会都没有。每一次演到这里,旁边的舞台监督都会看着台上舞蹈预热中的宫女,跟她们示意一下我有没有换好衣服,这样我就看得很清楚了。我几乎是一边跑着,还有人在给我赶装,就这样又上台了。

光阴似箭,当年我很享受在翠盘上飞速旋转的整个过程。10年后我真的是惊呆了:我居然在那么小一个盘子上跳过,而且还是要升起来的。以前我的小学妹们在同台演宫女的时候,说姐姐你转得兴起,半只脚都快飞到盘子外面了,怕不怕?我一点也没觉得害怕。可是现在有点害怕

加恐高,我还能这么演吗? 可是紧张归紧张,真到了台上那一段,我还是豁出去了。一咬牙一跺脚,还那样演,没减过一个技巧。

一曲舞罢,升高的翠盘终于放了下来,我的帅哥就要上来搀我了。其实这是最累的时候,气喘得大口大口的,但每次我都要屏住,紧接着我还有一句很高的腔,为贵妃这一段"燃爆了"的表演做一个漂亮的结尾。

没办法,一台戏凝聚着太多人的心血,台上一分钟,台下十年功,一点也不夸张,观众都会看得清清楚楚明明白白。假如出一点小问题,我都会非常郁闷,整宿整宿地睡不着觉,无法原谅自己。如果演得开心,跟大家分享喜悦,也会一样地兴奋着。其实观者与演者是同样的境遇,不同的是我们要练功表现给大家看,可是我们的体验是一样的,同样在享受着那一刻的悲欢离合、喜怒哀乐。这才是剧场最棒最完美的演出效果。

这个让我处于"危险"之中的琉璃翠盘是琉璃工房特制的,透出来碧绿的亮亮的,我很喜欢。随着时间的推移,我们不能要求物件绝对跟当初一样透亮,但我们和昆曲的心还时时刻刻亮着。

放我的真心在你的手心

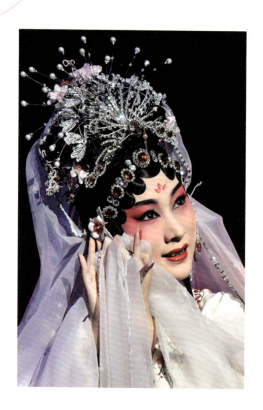

昆曲是通过唱念做表的技艺来抒发和交流情感的,而《长生殿》第2本《霓裳羽衣》正是其中的突出代表,是从情到艺,又从艺到情的典范。因情托梦,《制谱》是音,《舞盘》是舞,而《絮阁》又隆重回归到情。

第2本《霓裳羽衣》的精妙不胜枚举,《舞盘》当然是很华彩,但《絮阁》很触动人。《絮阁》很丰富,不是单一的帝妃之间争风吃醋的现象,我们看到了这两个人情感的交织,一来一去,很像寻常人家谈恋爱的状态。这个定位得到了很多老师和观众朋友们对我的肯定。每一次演完以后,我都会再总结、修改,大家每一次看戏的反馈对我来说也是成长过程中进步的动力,让我下次再带给大家一个新的面貌。

【风云会四朝元】闻言惊颤,伤心痛怎言。把从前密意,旧日恩眷,都付与泪花儿弹向天。记欢情始定,记欢情始定,愿似钗股成双,盒扇团圆。不道君心,霎时更变,总是奴当谴。啐,也索把罪名宣,怎教冻蕊寒葩,暗识东风面。可知道身虽在这边,心终系别院。一味虚情假意,瞒瞒昧昧,只欺奴善。

——《长生殿》第18出《夜怨》

《絮阁》的前奏是《夜怨》,这段在演出版里可惜因为时间关系不能展开太大的篇幅。以杨贵妃的性格,她得到消息当即就会冲到唐明皇面前跟他对质,但被两个宫女永新和念奴劝住了。杨贵妃一夜未眠,她

对唐明皇好失望，气都要气死了，高力士居然还帮着唐明皇搞鬼。这段是充满情趣的，完全不像一个皇帝和一个妃子，而是一对恋人之间的感觉。皇帝是九五之尊，他何必瞒杨贵妃呢？就招了她能怎么样呢，又何必费尽心思"我没有我没有"。很有意思。对杨贵妃来说，唐明皇给她的信息是你可以有这个权利，所以她才会这样，这两个人是互补互动的。他们一个是男人，一个是女人，情感上是平等的。

这样的杨贵妃很可爱，她太不懂政治，也太不懂一些所谓的规矩常识，她又很率真，当头就说我只要你对我好。唐明皇岁数又比她大这么多，既是爱人，又像是孩子那般呵护怜爱。可想而知，这两个人感情的基础好到什么程度！所以唐明皇忽略了自己的江山社稷，我觉得大家也原谅他了，没有办法，谁能挡得住呢？

> 媚处娇何限，情深妒亦真。且将个中意，慰取眼前人。
> ——《长生殿》第 19 出《絮阁》

《絮阁》在传统昆曲折子戏里也是很重要的一折，我们很早就传承过，可放眼在全 4 本，在第 2 本《长生殿》这样的大戏里面，《絮阁》的定位和人物情感的浓度是需要重新调适的。如果是传统戏折子戏的话，可能前后的勾连都不是那么顺畅，《絮阁》中的杨贵妃会吃醋，是因为她这份爱很纯洁，提纯到了不可以有别的情感介入，爱情不能被人分享，

【南双声子】情双好,情双好,纵百岁犹嫌少。怎说到,怎说到,平白地分开了。总朕错,总朕错,请莫恼,请莫恼。见了你这颦眉泪眼,越样生娇。

——《长生殿》第 19 出《絮阁》

正是戏里说的"情深妒亦真"。可以说她任性,也可以说她纯情。表现出来的是骄纵任性还是两个人非常纯真的情感的提炼?那我可能会抓后者。可以说杨贵妃很"作",但"作"的背后是深深的浓浓的情和爱,我们要表演的看似是"作",其实要告诉观众的是那一份浓情蜜意。

杨贵妃对唐明皇的这份情意,都是由内而发的。在有的戏里,吃宫醋这一说还是有尊卑的成分在,可第 2 本《长生殿》通过《闻乐》《制谱》《舞盘》,两个艺术家走到一起,他们的情感已经超越了他们的世俗身份,变成纯男女之间互相的仰慕和欣赏。《絮阁》的时候夫妻也很像情人,这种状态非常可爱,这份情感很真挚,看上去不虚假。我不喜欢把杨贵妃演得很有心

机,她很单纯,没有野心,只是觉得感情第一位。所以在第 2 本里面,我们对《絮阁》进行了调适。

有位观众很可爱,他很喜欢《长生殿》。在深圳巡演的时候,我们演完 4 本《长生殿》,还演了一场《牡丹亭》,他说自己看了戏都有点转不过来,问我是怎么转换的,其实转换的是人物情绪刻度的不同。大家闺秀的条条框框,对杜丽娘来说是个无形的枷锁,她始终是被包裹在里头,她一定不像杨贵妃有能够任性的地方。我没有刻意地要去在技艺上去展示一些不同的成色,而是情绪或是感受到了某个点上,就会迸发出那样一种情态来。比如《牡丹亭·惊梦》,有时候很奇怪,柳梦梅是杜丽娘幻想出来的完美男子,并不是真实存在,如果把柳梦梅演成一个真实存在的人,那也许不够浪漫。杜丽娘第一眼见到柳梦梅,她越是那一刻的忍不住,那个笑越是在内心的笑。她不会像杨贵妃看着唐明皇跳舞的时候,那种明眸皓齿的笑。杜丽娘是一个未出阁的女孩子,即使很爱慕一个男子,她都不好意思四目相对去看他,不小心看到也会像触电一样马上收回来,只是在心里面窃喜。这就是人物情感的刻度,很不一样,在这种细节上昆曲尤其擅长,所以演员要做的功课很多,可能一辈子也做不完。

有付出也会有收获,我在广州获得第 28 届中国戏剧梅花奖之后的 10 多天,《霓裳羽衣》在广州大剧院火热上演,签名环节竟然有一个"昆虫"送了一盘心形的荔枝给我,惹得现场观众惊呼尖叫,大家都很开心。

还有一年，我们去德国科隆歌剧院演出全本《长生殿》，出发前3天临时接演了第1本，我和黎安都拼了。有趣的是，我在第2本《霓裳羽衣》演出当天正巧跟杨贵妃一样过生日，戏里唐明皇为杨贵妃"特设长生之宴"，又"同为竟日之欢"。我在异国他乡与朋友们庆生，还跨时差收了两天的生日祝福，这戏里戏外多重意义的叠加映照，现在回想起来都觉得十分亲切，又很有力量。杨贵妃在翠盘上翩翩起舞，与同为艺术家的唐明皇一起诠释"鼓舞人心"。我想，剧场亦是承载着我们表演者与观众共情的精致存在。

这10多年来，全4本昆剧《长生殿》在国家大剧院几度上演，我们还走过世界上好多城市，包括昆曲在内的传统艺术正愈发鲜活地被大家所感知。正是应了"岁岁花前人不老，长生殿里庆长生"之意了。

【尾声】旧霓裳，新翻弄。唱与知音心自懂，要使情留万古无穷。
——《长生殿》第50出《重圆》

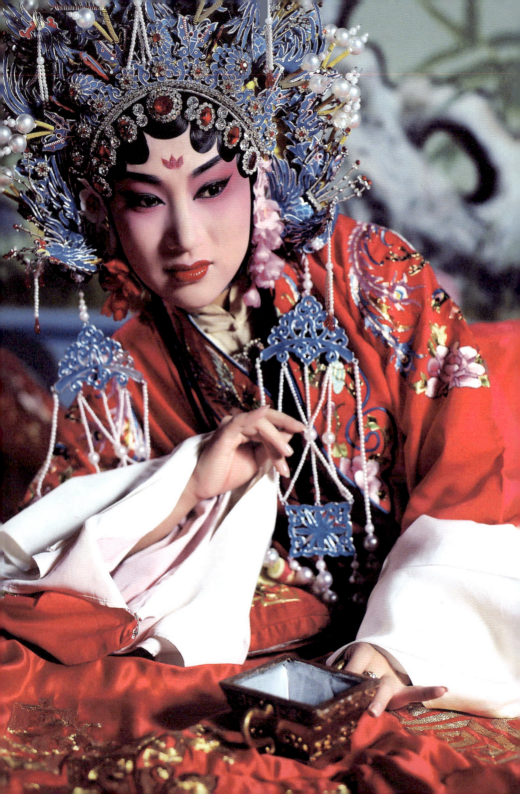

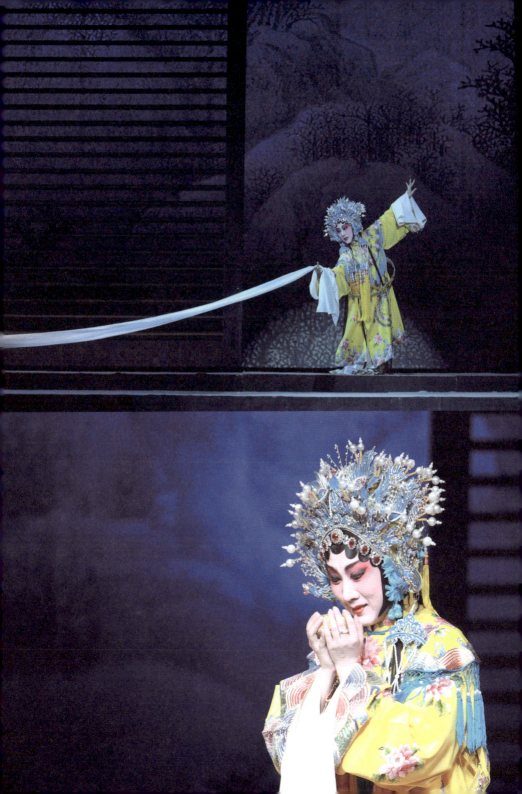

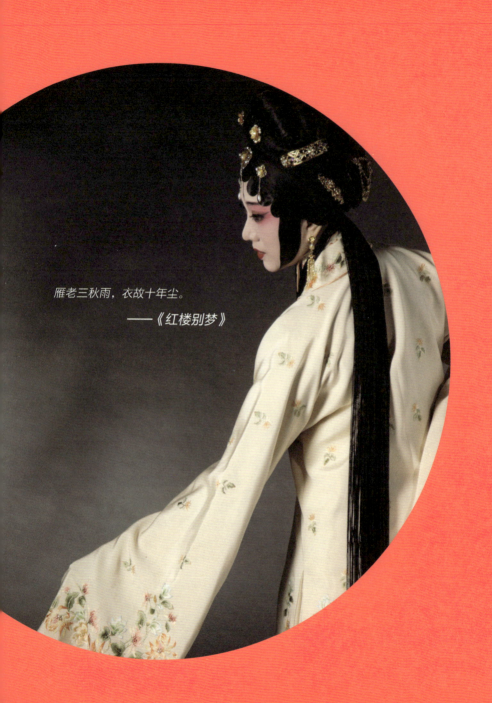

雁老三秋雨,衣故十年尘。
——《红楼别梦》

红——楼——别——梦

十年一梦缀红楼

很多女孩子都爱读《红楼梦》，我也是其中之一。小时候大家都会喜欢林黛玉，可慢慢长大了以后，我读着读着突然会萌生一种念头，宝钗是怎样的人？宝钗她结婚的心情又是什么样的？想要创作一个作品，我一定是带着我的某种向往去探寻的。

红学家们对于《红楼梦》的评判，其实是各执一词，大家都站在各自的立场去看去评判那个时代，评判作者可能是对某一个人物产生的某一种观照。《红楼梦》原著就是一本无限开放的文本，提供了很多创作空间。对创作者和读者来说都有很多遐想和留白，这是我们的思维习惯，这也是我们传统文学的一种基因，更是《红楼梦》的迷人之处，我想用新戏《红楼别梦》跟大家分享。

从小时候的喜欢，到 10 多年前就有了创作的想法，我的红楼情缘一直持续着。当时自己没有把握，觉得很奢侈，毕竟《红楼梦》这个题材被很多剧种很成熟地搬演过，昆曲要演的话，大多数的人关注点还是在宝黛的爱情故事上，可是这样一本皇皇古典名著，信息量之大，远不止这些。

关于宝钗的戏，我不可能去完全呼应历史时期每家对薛宝钗的评价，比如说宝钗的圆滑，或者说她是封建礼教的捍卫者，如果只有贬宝钗才算人性的话，那我觉得不见得。我把对宝钗的一些偏爱，把从宝钗的人性中提取的打动我的一些元素，和大家一起探讨一起分享。不是说我认为宝钗一定是什么样子的，每个人心里都有定位，戏剧也是这样，我只

要给出一个问号，答案即刻就会在每个人自己的心里。

对《红楼梦》题材的演绎，越剧很有名，电影也非常好看，都以宝黛爱情故事为主线，基本上宝钗是一个反面教材作为陪衬的，宝钗的内心感受往往被忽略掉。我一直觉得薛宝钗不是大家片面认为的那么一个女孩子，她的识大体，她的顾大局也是她的闪光点，所以曹雪芹会给她一句"山中高士晶莹雪"的评判。山中高士不是一个女子就能担得起的，可是薛宝钗拥有了。

金陵十二钗，我觉得她们都是昆曲中的闺门旦，都是最美好的女子。曹雪芹没有说要贬谁，包括对王熙凤他也带有一种怜悯和同情，没有刻意地片面地去定论。小时候看《红楼梦》，真的都喜欢林黛玉，特别鲜明可爱。性格特征鲜明的人，搬到台上演的话会比较讨巧。宝钗知书达理，面面俱到了，但似乎没有一个性格上的特别可以让人书写的部分。在戏剧表现上，宝钗这样一个人物是很难去演去诠释的。

2016年，我们排演了一个荒诞派的实验剧《椅子》，去日本参加戏剧节，到了铃木忠志的那个戏剧村里住了半个月。还有大概五六个国家的创作团队，大家演同一个作品。我觉得感触深的不是演出本身，而是铃木忠志的那个封闭式训练的状态，每个人都真的完全军事化的那种状态。我就在想，戏剧的训练，乃至戏剧的演出，是要一种什么？

我们是从手工业制作到了工业化时代，在这样一种过渡的时候，很多戏剧工作者、大师们都呼吁一种自我认知和自我回归，找寻自己，我

想铃木忠志的那个训练无外乎也是这样一种方式和体验。集中注意力,对于身体的训练,是为了体验到自身的价值和自我的存在。现在的年轻人相对来说已经非常注意到自身的观照了,对于生活方式也开始有了设定,有一种周而复始的回归,那戏剧样式也会呈现回归。在这样的大背景下,我们的创作大方向也就日趋明确了。

从剧本、从人物的体悟的感受力来说,我选了《红楼别梦》,选了薛宝钗。她带给我的是一种对他人的谅解和体恤,不再是一种自我意识的"我执"。

前面我跟大家仔细说过《紫钗记》中霍小玉的"侠情",那薛宝钗更是有一种现世的精神。我们说的都是古人,传承的是经典,但我们更要观照的是当下的现代精神。在宝钗身上,我更能看到一种相互的观照,所谓"镜镜相照,所见者何",照见了千万个自己,也照出了千万种可能性……才使我们看得更透亮,更加豁然通达。

让我最感动的,不是那个死的,不是那个走的,是那个留下的。留最难,明知自己的境遇不尽如人意,明知这个世界对她已经没有太大的意义了,可是她仍旧微笑着面对生活,迎接着每一个清晨的阳光。我觉得多么不容易,配得起曹雪芹对她的判词。对于生活中再大的磨难,我们自己不能放弃自己,仍旧要以健康的心态,阳光似的迎接周遭所发生的一切。我在薛宝钗身上看到了这样的品质,真是非常难得。

这一场"红楼别梦"做了 10 年,终于初见端倪了。

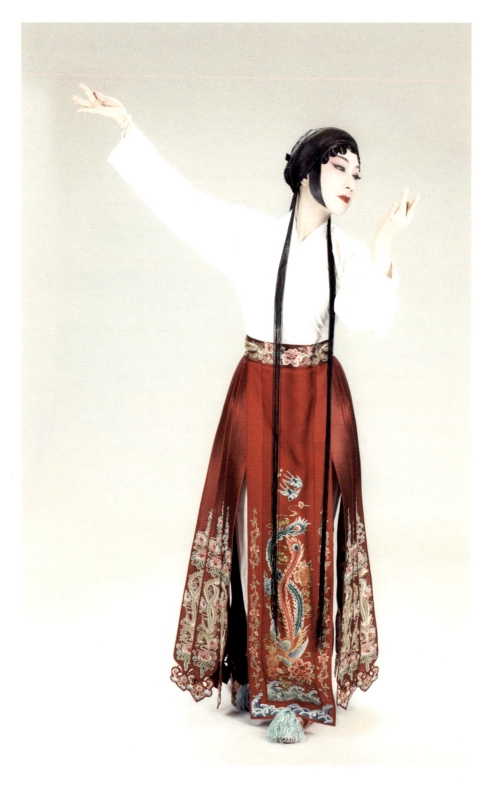

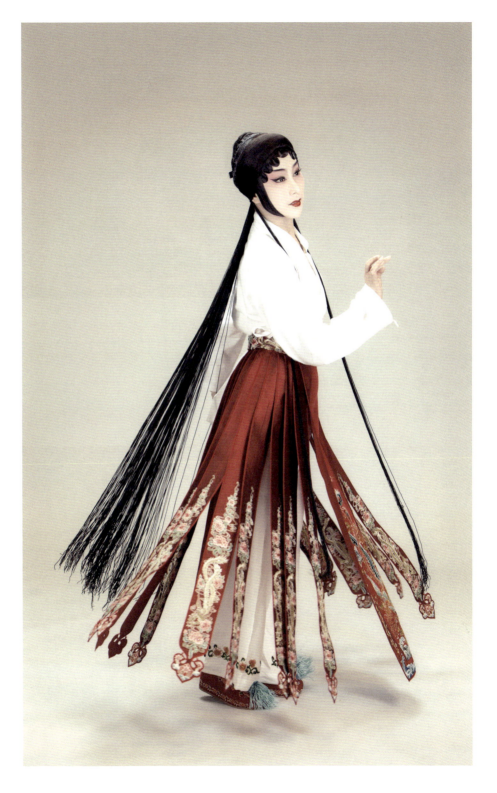

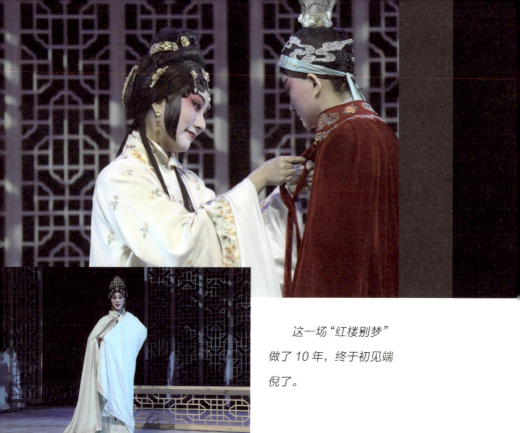

这一场"红楼别梦"做了10年,终于初见端倪了。

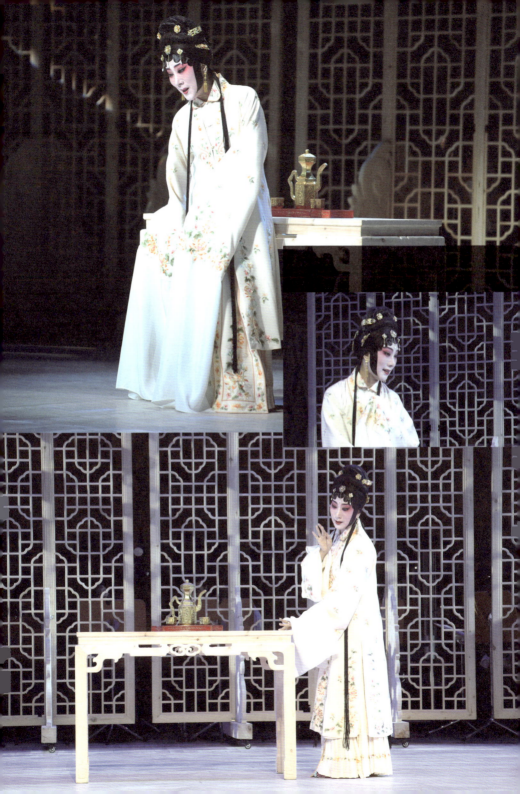

愿卿怜我我怜钗

　　出嫁，对女孩子来说至关重要，是她的第二次生命，像投胎一样。可是对于宝钗来说这个婚姻注定是个悲剧。她知道吗？她知道。我由此心生怜悯，她虽然知道但也无力反抗，更没有选择的余地。她也不像黛玉会做出很决绝的抉择，对人生自我的一种抉择，宝钗走了不同的路。

　　把她如何融到一个戏剧故事里面？我对宝钗的感应是在哪里？新婚之夜，宝玉掀开盖头一看，这个是姐姐，这不是妹妹，妹妹去了哪里？大家都可以理解，林妹妹很苦，已经奄奄一息了，宝玉也受骗了，但是

大家有关注到宝钗的心情吗？她心里的承受度，那种落差的苦闷和郁结，那个刻度真的不低于宝玉和黛玉。她像一个木偶一样被安排成这样，但是她心里对宝玉有爱吗？她也是为了这个家，她也是爱宝玉的。有哪个女孩子不希望夫妻和睦惺惺相惜的，有哪个女孩子明知道爱人是爱别人的，明知道自己带有牺牲精神的，还这么乐意去嫁？那我觉得不太会有。

新婚之夜，大家都在关注黛玉和宝玉，那宝钗有谁来同情，有谁来怜悯她？没有人。在曹雪芹的笔下也很难去描述宝钗此刻的心境。她的身份从少女变成了一个少妇，但她变不成真正的宝二奶奶，更回不到以前的薛宝钗，两头都是落空的。她是一个无处安置的灵魂，左右何去何从，怎么选，真是特别痛苦，特别失落。我就突然对她心生怜悯，心生感化。

我觉得心里好难受，愿意多去想象她这样一个女孩子，在最幸福也最无助时的情状。我们从宝钗大婚这里开始点亮整个《红楼别梦》，第一折《催妆》，最开始的时候她并不知道这场婚姻，也就是所谓"调包计"的真相。宝钗无比期许雀跃，有着小娇羞等很多情愫，但同时又带有一丝丝隐忧。明明心里面知道宝玉和黛玉的情感会胜过她，有期待，又不确定。

这段婚姻来的时候，薛宝钗还在犹豫着，还在为他人觉得难堪难受，在想该怎么交代，突然传来噩耗说林黛玉殁了，打击一下子就排山倒海地过来了。这是爆发点，她甚至想冲出婚房去祭奠林黛玉，可是还穿着喜服，不能迈出门。宝玉是任性的，他可以，但宝钗不行。宝钗只能扛住，

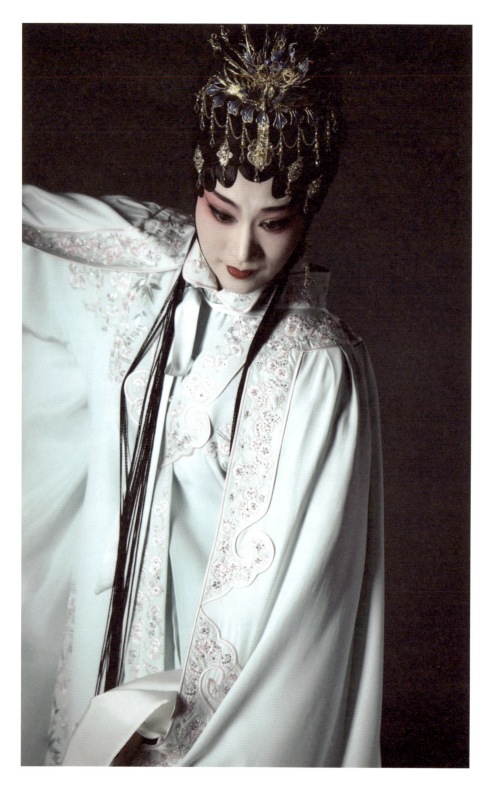

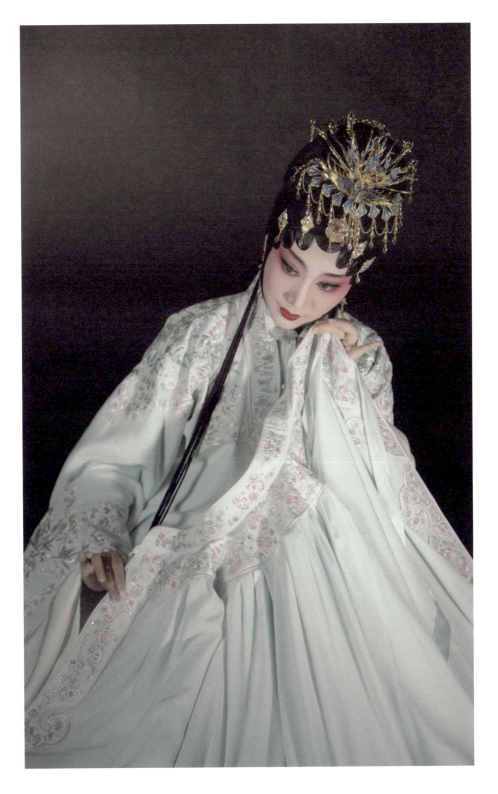

以至面对宝玉的逼问：知不知道这桩婚姻？她只能说知道。宝玉不能理解她，愤然离开婚房。空落落的，对宝钗来说，这孤零零的婚房其实也像灵堂一样。

宝玉走后，宝钗拿起自己的红盖头说了一句"这就是你我三人的命"。如果一般的处理，这场戏完全可以落住了，可我又站起来回到婚房里。戏曲是假定性的，我们这次没有做真的床，用一张椅子代表婚房和婚床，也可以代表一切。宝玉把它推翻了走了，宝钗把椅子扶起来，表示这场戏结束了，不用再多说什么话。这样一个举动，大家都知道这才是薛宝钗独有的。

大家知道"宝黛钗"三个人，一个死了，一个走了，但是薛宝钗，她留下了，她还是留在了现实生活中。紧握手中是爱，放手一样是爱，前者容易，后者不易，所以说"两番人作一番人，道是无情却有情"。薛宝钗从开心地幸福地要去嫁给宝玉，后来发现其实她只是替别人做嫁衣裳，心里非常苦闷，但已经没有其他选择了。为了哥哥，为了这个家庭，于是乎她拿起红盖头的那一刻，她说"今天娶的是宝二奶奶，不是我薛宝钗"。万般的纠结变成一种妥协，在现实生活中也是这样。有时候人不得不对自己的生活状态进行妥协。

当初我们一直讨论，开场是由大婚开始，最后不知道该怎么结束，很难想象。昆曲《牡丹亭·寻梦》是我常演的戏，我一直就很迷恋《寻梦》中那个女子时而真实时而不真实的状态。《红楼梦》里面有一句"假作

真时真亦假",戏曲戏剧也是这样的,何不就假作真时真亦假?我们来试试看。

《红楼梦》是开放的文本,我们的《红楼别梦》也是开放的结局。我会想象每年薛宝钗都会去大观园祭奠一次:她祭奠林黛玉,祭奠所有的姐妹,祭奠自己过往的青春,祭奠她自己人生的经历。那条路每年初雪的时候她走一次,跟《寻梦》似曾相识,到梦里的花园走一次。我觉得薛宝钗可能也会是这样,不管人生是苦涩还是喜悦,都经历了。她又来到大观园,说年年来,今年好像又比去年萧瑟了,只有红梅和大雪依旧,其他都物是人非了。

此情此景,我想象她希望再看到一次宝玉,希望他们两个人能够真正地放下了,真正有一个交代,不是说生活上的交代,是心灵上有一个交代,因为它无处安放。日子总要过下去,我觉得 20 年后,可能她真的又碰到了宝玉,可能宝玉出家了以后也会回想起当初的种种,心里有一种羁绊;可能宝玉真的来了,也可能只是宝钗想象中他来了……我们没有给出一个很明确的答案。

当梦想照进现实

大家如果进剧场看《红楼别梦》，每个人的体验可能都会不同，但我觉得一定会有一些暗合，对当下自我有一种开解，因为人生肯定会遇到很多的不如意。那我想这个戏里面会告诉大家，生活需要不断地被自我矫正，这是每个人都需要有的自我修复的能力。那戏曲、戏剧的功能就在于提供了这样一个渠道，可以让人在不自觉中进行自我修复和矫正，所以大家都爱看戏，不管是哪个中外的戏剧，在这个有声有色的立体化展现中，可以调节自己，这是一种很健康的方式。

就《红楼别梦》来说，不光人物和脚本给到这样一种契机，舞台的观演关系也是。那次我们剧团也是前所未有地下了很大的决心，是在上海交响乐团音乐厅演出，这不是说非要走进西方的声色剧场，其实更是要找到一种回归。

西方的观演模式，会把大家关在一个黑匣子里边，很梦幻地进行一场传奇的人生感悟和穿越。大家知道，在明清时期昆曲兴盛的时候，更

多的是一种厅堂式的观演模式，再往前追溯还有古戏台，很多的时候是为了一种交流，观者与演者的互动。那种交流感是更零距离的。戏曲剧种千百万，如果提炼出最适合这种观演关系的，我觉得昆曲算是一位。

我们想回归到原来古人践行过的一种观演关系，在音乐厅里上演的《红楼别梦》就是一种半开放的样式，这也是我们主创共同达成的一个观念。剧团真的是下了很大的决心来支持《红楼别梦》这样的实验，首先昆曲实际上这么多年还没有过以薛宝钗为第一主角的戏，也没有人很自觉地在西方音乐厅的这种观演关系里来演我们的传统戏曲。

虽然是一个全新的戏，但我们用的曲牌都是很传统的，特别是我很喜欢的【集贤宾】，场景是薛宝钗祭奠林黛玉。我想起来都会觉得很凄凉，一个女孩子能怎么办呢？她面对宝玉的时候，她仍然垮了，做再大的心理准备也没有用。全剧的第3出《双祭》，一个是宝玉在祭林黛玉，

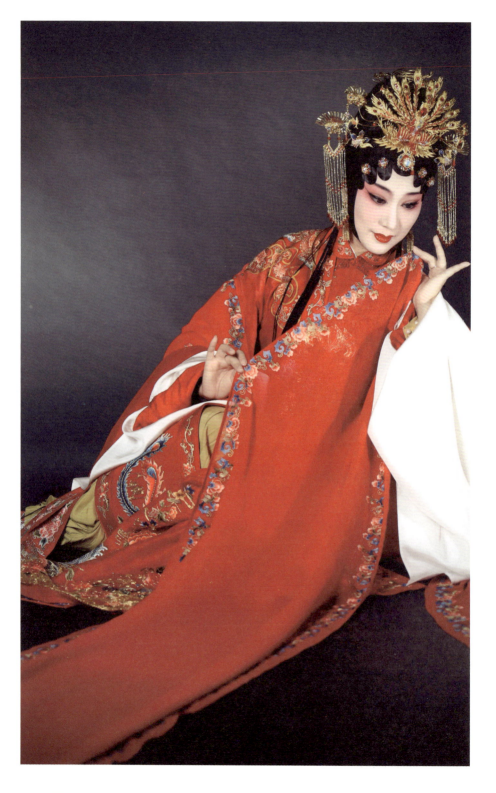

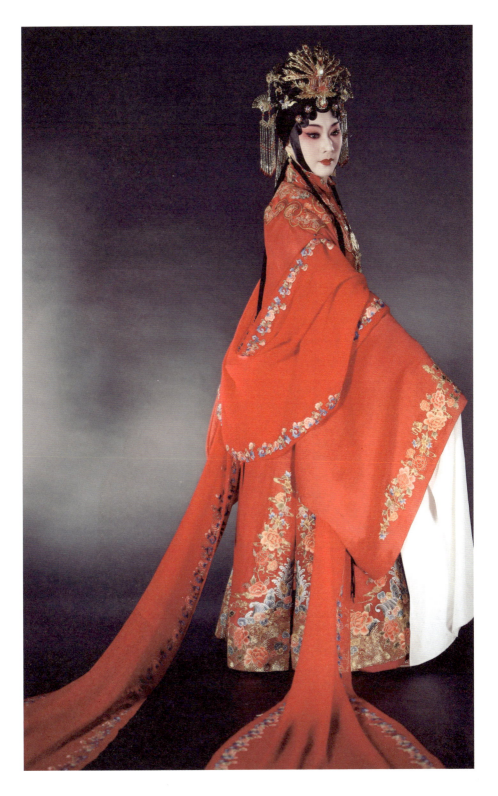

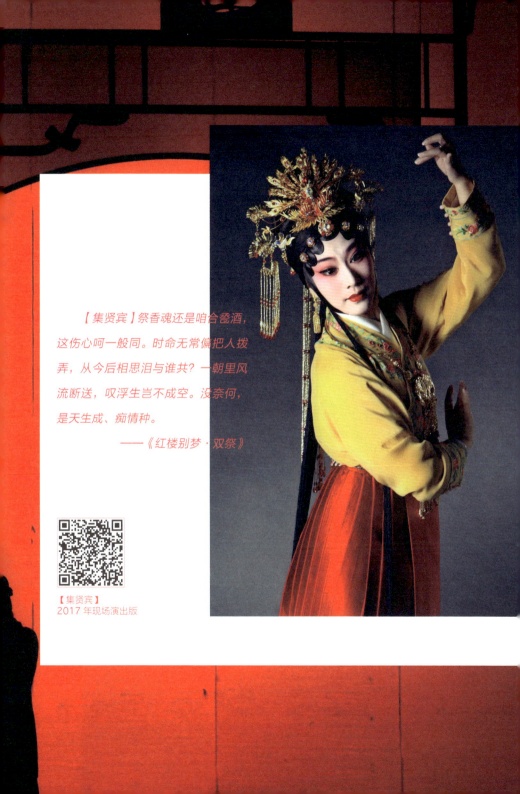

【集贤宾】祭香魂还是咱合卺酒,这伤心呵一般同。时命无常偏把人拨弄,从今后相思泪与谁共?一朝里风流断送,叹浮生岂不成空。没奈何,是天生成、痴情种。
——《红楼别梦·双祭》

【集贤宾】
2017年现场演出版

一个是宝钗在祭林黛玉。宝玉有"特权",他可以冲出去,宝钗却不能,她只能窝在新房里面,一个人闷在那里。

我们的编剧是非常年轻的"80后"博士罗倩,我跟她的合作也是非常机缘巧合。她不会刻意地去做一些词藻上的技艺渲染,也不会用什么很别扭的很难懂的词,都可以一目了然。

在处理上跟《牡丹亭·离魂》的【集贤宾】不一样。《离魂》的杜丽娘是已经到了生命的尽头了,而宝钗则不同,她和黛玉是金兰契的姊妹情谊。宝钗祭黛玉,也是祭奠自己的青春,是对青春记忆的共同祭奠。我们说《双祭》,一实一虚,宝玉是虚的,宝玉也是在祭林,看上去两个人都是祭林。我们也有同步的,也有各自分开的。是在祭奠他们共同无法挽回的、无法逆转的已经逝去的青春。我觉得这个含义是多重的。

整个《红楼别梦》分为《催妆》《分钗》《双祭》《赠别》《别梦》5 出,前面的 4 出都是在一天发生。最后一出叫《别梦》,本来我们叫《禅释》,有一种开解,带有一种佛性的意思,后来还是点题叫《别梦》。我们表现的是宝钗出嫁的那一天,一直到第二天的早上:面对分别,从不愿意、不被理解,到自己坚强着爬起来,体谅了宝玉,最后送宝玉走,这是在一天内发生的。

然后故事就到了 20 年后,就是《别梦》。我们可以想象宝钗与宝玉有一个重逢,她需要给自己一个放下的结局,既可以是真实的再现,也可以是臆想中的再现。所以这个"别",这个"梦",我们说生发于《红

楼梦》，又有别于《红楼梦》，因为这是《红楼梦》留出的空白，对于宝钗是空白的，所以说内容情节可以一言以蔽之了，而内心情绪是极其纠结的。我演宝钗时心里觉得很累，因为痛苦不是直白地表现出来的，还得拗回去。有时候很多东西都是嘴上说出来的，跟心里想的都是反的。说是成全了，这一生再无怨怼了，可是心里还不甘的，还是会很难受很纠结。

除了【集贤宾】，大家对【懒画眉】应该都不陌生，很多戏都有。在《别梦》中的一段【懒画眉】，周雪华老师在作曲上给到了一个新的体量和节奏，把固定的模式拆开，中间一句换成散板，节奏更自由，让人物心理得到更大的舒展。剧中还有一串名曲，如【朝元歌】【山坡羊】，经过处理的【骂玉郎】，我觉得都非常好听……一支支曲子如数家珍。

在正式投排之前，我们参加了上海剧协的剧本朗读会，尝试不带妆演出了全剧的最后一个片段。在上昆小剧场，燃了一炉沉香，把整个演出空间的"声""色"加上"味"，在物理上集结传递，效果非常好。和沉香一样，我想这个剧的气质所在，不是要告诉大家一个单纯的故事，而是一首诗，诗里面有这样一个故事。

在创作初期，我们的国宝级艺术家岳美缇老师看了剧本，她说宝钗这个人物选得很特别，这个本子很适合昆曲表演，也很适合上海昆剧团，打造这个戏对今后昆曲创作的发展探索有积极的意义。著名剧作家罗怀臻老师一直非常关心，他满怀热情，前前后后几年间推荐了

他的两位爱徒投入创作，无数次推翻重来，最终完成了剧本。谷好好团长带领的上海昆剧团领导班子经过慎重考虑和专家论证，下决心打造原创新戏《红楼别梦》。该剧入选了文化部剧本扶持工程和上海市重大文艺创作项目，并作为上海昆剧团的参演剧目在 2017 年上海市舞台艺术评选展演上首演。

我们请到了经验丰富的著名导演徐春兰老师，她仔细读完剧本后跟我坦言，她看到了一个非常特别的"宝钗"。就这样，我们商议在落地排练前，她带着导演组与我和编剧一起闭门会议。每一场每一段都要进行解释、论证，只要有一处大家意见不统一就喊停，开始现场辩论，这个功课虽然做得非常艰难，但非常有效。一开始徐导很担忧，首演结束她突然变成了最激动的一个人，她第一个冲上台给了我热情的拥抱。

这次请的人物造型设计是奥斯卡奖得主叶锦添老师，如此大牌对上海昆剧团来说是史无前例的，剧团的魄力期待着创作上出新合意。

 昆曲日知录

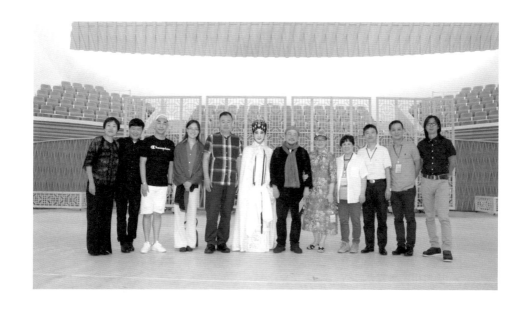

对于叶锦添老师很多作品,我一直很关注也很喜欢,从他以往的诸多作品中,我读到了他对传统艺术的敬畏,对传统戏曲的热爱,甚至痴迷,这次有幸一起合作,太激动了。第一回坐下来交流,彼此都相当客气保守。等第二回从上海追到北京,我有点急了,叶老师依旧客气地问了我一句:"那你想要做成什么样?"我心想,如果我可以完全自己设想,那何必

大费周章求合作呢！于是果断回答："我不清楚我想要什么，但是我可以很明白地告诉您，我不想要什么。"打这一刻起，我们似乎达成了默契，沟通顺畅愉快。感谢叶老师几易其稿，我们最终呈现的造型精致、精准且精美！

细心的戏迷知道我在关于《长生殿》的文章里曾写过"贵妃本是艺术家"。那《红楼别梦》中的薛宝钗可称得上是一个难得的特别明晰与洞彻的"生活家"。在"山中"做"高士"，需要纯粹得像"晶莹"的"雪"。

10多年前我就在想，我要跟大家分享，不光是一个戏，一个人物，其实是一个处世的态度，所以才有了这心心念念的《红楼别梦》。当然在制作的过程中千难万难，几度崩溃、焦虑、失眠，每次咬牙挺过来，勇气和力量值会自然上升。

最终，《红楼别梦》于2017年8月3日在上海交响乐团音乐厅首演。有观众留言——沈姐姐带来的"薛宝钗"更多了一份自信与沉稳，从容地将积淀缓缓释放，找寻到了她所期盼的初心和时间流淌的质感，在这个特别的"梦"中给了薛宝钗最温暖的拥抱。

让梦想照进现实，幸福岂止是一部具体的剧目赋予我的意义？！

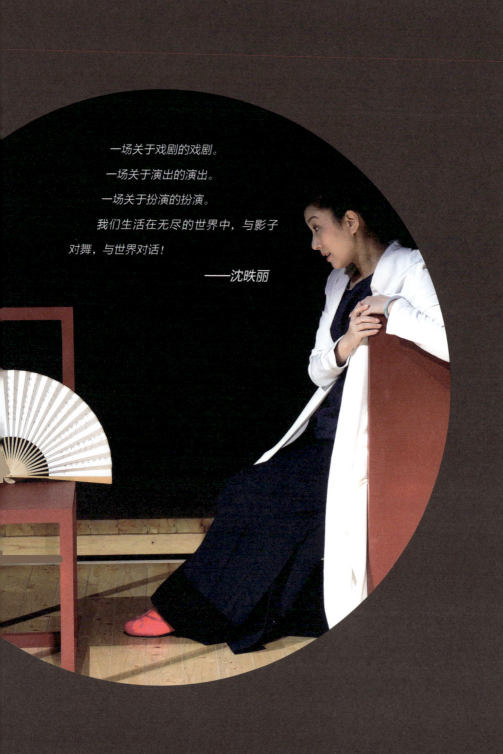

❀

实—验—剧—场

小剧场戏曲的模样

说到小剧场戏曲，我首先会想到小剧场戏剧。我们以往了解的小剧场戏剧样貌是欧洲戏剧的黑匣子，那小剧场戏曲会是什么样呢？

一般来说，对传统戏曲的定义是歌舞演故事，在歌舞声中，叙述故事、扮演角色、表达情感。我想象着小剧场戏曲的雏形可能是从比黑匣子更小的小舞台——红氍毹、勾栏瓦舍、亭台楼阁，或厅堂开始，不自觉地成长起来。这样算起，可能小剧场戏曲的历史也很悠久。

小剧场戏曲首先不是大戏的缩小版，也不是独幕剧或某个折子戏，尤其不是中国戏曲现成的一桌二椅式的敷演。诚然，中国戏曲早期的表演貌似已是天然的小剧场演出，但这样只是"小的剧场"的演出，它并不是现当代意义的小剧场戏剧。小剧场戏曲不应只是物理空间的缩小，而更应该观照人类心灵空间的开掘与释放。相对于汉赋，唐人的五言绝句就是"小剧场"。小剧场是针尖上的七层宝塔，是壶中乾坤，是须弥山纳于芥子，心间方寸是最小也是最大的剧场。而昆剧天赋异禀，天生具备阐发心曲、显现心象的优势基因，所以，我坚信经典昆剧与现代小

剧场虽然貌似不搭界，实则暗合冥契。只是，通道、关窍、那一层薄薄的窗户纸在哪里？

就传统而言，可能小剧场戏曲有很好的根基。比如55出的《牡丹亭》可以拆成55个小剧场戏曲的戏，折子戏等都有相对独立的一面。照这样铺排，小剧场戏曲会很丰富，可我们现在要的到底是什么？也许并不是单纯的传统戏搬演，我们还想发出自己的认知理解，想要有自己的表达，很自然地，我们就会让小剧场戏曲的走向与西方戏剧黑匣子小剧场看齐。而思维方式的不同，让我们的戏剧表达与西方剧场存在很大差异。

小剧场戏曲的平台搭建给了戏曲人自觉孵化作品、探索实践戏剧理想的空间。其实我不轻易去碰，不愿意我唱一段昆曲，别人来一段，合在一起就变成所谓的跨界实验演出，那样是对传统的不尊重，我们必须要有感而发，有体验在里面，戏曲的生命力就在一呼一吸之间。

在实验戏剧的创作领域，我对亲身经历的作品都极富创作热情。其中有两部实验昆剧，一部是将中国现代文学作品鲁迅的《伤逝》首次搬上了昆剧舞台，一部是根据法国戏剧家尤内斯库的同名荒诞派名作改编的实验昆剧《椅子》。我们带着这两部戏参加了亚洲导演节、上海小剧场戏曲节、全国小剧场戏剧优秀剧目展演、俄罗斯金萝卜戏剧节、阿尔巴尼亚SKAPA国际戏剧节等国内外的艺术节，和东西方观众一起探讨。

受日本戏剧家铃木忠志的邀请和中国戏剧家协会的委托，我们创排了《椅子》，并赴日本利贺首演，跟亚洲很多国家的团队演这同一个作

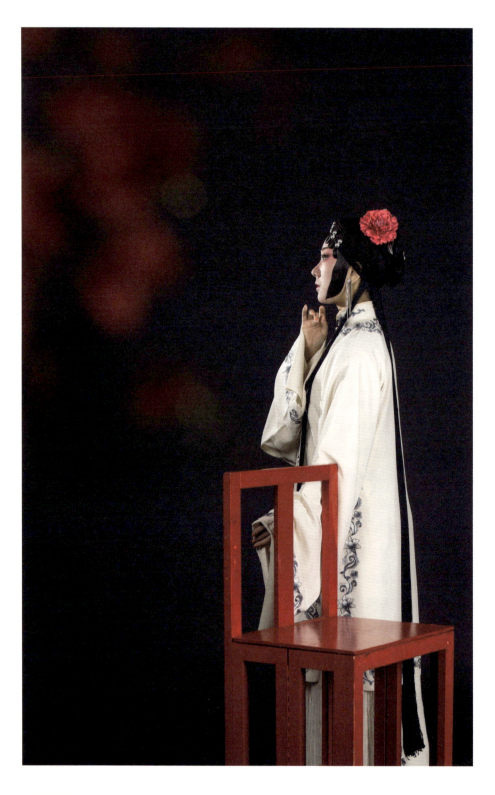

品。大家不去改原先的故事，就看每个团队如何去演。我们台上是一男一女两个演员，我本行是闺门旦，但在这个作品里演一个95岁的老太太。排的时候我们就在想肯定会有很多传统的捍卫者来说我们离经叛道，结果并没有，我们在国内外演了很多场，得到了很多专家和观众们的认可。通过小剧场戏曲的实验创作，中国戏曲特别是昆剧的承载力和创造力再一次凸显在世界舞台上。

《伤逝》和《椅子》这两部作品的创作，有东西方的文学衬着，传达表现的方式有微妙的差异。《伤逝》是一个现代文学作品，对于这个东方文学的小剧场改编，我们没有用传统的戏曲装扮，而是用了相对接近现代人的面貌来诠释。尤内斯库的《椅子》是完全西式思维逻辑的戏剧作品，搬到小剧场戏曲的舞台上，剧的精神内核那一部分本身就有，但在表现作品面貌的时候，我们用了传统的水袖、一桌二椅等识别度最高的戏曲装扮和舞台呈现。当然之后也因场地的改变，我们开发出不全扮戏的"素颜"版，还有更加简练的近乎排练装扮的版本，还有近期在"进博会"演出时的"法式"特别版，这样《椅子》一共有了不下4个版本。都是很鲜明甚至割裂的程式化表现方式，非常有趣。

我们不担心《伤逝》用了贴近现代人模样的呈现，是因为有传统的唱念做表在里头，我们需要花更多工夫去提炼其文学作品的思想。故事性很完整的时候，在小剧场的表现上，内在精神就显得更重要。尤内斯库《椅子》的故事叙述表面看似十分琐碎凌乱，甚至是故意打乱故事逻

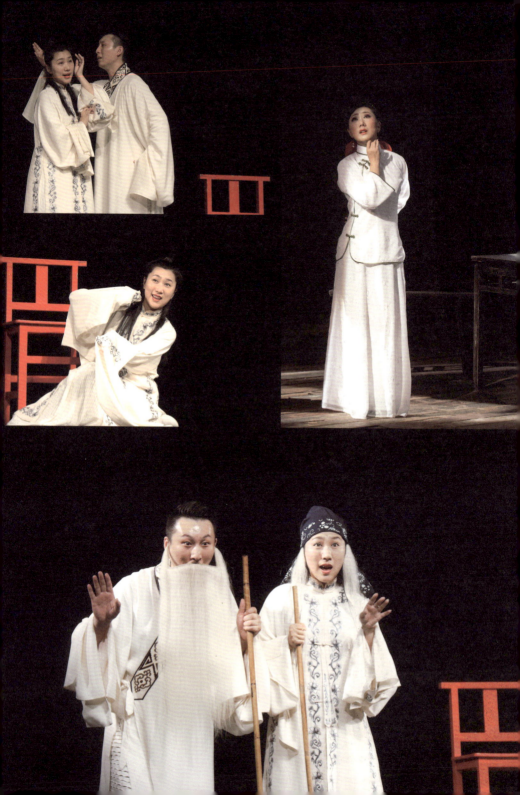

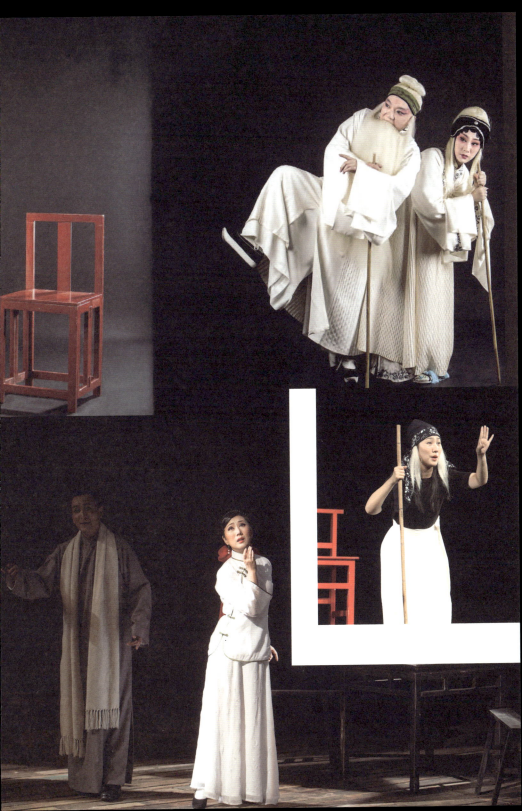

辑的，而内里却传达了对于人生在世所为何求的生命思考，它讨论的不是日常，而是人生的终极意义。

两个作品着力点不同，用何种方式呈现态度自然有所区分。我们用昆曲一桌二椅的形式演《椅子》，是一个貌似悬远而其实直接的对应，因为有共通的"假定性"。我们想尝试——没有昆剧不能演的戏。就像在尤内斯库、贝克特们的笔下，没有人类荒谬荒诞的处境是不能被描摹与搬演的。

小剧场戏曲不在于舞台的大小，它内在精神的空间是无限大的。通过一个个作品，我还是会继续去寻找小剧场戏曲的方向。如果有人说找到了我们中国的小剧场戏曲就是什么样的，那我也很乐意聆听和观赏。可是我希望永远找不到，我希望它永远可以变幻，一旦固定，也许它的生命力就终结了。我会跟致力于小剧场戏曲开垦发掘的同道者们一起，通过作品尤其是小剧场作品，来不断进行反思、提问和回答。

人总是要走一走停一停的，停下来就是考虑再出发的时候，这个点可以是在家里、课堂上、咖啡店，亦可以是朋友聚会等场合，但还有一个地方请不要忽略，那就是剧场。通过演出，我们再讨论、再出发。如果大家都自觉地有这样认知的话，不仅是小剧场戏曲，甚至整个舞台文学作品都会有观众和志同道合的人。善于思考和懂得聆听，是喜欢看戏、文艺爱好者们的必备法宝。

我一直这样觉得，完美的舞台演出是演者与观者共同完成的。《椅子》从日本首演到俄罗斯、阿尔巴尼亚、京沪汉等地巡演，走到第5年

如今仍有邀约，一路上我们收获颇多，每次演出都在不断精进成长。印象最深的是在阿尔巴尼亚，我们演到一半突然停电了，全场漆黑，于是我跟搭档即兴表演起来——"啊，姥姥，怎么无有光了？""我看不见了！我们把椅儿搬到台前一些吧……"忽然，观众席透出一道微弱的亮光，原来是观众自发拿出手机打开手电为我们打光，舞台上的表演瞬间转换成了演员与观众即兴随机的互动，不多时台下又出现了一束光，接着又亮了第三束、第四束……那一刻，在阿尔巴尼亚地拉那艺术学院的黑匣子里，我们在那明似星眸的光照下继续演出……我就想到剧中的一句念白："那灯火阑珊处，便是故乡！"——吾心安处是故乡。

这一场戏，这一场"梦"，铭刻感动，也使我们真正在创作实践中，感受到了小剧场戏曲的真正魅力，它不仅是物理空间的概念，更多的是心灵空间的开拓和释放，是创作者与观者共同创造的无限能量。

《伤逝》首演时，我和同伴以青春之身和高涨的热情开启了昆曲的小剧场戏曲探索；当《椅子》飞遍大半个地球，我们已入不惑之年，仍在不断向昆曲汲取灵感和营养，向世界展示中国戏曲的丰富可能性。用中国戏曲的方法应该是可以发展现代戏剧的，西方的戏剧家们一直在实验探究，我们自己有什么理由不乐于尝试呢？反过来，参与当代实验剧场，借助一点一滴的新鲜变化和异次元体会，也是对自身传统本质的重新认知，打开"自我"，是为了不断更新和升级后的回归。

杜丽娘与哈姆雷特

2010年秋天,我在南京兰苑剧场的舞台上挥汗如雨,演了几十年闺门旦的我,还是头一回挑战武生招牌戏《林冲夜奔》。敢于挑战是自信小时候基本功打得还不错,也可能是骨子里的英武之气激发了我的小宇宙,那唯一的演出是我至今难忘并引以自豪的壮举。没想到,N多年后那一次特别的尝试会有被重新打开的一天,曾经流过的每一滴汗水都在不经意间成为财富积攒的见证。

我们所熟知的东西方文学巨匠汤显祖、莎士比亚,他们大部分作品都并非空想,艺术创作的灵感大都获益于很多现有素材,一篇报道,一起事件,一部小说,一首诗歌,都可能是开启创作之门的金钥匙。前人如此,榜样如斯,我们为什么不可以这样去做,用一颗敏感的心,善于发现探索。创作不是凭空想象而来的,要积攒,要温故而后知新。

2016年,我的昆曲与钢琴合作的《牡丹亭·寻梦》在国家大剧院开唱。有人会好奇,想知道是怎样在传统文化的基础上创新的。其实我是传统的捍卫者,也是"叛逆者",因为我不甘心。传统不单需要被大家爱着护着,更要活在当下,活在当下就是生机,就是最好的活体传承。当然,每个人看待和爱护自己传统文化的方式会有差别,我的努力是不断寻找通达彼岸的各条路径,尝试新事物,丰富所知,增强所能,打通来去内里之"关窍"。

我一直很想做一个把莎士比亚和东方戏曲结合的作品。不知是否应验了那句"念念不忘,必有回响",机会终于来了。2016年是汤显祖和莎士比亚逝世400周年,我心念所想的这部《浣莎纪》跟我们昆剧的第一个剧目《浣纱记》谐音,还特别把莎士比亚的"莎"字嵌在了里面,意在向东西方戏剧致敬。

为了完成这出戏,我在担纲策划与主演的同时也挑起了制作人的担子,从创作到呈现,从排练到首演,事无巨细,张罗一切。每天都是备战状态,不管排练还是休息,时刻都准备着处理各种突发情况。在每个阶段都一定有特别喜欢或者特别想要去尝试做的事情,但凡自己认定的,再难也甘愿领受。

生耶?亡耶?凭谁问!

——《浣莎纪》

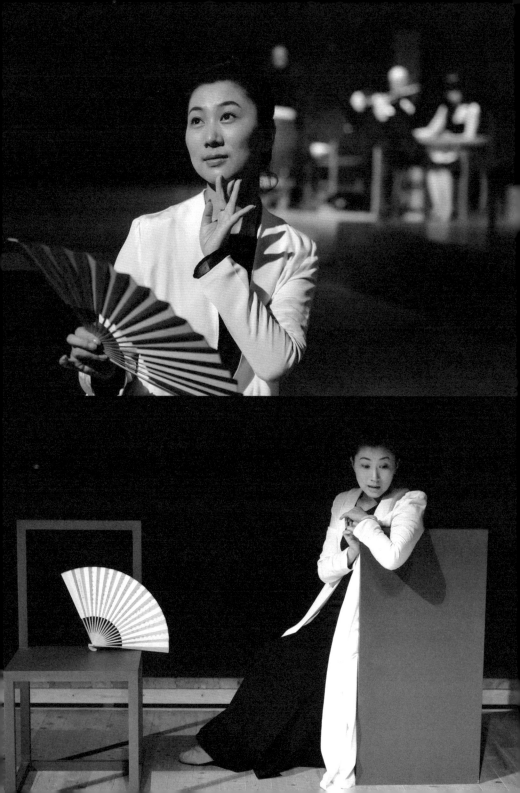

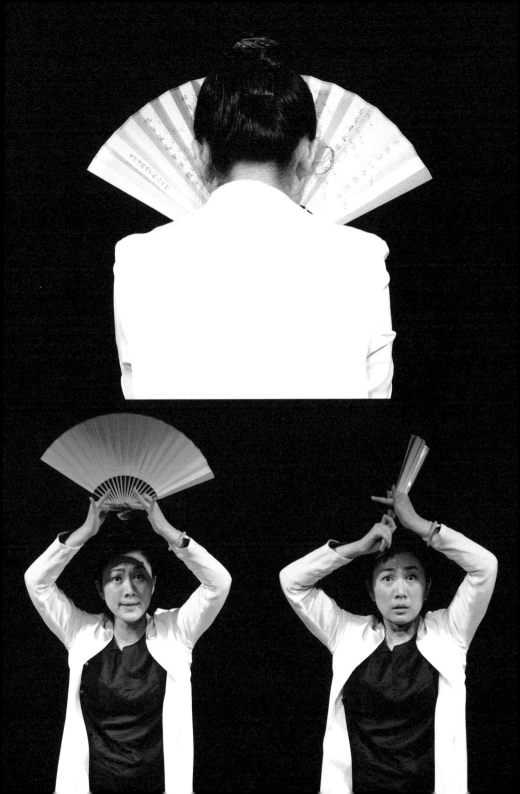

大概是我曾经演过《林冲夜奔》的缘故，排练场里林教头的男儿心性与英雄本色附体，自然而然地把这些身体记忆施展出来，转投到了哈姆雷特身上。一时间男儿的仓皇无奈，英雄的光荣与梦想，一字一句、举手投足皆是对人生自视自觉的感叹……我想这般心绪男女皆存，有女子如杜丽娘，寻不到她的梦，得不到她理想中的爱情，她哭泣，她痛心，她挣扎，一样是"寻"，一样在"奔"。她（杜丽娘）抑或他（哈姆雷特），时而悲悯，时而痴缠，都会纠结，都会煎熬，同样面临是生存还是毁灭！在《浣莎纪》里，我们就这样将杜丽娘和哈姆雷特在同一空间合体了。

　　"念天地之悠悠，独怆然而涕下。"陈子昂的诗让我们明白，当人生已成定局，即便万分苦楚，也不得不坦然承受，面临抉择的时候往往最让人煎熬和纠结。在戏剧里永远打动我们的是挣扎而不是挣脱，我们的这部《浣莎纪》演的也是生活中所有人的困境。

　　我喜欢戏曲的假定性，随心所欲却不逾矩，一个转身移步换景，一扬马鞭千山万水，妙在"恰好"处。这次的装扮需介乎男女之间，以便瞬间转换变身，随身道具我只选了一柄手中折扇，它可以是杜丽娘游园所携的扇子，也可以是哈姆雷特复仇时的一把匕首，前一刻雨丝风片扇舞婀娜，后一秒冷冽寒霜剑气逼人。戏曲的假定性让人不去深究事物的真实性，自愿相信这一刻的存在感，不费气力举重若轻变幻自如。

　　《浣莎纪》脚本由《红楼别梦》的青年编剧罗倩来完成，跳开了大家惯常的对戏剧文本的认知，更侧重深剖内心思绪的表达，老词新写，

名句重译。

 我们在上海交响乐团音乐厅的演艺厅首演，全剧 75 分钟。我一人分饰两角，演满整场。器乐配有钢琴、笛箫、鼓、古琴，四位优秀的演奏家黄健怡、钱寅、高均、赵文怡都是我多年的好伙伴，每一位都是独当一面的好手。音乐先行，音乐是形象的种子，我们把《浣莎纪》定为清唱剧，在音乐厅尤其合适。昆曲的经典唱段自然融入其间，即便是钢琴与人声在一起，也是用丰富的和声与交响，在平行交织中进行。音乐是"玩"起来的，但玩得要有意思要合适。我们的创作十分慎重，我跟作曲家黄健怡前期就磨合了好几年，一直在寻找音乐构建最舒服的结合点。

 这个演出中有昆曲的唱，也有其他暂时没有办法定性的唱。特别是哈姆雷特这部分的音乐属性，黄健怡不觉得这是爵士的，也不觉得这个是古典的，并没有限定，而是按照他感应情绪抒发出来的旋律。可能有的人听下来，觉得有爵士、有古典，甚至有先锋音乐的味道。每个人都可以找到和自己相近的音乐元素，在创作者的初衷来说，我们并没有贴上明确的标签。

 老师们常说，熟曲子要生唱，要当新的曲子去琢磨研究。确实要了解字头、字腹、字尾，收放的时候是怎样，字与腔之间的关系又是怎样？我们昆曲有个特色的橄榄腔，可以拖四拍的长音，处理好就会很"挂味儿"。昆曲分南北曲，在南曲里面字少腔繁，往往是一咏三叹，有连贯，有顿挫，变化是有规律的，也很丰富。这些唱腔里因为有生命的体验，才能传情

达意，我们拿出经典唱段来拆分研究是很有必要的。

我一直觉得传统音乐或传统戏曲的专业性和技能不可以越走越窄，相反，它应该越来越有包容度，这种包容度可以辐射到哪里？大音希声，大象无形。从音乐这一点来说，同一首曲子的表达，唱腔的处理，包括器乐的运用转换，乃至舞台的手眼身法步、人物、造型、故事、主题思想等一系列的不同，都能赋予它不同的变化。这些都是很有必要去尝试的。所谓一千个人演哈姆雷特就会有一千个哈姆雷特，每个人的表演体验不同，就会有不同的演法，我们不能主观判断谁对谁偏，但假如是一个人演 100 场，会不会有千变万化的体现呢？大到一出戏，小到一句声腔，我很有兴致去寻找内里的"千变万化"。我相信没有一样东西会一成不变，生命无常流逝，时间不会歇脚，艺术当然不会例外。这次我用了《牡丹亭·寻梦》的经典唱段，试一试，找一找有规律的半即兴式的创作，新曲子老曲子都会在不同程度上进行调适。声腔音乐带出情绪，带入情境，好像在旋律中打开了一扇门，又好像是被指引走入园林亭台，然后又看到了一丝丝垂杨柳，一丢丢榆荚钱，花花草草，生生死死，眼前景色一处比一处清晰……又好像在驻足之处不由自主地深呼吸……画面感和情绪同步生发，音乐的起伏同样在情绪中律动。

上海交响乐团音乐厅的演艺厅是四面观众的模式，它的 12 块木地板可以上下升降，表演区在最中间，300 多个观众坐在不同的角度，但都离我特别近。这样的观演关系其实对观众也蛮有要求的，我们充分利

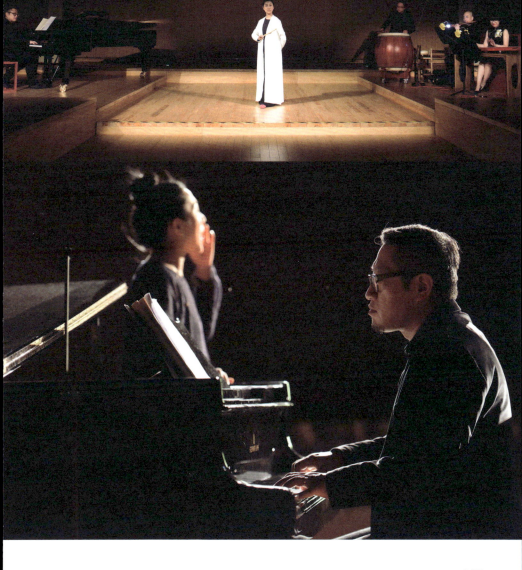

用剧场环境,希望和观众更加融合。这个作品更需要的是一个环境设计,也很像一些当代艺术展对于整个氛围环境的布局,其实戏曲戏剧也可以多关注这一方面。如何在现代声场音乐厅搭建一个古典环形剧场?郑导和徐鸣进行了多次沟通,利用剧场原先12块升降木板调到了环形四面的观演效果,另外做了18张椅子。不仔细看的话,大家会觉得像戏曲舞台上的一桌二椅的那种红椅子,但我们在椅子的结构和色调上都做了调整。18张椅子都来自一个母体,可是长得都不一样,有的是全镂空的,有的是多面的。演奏者也坐这样的椅子,有的可能只能坐在椅子边上,有的可能会坐在椅子面上。我们在观众席也放了几把,观众是没法坐的,但环境给到他们的是坐在那张椅子旁边,那他们会不会更接近剧情和演出呢?我们的本意是想把大家都拉进这个音乐和表演的场域。

 人生大致会有一个正常的轨迹,可是会有不同的面相,我自己在表演区两张椅子的不同面相也是暗含着人生的不同选择方向。我们希望每一个人都会找到自己舒适的定位和立足点,这是我们的环境设计给到的一个暗喻。

 在表演区正上方,还垂有一串形状各异的椅子,通过灯光的布控,一串椅子可以四周都出现,或是只有一边两边出现,在需要的时候变成不同的样子。当两边都出现,很像一个帷幕,很传统很古典,但它又是现代装置的线条结构。从文本、音乐、表演乃至环境,整体呈现的各个环节,我们的《浣莎纪》无处不透露着创作者的心思。

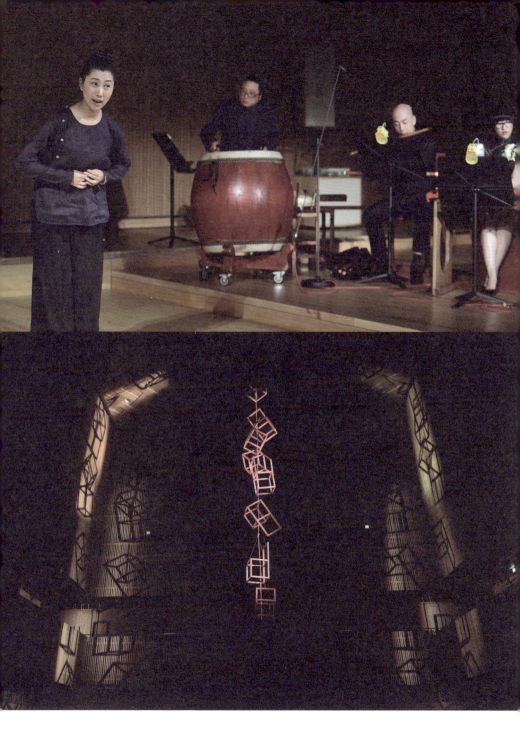

除了保持对于传统的尊重和敬畏之外，我更多了一份新鲜和警醒，并投射在长期的实践中。再演《牡丹亭》、再演《长生殿》时更加关注的是一份人物情感的传递，不是光靠自己内心的发动力，而是更有效地靠四功五法表现出来。有的人可能心里感受得到，可是做不出来，因为缺乏手段。当我们把传统的技巧通过扎扎实实的苦练掌握了以后，才有可能把内心的体验外化出来。最舒服的状态是不预设的奇妙之处，到了某个点，身段、眼神、表情等等一切的身体语言会随机自己长出来，然后再不断进行研究修正，这样反复的且琢且磨才是有趣的，才叫作"艺无止境"。

没有惊梦的"惊梦"

"没乱里春情难遣……"灯光亮起的时候,我穿了一身白色欧式古典礼服,坐在舞台中间,没有人能看清我的面目,只有隐约的零星的《牡丹亭·惊梦》【山坡羊】回荡在上空。剧场是下沉式的环境,观众环绕四周而坐,俯视全场,像在观察一个匣子里发生了什么事情一样。当我摘去面具,轻轻放下,站起来,抬头,灯光逐渐亮起,大家才渐渐看清。没有惊梦的《惊梦》就这样开始了。

与此同时,观众听到的声音是由多部分组成的,有能乐的音乐,有印尼的传统音乐,甚至可能有电子音乐,还有我现场即兴演唱的声音。这些声音来自不同时段不同场景,但又混合在一起。表演场域是个透明的"盒子",两面镜子,两面投影。镜子照射出各个角度的我,投影机可以随着演出投射所需的内容,这个透明匣子就像一只魔术盒,给表演者提供即时变幻无限可能的空间。

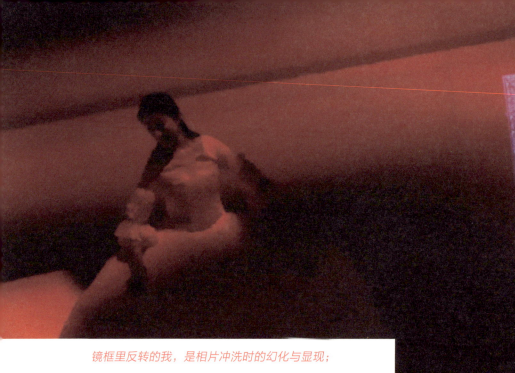

镜框里反转的我,是相片冲洗时的幻化与显现;

涟漪里反射的我,是彼岸延伸时的无边与无垠。

我瓦解面具的虚无与假象,

我看见了我自己;

我伸手去触碰虚幻,她伸手来回应真实,

她是轮廓,平行的镜中人;

我是意识,交错的异空间;

虚虚实实的彼此相望、交叠与融合。

我是我,我非我,

无数的我何为真何为梦,何为尽头与彼岸……

我在五线谱上跳舞,我在无限面里行走,我是沈昳丽。

观看实验"大片"

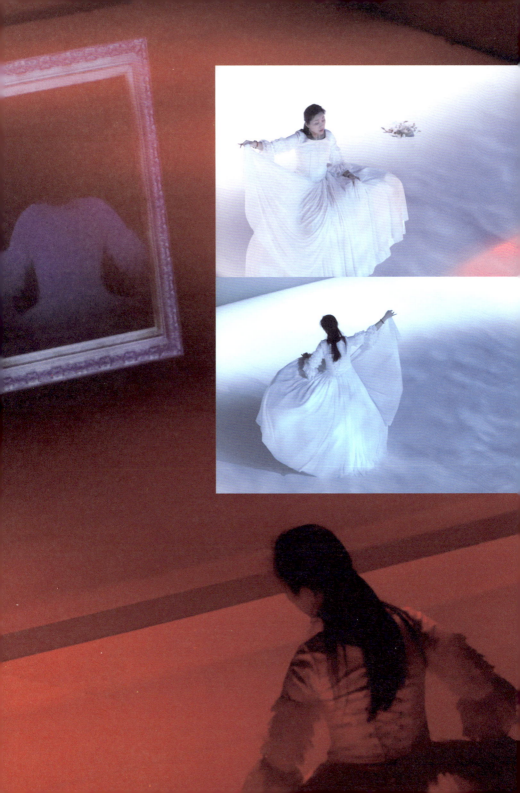

这是在2018年，我受香港进念·二十面体的邀请，赴香港参加"一带一路"实验剧场，与其他来自不同地域的优秀表演艺术家们联合创作实验剧场《惊梦：博物馆的故事》，还一起做了多场工作坊、讲座，参与"城市·文化·交流"主题论坛。

香港进念·二十面体联合艺术总监、跨文化实验剧场先锋荣念曾假借博物馆的场景，去幻想17世纪凡尔赛宫庭里欧洲中国热的碎片。这些碎片将带观众体验一场法国宫廷式的中国梦，参与一次东西方文化的对照与跨越。实验剧场《惊梦》的创作由不同文化、不同表演艺术背景的艺术家共同开始，大家从香港、上海、日惹、首尔、东京、金边等城市汇聚到一起，进行亚洲文化、传统与当代剧场的探讨交流。

这样的城市文化交流很有意义，一带一路沿线的城市都是历史文化名城，传统文化如何面对科技、经济发展，如何面对消费主义，促使很多一带一路城市的传统艺术家重新检视传统艺术文化未来的发展方向。"一带一路实验剧场"不是简单的东方西方文化展示，而是探讨传统技艺和现代剧场、现代科技的表达能否有新的可能、实验和合作。

作为上海艺术家代表，我来自传统戏曲，对于跟自己有差异性的剧场艺术一直特别关注，尝试认识陌生的表演系统，好奇与之沟通碰撞。实验剧场可以天马行空地展开想象的翅膀，去找寻去触碰我想要走到的戏剧的边界。实验的好处就是永远可以走在路上，不断找出"条条框框"，再破解，再建构，继续破解，如此循环往复，不停地自我提问与思考……

在这种无法预设的尝试中,随时随地考验着表演者的表达能力和对自身技艺认知掌握的程度。

我与实验剧场的渊源,可能要从2013年上海国际艺术节的"扶青计划"说起。当时上海昆剧团推荐我参加,我做了项目计划书,郑重地通过初选复选到最终入选,自己想要做的东西一点点更明确了。选择一出经典常演的剧目,试图把自己与剧中角色理智地分辨出来,从一个表演者的身份去观看、去审视和解读我扮演的角色。出发点就是对元戏剧的探索,做一场关于戏剧的戏剧,关于演出的演出,关于扮演的扮演。

刚巧荣念曾老师作为本次"扶青计划"邀约的艺术顾问,听了我的剧目阐述,加入并指导了我的作品创作。这是我与荣老师的首次合作。荣老师需要我交一份表格给他,这样我们可以有针对性地交流。一场15分钟的演出,在场上我会做什么,合作者一鼓一笛需要怎么做,各自的人设走位都需要标注详细,还有灯光、道具、音效各部门的配合工作如何铺排……这些都要以分秒来计算写入演出的台本。做完一稿我会跟荣老师探讨,再改再做。不记得我改了多少稿,但这功课真心非常管用,让自己对未来的舞台演出越来越清晰,也便于和大家沟通,有利于各个环节实施操作。实验剧有很多即兴的成分,但不是无轨车乱跑,其中的即兴也是要通过反复思考,付诸计划之中的。

实验剧《题曲》在上海戏剧学院实验新空间剧场如期上演,每天2场,连演了3天,每场都座无虚席,完全打消了我原先担心不被大家接受的

顾虑。

经过这次委约作品的创作，2014 年，我与比利时音乐人合作的《一场穿越历史的演奏会》又成为上海国际艺术节的邀约作品，在上海戏剧学院黑匣子剧场首演。这个作品还被俄罗斯的国际音乐节相中，受邀赴俄演出。此后的 2015 年，在上海大剧院的当代昆曲周，我和荣老师再度合作《题曲》的升级版。这一版更加抽象，甚至把原先剧中一个演员的学艺过程都抽掉，变成观众怎么看待演员，演员怎么反过来看观众，两者之间相互观望。

还是那一句"没乱里春情难遣……"灯光亮起的时候我背对观众，手上拿着一面镜子，大家看到的是我站着的背影，我从镜子里可以看到观众，但我想知道观众怎么看待舞台上背对着他们的我。灯光暗了又起，我已经出现在右边了。我又换了一个姿势，唱的还是那两句，我变成了另外一个观察状态，观众看到的我可能是坐着的侧脸，我还是很想知道观众是怎么看待现在的我。然后大家会发现我突然之间可能不是演员的身份了，我在忙碌着上场下场，在布置这个可能会被大家关注的"舞台"。我一会儿拿一块桌围椅帔出来盖在裸露的一桌二椅上，一会儿可能我又拿了一件衣服或者一面镜子上来，好像觉得我是检场人的身份，可是过一会儿我可能又不是这个身份，因为我穿上了一双高跟鞋站在观众面前。大家会怎么看我？《题曲》的 2.0 版看起来很荒诞，但它会有各种不同的角度，与观众、自我、舞台沟通，想象的空间很丰富。

与荣老师的第三次合作就是回到 2018 年《惊梦》这一次了。选音乐元素时我仍然用了最爱的那段【山坡羊】，同样的唱段会看到不同的剧场效果。

作为"香港一带一路城市文化交流会议 2018"重点演出项目，《惊梦》于香港重要国际艺术表演场馆香港文化中心首演。2019 年秋天，《惊梦》继续发展跨文化交流创作，于香港文化中心再度上演，并与更多艺术、学术机构合作，还在亚洲多个城市举办交流巡演。

与普通观众同场而坐的是参加研讨会的来自各个不同城市的专家学者。"城市观察研究员"其实是大家共同的身份。还有来自上海的"首席 ELITE"频道也随行拍摄影像记录，我们大家都在持续观察中。

置身于剧场，必定会跟剧场产生关系，但可能真的不知道会是什么样的。我们会去思考，愿意去实验。想象我们在同一个场域里关注彼此，相互模仿学习会是什么效果？镜子照出来的自己又会是什么样子？传统技艺长在自己身上，我跟这个剧场又会有一种什么关联？很喜欢这次镜子的概念，它给到的是无限的拓展，无数个我自己在中间游走。有时候我会觉得很恍惚——这是真的我还是虚幻的我？或者说冷不防背面还有一个我？

现实和梦幻在不断交织，对剧场的提问，提醒我们应该如何在剧场跟环境相处。不管是做演员、做制作人，还是做剧场生态的观察者和探索者，我都要特别感激昆曲，它时刻充实着我的羽翼。我愿意仔仔细细去梳理，这一份再了解、再实验的过程弥足珍贵，伴我开启新的征程。

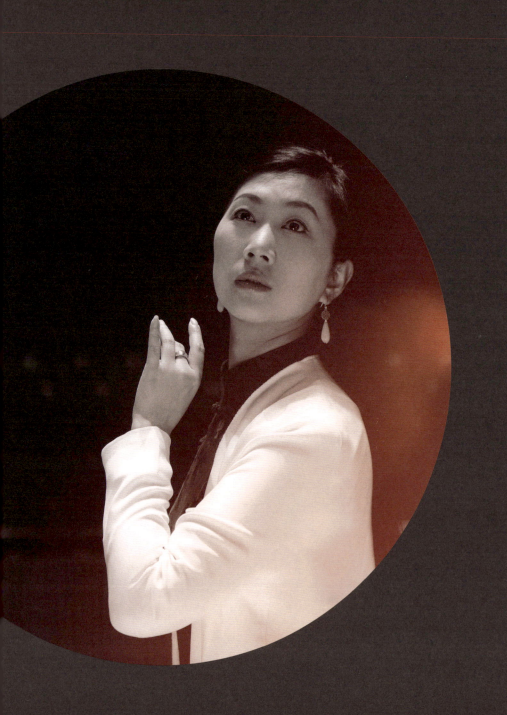

音乐剧场

> 我想从戏曲里提炼出纯粹的音乐灵魂。
> 从唱戏，一点点转向——纯粹……
>
> ——沈昳丽

戏曲风三重奏

认识陈钢老师是好多年前，但一直没有合作过。2017年夏天，上海电视台《可凡倾听》栏目要做一期纪念俞振飞先生的专题，邀请我们上海昆剧团的好几位老艺术家现场对话，还会有一些节目表演，其中一个特别不同的节目就是昆曲和钢琴、小提琴合作的《惊梦》。曹可凡老师说这个作品不是常规昆曲的笛子伴奏，有新意又有故事，便向陈钢老师推荐了我来演出。

《惊梦》是陈老师10多年前写的作品，好像没有怎么演过，之前我也不太了解，但看得出陈老师对传统戏曲对昆曲的敬畏之心，他也一直想做与戏曲有关的交响乐作品。陈老师很高兴有机会推出这个作品，但跟我没有合作过，当时他有些担心。不巧的是那个时候我在外地演出，一直没能跟陈老师当面沟通，加上电视台的录制时间临近，陈老师的担心又升级成了焦虑。

我们戏曲演员与西方歌剧演员的训练方式不同，民族器乐和戏曲很大程度上靠自己的感知力，不是说音不准，其实是我们习惯追求的味道；西方音乐必须讲求一出口就要达到某个点上，双方自然会有一些不协调的地方。陈钢老师为这个也有点苦恼，他说可能戏曲跟西方器乐结合不

昆 曲 日 知 录

一定能够达到理想完美的状态,而且如果把我们惯有的主要器乐拿掉,可能戏曲演员也会很不适应。平时大家也会看到一些东西方在一起的演出,可能是自己管自己,其实双方都会很痛苦。所谓的合作是相互之间的包容,没有目的性的合作反而影响到各自的发挥,这是我们必须解决的问题。

回到上海后,我终于跟陈老师见了面。到了录音棚现场,有一个问题是,钢琴宋思衡和小提琴黄蒙拉他们也一直在外面演出,大家彼此之间没有合过,都是第一次。还有一点,总谱都是五线谱,跟我从小学的工尺谱完全"不靠谱"。我们就先大概对了一遍,也没全对完。我问:我什么时候进入,什么时候是变奏,什么时候暂停,什么时候再进入,再怎么收?这样大家把所有的衔接点互相对了一下。陈老师也有指导。

那是个下雨天的晚上,录音棚不大,我们开始试录。陈老师和录音师坐在外面,我们三个人在里面。没想到这一遍没有叫停,直接完整录下来。大家听了之后还都觉得挺好的,陈老师没有提出异议,也很惊讶。于是那天我们第一遍完整的试录顺理成章地变成了电视台播出版本,就没来过第二遍。

没过多久,陈老师跟我说还需要演这个作品,问我有没有时间。我很喜欢那个曲子,上一次等于是没有扎扎实实唱过,有机会再演出当然很高兴,我正好也有空就答应了。

我们约在陈老师的工作室,这次才算真的有排练,而组合又是新的

了。我的合作对象换成了上海音乐学院的钢琴教师施雯,小提琴是张乐张公子。施雯激情奔放,这个作品她之前就弹奏过;张公子很儒雅,琴声如人,稳稳的悠悠的,特征都很鲜明,很有表现力。我们三人合了一遍觉得还挺默契,陈老师很满意,于是新的三重奏组合就这样启动了。

昆曲风《惊梦》之后,我和陈老师都觉得彼此很聊得来。从第一次合作参加演出,到 2018 年 5 月陈老师在上海交响乐团音乐厅举办他的音乐会,在此期间我们居然又创作了两个全新的作品——越剧风《天上掉下个林妹妹》和评弹风《三轮车上的小姐》。

在西洋交响乐作品和民乐、戏曲不同的频率之间去平衡和找融合点,这是我多年来一直在探索的。我之前做的实验剧《浣莎纪》,以及和欧洲音乐家一起创作的《一场跨越历史的演奏会》等这些作品的侧重点都在音乐上。我在想从剧场的表演,一点一点纯粹地转化成声音的剧场,也就是说寻找合适的有表现力的,乃至听起来没有那么明确去区分彼此的音乐样式。

其实无外乎就是戏曲的演唱、民乐或西洋乐的演奏,都有各自的调性,不在一个频率上,但我认为可以调到一个频率上。所谓中西方的音乐对话,不管是哪一种音乐的对话,都不是那么简单。要对得上话,不能是鸡同鸭讲,因为不容易,我才更有动力想去研究和尝试。从实验剧场转到音乐剧场的尝试和探索,同样是艰难的,又是非常有趣的。

再说回到作品,因为和陈老师之前的这一个小小的《惊梦》合作,

我们居然有了共同的想法,想再走下去。陈老师这么一个有成就的音乐家,已经 80 多岁高龄了,依然保持着旺盛的战斗力和充沛的创作热情,年轻人都很难企及。他身上的闪光点是可以点燃所有人的,对艺术有追求有向往有爱好的人都可以被点燃,我也不例外。

陈老师很直爽坦率,他说那么多年了,写了昆曲风《惊梦》以后再也没想写下去。戏曲是很棒是很好的,但戏曲人不能为了让自己达到洋气这个目的,而去跟西洋乐合作,这个出发点其实是对自己的不自信,我觉得这个说得非常好。而西洋乐怎样和我们的国乐融合在一起?也不是靠改造

昆 曲 日 知 录

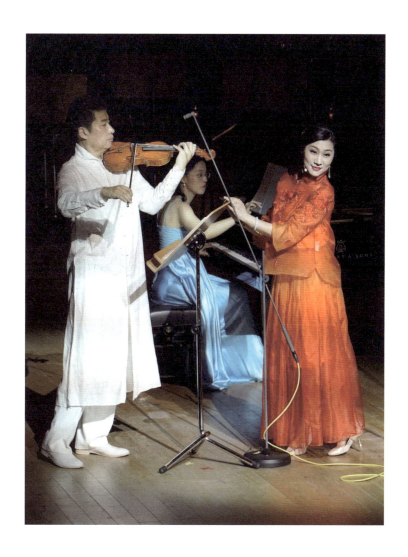

能够完成的，事实上也很难被改造。他觉得写一个作品用了心血，完成作品的人也很重要，可惜一直没有找到理想的可以完成的人。有很多人能唱也唱得很棒，但可能不是陈老师想象中的那样。当时他觉得可能也就只能这样了，或许传统戏曲演唱无法真正和西洋乐融合在一起，不那么和谐，都各有各的好。

我们的合作让陈老师大为振奋。之前我自己都没有察觉到原来我还有这么大的优点，他给了我一个昵称，也就是上海话说的"独养囡"。他说终于找到了，高兴得不得了，要一路开拓下去，问我还会什么戏曲。京、昆、越、沪、淮、评弹，我们就从这几大在上海生根的剧种里生发出来再找找。

京剧已经有"样板戏"了，很成功，它的交响化独一无二。越剧的话，陈老师当年在上海音乐学院学生时期与何占豪一起创作的小提琴协奏曲《梁祝》，正是脱胎于越剧。他说可以试试看再做一个，我们从流派开始着手去找，后来觉得还是从戏开始入手比较好。找了《红楼梦》以后又开始考虑怎么做。《红楼梦》有很多好听的唱段，徐（玉兰）派、王（文娟）派两家选哪一个？想想这两个都很具代表性。如果从描述细腻情感的女性角度出发，可能林黛玉的比重会大一些，我又是一个女性，可能会比较偏向黛玉的表现力。就《红楼梦》题材来说，我们要做一个三重奏，不可能篇幅很大，在相对小的篇幅里又要有比较完整的叙述。《天上掉下个林妹妹》这一段既是越剧《红楼梦》中老艺术家徐玉兰和

王文娟的对唱,又是表现贾宝玉和林黛玉美好的初见和幸福萌芽的时刻,以这一段作为作品的缘起还是非常妥帖的。

先定下来这一段,陈老师说这一段太短了,我们要有变化。除此之外,我还比较偏爱《黛玉葬花》,那段葬花词是我从小读起来就容易伤感的,其实不太明白说的什么,只是觉得很美、很遗憾,会读出一种感怀。而且相对于初见的美好,那一份落寞刚好是作品也需要的厚度。陈老师很迅速地把素材记下来去创作了,基于这两段,戏曲风三重奏的越剧风《天上掉下个林妹妹》诞生了。新写的越剧和之前的昆曲风作品,即将在陈老师的音乐会上一起展示。

我心里蛮忐忑的,因为没有很多机会排练,大家都带着很新鲜的感觉,不知道三重奏的新作品会产生什么样的效果。在音乐会前夕,我们讨论过说两支曲子不成,要做一个板块最好是三支曲子,可是时间又很紧。陈老师特别有战斗力,他说评弹很具江南文化,我们再酝酿一个评弹风的作品。跟越剧风一样,我去找素材,找完以后他来挑选决定,再开始创作。我们先定下来:要那种嗲嗲的、经典的,但不能是老的。

找素材这个过程太艰难了,我从《莺莺操琴》找到《新木兰辞》,再到徐丽仙老师特殊时期的一些作品。有的节奏是鲜明了,可又少了一点老味儿,总觉得不是太够。这件事暂时搁置,脑子里一直在转。我在一次演出的时候,正好从上海评弹团高博文那里听到原来我也会唱的一首上海老歌《三轮车上的小姐》。原唱的旋律还真的很适合评弹的苏州

话韵味，很有意思。我搜索了一下，突然发现原来这首老歌的原作者是陈老师的父亲陈歌辛。

非常高兴！我就跟陈老师打电话，想不到电话那头陈钢老师兴奋得像个孩子一样。我们一拍即合，又一次达成了统一和默契。这个作品可能注入了陈老师比较特别的情感，也是他特别熟悉的，他一个星期就飞速写完了。

我们在排练之前两支曲子的时候，陈老师就说新的这支评弹风也拿出来大家熟悉一下。结果那个曲子的旋律出来，大家都很想跳舞，因为很爵士，有上海滩老歌的味道。唱的过程中我也觉得挺有意思，我没有预先设定怎样的表达，它不能是一个纯评弹，可是它又必须是一个评弹风的表达，又不能变成一首歌。

当曲子注入了不一样的律动感之后，我突然之间知道该怎么唱了，就在主调和副调之间找到了平衡点。2018年5月的音乐会，评弹风《三轮车上的小姐》就变成了我们的返场曲。在上海交响乐团音乐厅，大家听昆曲时都非常安静，屏息凝听。到了评弹风这支曲子，可能因为是返场曲，大家就放松了，那个曲子的旋律一出来，顿时音乐厅有了躁动，台上台下都有点想舞动的意思，很好玩。倏忽是评弹，倏忽是上海老歌，我就在两者之间自由地切换。听过这场音乐会的一些观众朋友、师长们都会念念不忘地说，这三个曲子曲风完全不一样的，甚至声音也完全不一样，很神奇，特别有新鲜感，而且是意料之外的。

给杨贵妃一部交响诗曲

我们的传统昆曲,在 600 多年延绵不绝的历程中,星星之火的点燃之处特别难以预料,不光是传统舞台上的显现,其实还有其他的方方面面。昆曲的曲牌体很严格,我们也遵循这样的模式一代代延续下来,但并不是说只有一种表现方式,这是我一直在思考和寻找想去触碰的点。

这些年我也一直在做这样的功课,在之前的实验剧场里面,其实做的实验是对戏剧结构的解构和拆分,把情绪透露出来给大家,那用的对象当然是传统剧。越传统的东西越具有实验性,我一直是这样认为的。一出《牡丹亭》延绵不绝数百年,它有顽强的生命力,更具有一种现代感。像之前的实验剧场《题曲》就非常具有现代意识,虽然是个传统戏,一个清朝的剧作家写了读明朝《牡丹亭》的故事,本身无形中就具备了

一个时间隧道的穿越，而我们要探索的是一种元戏剧的念想。

我从戏剧结构开始去解构，然后去探索。其实抛开人物扮演，就音乐形象和元素的东西也很有趣，它可以叙述不同阶段人的念想，还是用了最传统最经典的曲目进行实验。2015 年的上海国际艺术节上，我推出了《一场穿越历史的演奏会》。音乐剧场的这些部分是根据实验剧场来的，有其中的延续性，也是一个新的开始。音乐剧场这个种子种了很多年，不是一拍脑袋就想出来的，从传统戏这一脉下来，我就一直在找这样的源头，找到了一点点就觉得很开心，当然还在朝着理想中的境界不断努力。

戏曲风三重奏的三支曲子在 2018 年 5 月合体首演之后，大家都说挺好，首演后通常会有很多需要不断完善的地方，我们都有不满足。是继续往下走，还是精装修呢？本来是想把京、昆、越、沪、淮、评弹每个剧种都推一遍。当时没有那么急，我们是不是可以把已有的东西温故一下，然后再生出新的东西来。陈老师是一个工作狂，他只要一有工作的状态和激情就不会停下来。我们又决定静下心来做一个对戏曲风系列的总结，就是要有更完整的大作品。大作品很难，不容易像小作品那样讨巧，我们想好，就做一把大的。

陈老师有这个信心，也给了我们信心。我们先对已有的戏曲风的三支曲子优化调整，到录音棚里去录音，作为一个时段的总结和一个风格样式的新创。这三个小作品我们录了整整两天，从下午一直录到晚上 11

点，工作时间是很长很长的。陈老师就一直监棚，不停地鼓励我们。我们知道他很辛苦，都是用心劲儿在录。这次我跟他们分开房间分轨录，不像演出有点出入大家对个眼神就可以过去了，在录音棚必须严丝合缝，要求比演出要高很多，几乎是一个音一个音在对。一个小小的作品都可以录很久，这两天录下来，我觉得整个能量全都耗在那里了，录的时候是很开心，精神很饱满，回到家我整个人全瘫掉了。

昆、越、评弹这三个小作品，我想录出来给大家听了以后，会有比看演出现场更不一样的听觉上的感受，因为所有的要表达的都在声音上了，没有形象、画面出现，声音上的表达是更加要用心去体现出来的。

在三个作品录的同时，我们的大制作也已经有模有样了。陈老师光草稿都有大几十张。我们的创作也是挺有趣的。陈老师是对艺术非常开放的人，和之前一样，他可以听晚辈的建议和意见，而且善于选择和思考，有商有量的非常难得，我也非常高兴。这个大作品，做一个什么样的主题呢？我就想到昆曲除了《牡丹亭》外，那就是《长生殿》了。杨玉环这个人物在全世界文学、艺术的领域中都是名人，不用太花时间去介绍，这也是作品很重要的一点。千古的爱情很凄美，我们定下了以杨贵妃为主打的题材。

李杨凄美爱情的终结之处在马嵬驿，马嵬兵变在昆曲《长生殿》里叫《埋玉》，景况很惨烈；当然还有之前的两情相悦，霓裳羽衣舞……一点点我们眼前的画面感就都出来了，非常形象。既然是一个完整的故

事大作品，那这些都是素材，都是作品的阶段性起承转合的标识。

在这部作品的表现上，还有一点比较有趣的是，再三强调的是我不去扮演杨贵妃。虽然作品说的是杨贵妃，虽然我抒发的是杨贵妃的情感，但每个人可能都会有对她那样的情感认同，尤其在音乐作品中，不是不能扮演，而是需不需要那么强的戏剧性表现，可能每个人都有自己不同的观点。我还是很坚持地认为我更偏向音乐的表现力，而不是视觉上的人物、舞台的表现力，如果要看扮演，侧重点不一样了，音乐和声音就是辅助功能，这样不如到剧场去看这个戏好了。

既然是一个音乐作品，我必须把这个侧重点扭过来，这也是我做很多演唱音乐作品的初衷，从第一次开始就认定的定位。不去扮演角色，而是通过声音去叙述这个角色的传情达意。

有意思的是像之前的戏曲风一样，都不会是纯粹的单个戏曲样式或戏曲元素的展示，很丰富。在评弹风《三轮车上的小姐》里，我们就有加入上海老歌的元素。在越剧风《天上掉下个林妹妹》里，我们有一人唱的流派对唱，有越剧的旋律，也会带古诗词吟诵。昆曲风的《惊梦》也是这样，我唱的是杜丽娘的词，表达着杜丽娘的情感，但同时是带有一种普世精神，是每一个人都会有的情绪。可能是杜丽娘的，也可能是柳梦梅的，甚至可能是每一个人的。我在唱的时候没有那么明确一定要去扮演一个角色，到舒展的时候，可能是跳出情感、剧种甚至那个人物的，那么杨贵妃这个作品也是如此。

它的引子是渐入式的，在作品的头和尾，陈老师引用了他的父亲陈歌辛先生曾经给锡剧也引用过的宋代词人秦观的词——"两情若是久长时，又岂在朝朝暮暮"。虽然不是《长生殿》里的词，也不特指杨贵妃和唐明皇，但说的恰恰也是两个人的悲欢离合，是一个共同的情感叙述。而且好抽离，可以马上就跳开原有的人物和故事内容，作为一个第三方的旁观者去或评判或祝福这段爱情，或是做一个态度上的总结，都是合理的，特别好用。

我经常跟陈老师说，我们再找一找，不是说找音准，或者找旋律对与错，是真的在找那两句话唱出来的状态感觉。我不喜欢自己没有状态地、很白地、不过脑地去唱，或者靠技巧和技术去完成唱或表演。没有找到感觉的我宁可不唱，宁可不做，这是我的原则。

直到录音那天，说实话我还是没有完全找到，意识上我是想让它变成一种很远的地方飘过来的声音。"两情若是久长时……"飘过来了再进入到杨贵妃的情节中。可想的时候是这样，但当要表现的时候，不一定会有这样的效果，而且飘得虚，可能得靠调音、靠各种技巧来完成。"飘"只是一种想象，落实到唱上我发现不行，如果虚虚地唱，会显得没有精神，有点诡异，会显得没有咬字，有很多弊端，要调整那个状态。录了几遍之后，在寻找的过程中，暂时找到一个着陆点，我觉得起码要把这两句话说清楚，送到大家面前，至于它到底是什么，是哪个剧种已经不重要了。有点像唱歌，有点像昆曲，也有点像别的剧种，可我首先要让大家知道和听得出来是开始进入情境了。

作品是昆曲的，但不是每一首戏曲风都只有一个剧种，表现元素可能会是多种的，主打一定是一个剧种，当然我不希望这个作品是一个纯昆曲的定位，它也不会是这样，它未来的面貌可能是像诗歌，富有诗意这是起码的。

在定这个作品名字的时候，陈老师也征求了我的意见。陈老师以前就想做一个叫《情殇》的作品，但一直没有找到好的素材。我们这次选了题材以后，正好他说"情殇"这个名字很贴。我说好那就用这个，但应该有一个副标题。他说可能叫"杨贵妃之歌"比较普通，想取得再好一点，有诗意一些。我对《长生殿》比较熟，杨贵妃最出彩的霓裳羽衣舞我也有诠释过，我很快就想到说那就叫"霓裳骊歌"。骊山是当初李杨爱情美好见证的所在，"骊"还有一个寓意就是离别，有美好的有凄凉的，这个字是多寓意，现在要用音乐作品来表现，我们最终定了《情殇——霓裳骊歌杨贵妃》。

名字取好了，很多人都会问那类型是什么呢？定位在昆曲上，还是交响乐上，或者还是其他什么呢？这也是我们讨论的一部分。陈老师说是叫交响昆曲好,还是叫昆曲交响好？这两者都是特别明确的一个组合。后来我给到陈老师的一个定位的名字叫"交响诗曲"。诗曲在我们古代有特别的标识性，交响诗对于西方音乐来说也很有标识性，取中西方融会贯通特别巧妙的点。陈老师非常高兴，就这样定下来了。单从这个名字"交响诗曲《情殇——霓裳骊歌杨贵妃》"，我想大家应该能够感受

到创作者的用心和用情、用意。

整个音乐作品体量很大，有20多分钟，我们根据《长生殿》和《长恨歌》的整个脉络做成了《前奏》《舞宴》《惊变》《埋玉》《尾声》五个部分。从最开心的情景开始切入，我们传统剧目里有杨贵妃唐明皇两个人喝酒聊天逛花园的《小宴》，还有一出就是"霓裳羽衣"的《舞盘》，于是我给到了一个新名字叫《舞宴》，把这几个内容都糅在了一起。这次用到的昆曲曲子都是我选的，然后给陈老师来敲定。我们用了昆曲《长生殿·小宴》【泣颜回】，另外京剧《贵妃醉酒》的【四平调】旋律也会在曲子中出现。我说要有一段"霓裳羽衣"的表现，昆曲光有一段唱是不够的，别人不能明确感受到。在我《长生殿》第2本《霓裳羽衣》的昆曲演出中，《舞盘》用到民乐曲子【月儿高】的旋律作为元素，表现了李杨两个人"霓裳羽衣"的美好状态。

"渔阳鼙鼓动地来，惊破霓裳羽衣曲。"《惊变》这一段里面很多元素就是要靠大的交响乐队去造成那种情势的压迫感。首演的时候，我真的有被压迫到，突然觉得四周来的都是敌人，都是坏人冲过来了，我站在台上，眼睛闭起来想象四周的重重包围无处遁形，气都快喘不过来了。在我们昆曲里有紧打慢唱的节奏，换成交响乐就更明确地有一种压迫感衬在里头，没有主旋律主曲，就我一个人。在交响乐作品里，人声就应该是一个器乐或者说独立声部，不存在像舞台演出那样的伴奏。其实这时我也是"演奏家"，只不过我是在演唱，我用我的人声作为一个"器乐"

部分进行演奏。在"惊变"的时候,那种铺天盖地的气氛,就我孤零零一个人,特别难唱,节奏、旋律要进去的时候就更难,一出口就要在点上。

在昆曲《长生殿》的《埋玉》里面,虽然杨贵妃看上去很动情,戏份好像也蛮多,其实主要是看唐明皇的态度。他的纠结无奈,舍与不舍,还是一个男性视角的切入点。在我们的传统戏里没有给到杨贵妃太多抒情的空间,但在这样一个交响乐作品里面杨贵妃就完全是女主,我们可以不去顺应剧作原先的走向,完全可以给杨贵妃一块情绪的表达。我翻遍整个《长生殿》,很遗憾也很着急,后来想出来一个办法,我跟陈老师商量说新做一段曲子,作为一个女性到了最后生命抉择时的咏叹。

了解我的朋友都知道,我特别喜欢和看重的,在传统曲牌中有一支【集贤宾】,它在《牡丹亭》里是《离魂》的表现,是人之将去又抱有希望,不那么惨,只是多了很多无奈和不舍,可塑性很强。【集贤宾】是很能展现一个人的心电图,它就像人的心率波动一样,有很多美好或不美好的波动和闪回,给人很大想象的空间。在我的新戏《红楼别梦》里也用到了这个曲牌。《情殇》这里又不太一样,更多的是一份无奈,没有那么焦灼,一口气叹下来,是很明白的。我突然想,既然【集贤宾】可以用在杜丽娘身上,也能用在薛宝钗身上,为什么不能用在杨贵妃身上呢?而且之前《长生殿》的昆曲演出里没有这个桥段,我们现在新创一个交响乐作品,可不可以给杨贵妃来舒展一口气?

最开始排练和创作的时候我跟陈老师就达成默契,我希望这个作品

有一个急速的变化，要么绚烂，要么枯冷，在极其喧闹的哗变之后需要跌到冰点的状态，【集贤宾】就特别适合。陈老师说原先没有怎么办？我说可以再创作。在这个作品中不光是我跟陈老师的心血，还得到很多人的帮助，我也特别感谢。当我把这个想法告诉我的作曲李琪和作词罗倩的时候，他们两个人非常合拍，很快就创作出来了这一段。

【集贤宾】打叠起艳骨芳魂，说不得风罢雨休。千里江山没奈何，叹今生只得多少时候。此去怎回头？这情怀别来依旧。故垒几经秋，鸳鸯冢也终成荒丘。
　　　　　　——交响诗曲《情殇——霓裳骊歌杨贵妃》

【集贤宾】
2019年现场演出版

当那个词出来以后，我觉得意思非常对，曲子我们再一句一句地修。它不可能是《牡丹亭》里的，也不能照抄《红楼别梦》。得有那样的主曲，又要有别于以往所有的【集贤宾】，真的很难。如果纯套曲去用，要新写它干什么呢？我们必须重新去描摹它。我跟李琪说音乐的结构、音

乐的流向应该是千回百转的，正常像以前一样下来人物情感浓度不够。于是我们小小地调整添加了几个小节，感情就不一样了，杨贵妃的不舍就出来了。

我们要做的就是把词句的词义和曲子的曲意尽量精准地描摹到想要的情绪点上，这才是对传统的致敬与回归。我想创作就是要本着这样尊重的态度。这一段是全新的创作，出来后也是蛮打动人的，它的层次感已经很不一样了。通过一曲【集贤宾】，杨贵妃跟全世界告别了，但我们不希望"情殇"真的悲凉到冰点，它必须还有一个提升的回归，就是跟开头呼应的"尾声"——"两情若是久长时，又岂在朝朝暮暮"，最后的落点还是要有温度。整个作品大概的结构，就这样完成了。

2019年4月28日，为纪念小提琴协奏曲《梁祝》诞生60周年，我们的交响诗曲《情殇——霓裳骊歌杨贵妃》作为第36届上海之春国际音乐节的闭幕演出，在上海东方艺术中心音乐厅隆重上演。三重奏作品我已经有一定的掌握度了，听着钢琴小提琴，我们互相之间有对应，会有"戏"。交响诗曲这样一个大曲子，面对六七十人的大乐队，对我一个演唱者难度系数真的很高。它的随意性已经几乎为零，整体讲究的是律动感，一个节拍有一点跟不上就会撒出去了。陈老师这次全新的作品，大家都会盯着，我们排练时间又很有限，如果有一点失误我也会很抱歉，所以自己表面上很轻松，其实私底下真的还是蛮紧张的。

首演那晚，当最后一个音落下，我看到大家那么喜欢，那样情感的

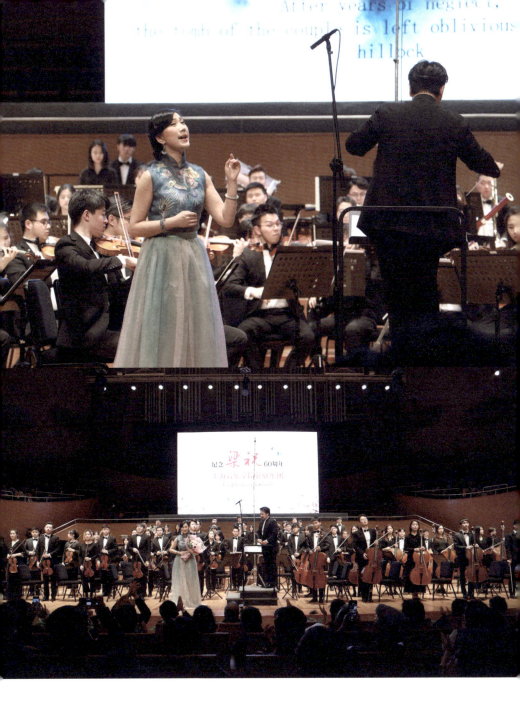

流露，我自己都深深感动了。整个剧场沸腾的气氛把陈老师也激动得要流泪了，很不容易，像做梦一样，我们的首演成功了，各种反馈纷至沓来。陈老师就很兴奋地跟我说他还接到了很多邀约，别的交响乐团也要来演这个作品，还要再约我的时间。《情殇》的首演让陈老师想起了60年前《梁祝》首演的成功，没想到60年后又激动了一把，大家都非常开心。

从戏曲风三重奏的三部曲到交响诗曲《情殇——霓裳骊歌杨贵妃》，我与陈钢老师的合作这样算下来，差不多也快两年了。在音乐剧场的探索中，不断创作的过程令人久久难以忘怀。当然文字始终难以完全描述现场的体验，希望大家有机会进剧场来近距离感受。

我希望艺术作品给大家带来的是一个问号——生活究竟是怎样的？人生究竟是怎样的？我不愿意是一个句号，多带一点疑惑才能够有勇气有意识去解惑。可能人生是需要很多次不停地给自己矫正，给自己解惑的。我想艺术作品，音乐的舞台实验，除了娱乐愉悦心境以外，还需要自己给自己疗伤，自己给自己解惑。希望以后的探索之路也会循着这样的问号，来跟大家共同探讨生活和人生的本真这些可能永远无解的命题，希望大家都能在艺术中在舞台上得到适当的释怀与释放。

昆 曲 日 知 录

昆曲是有美感的生活方式。

——沈昳丽

映丽道场
艺术课堂

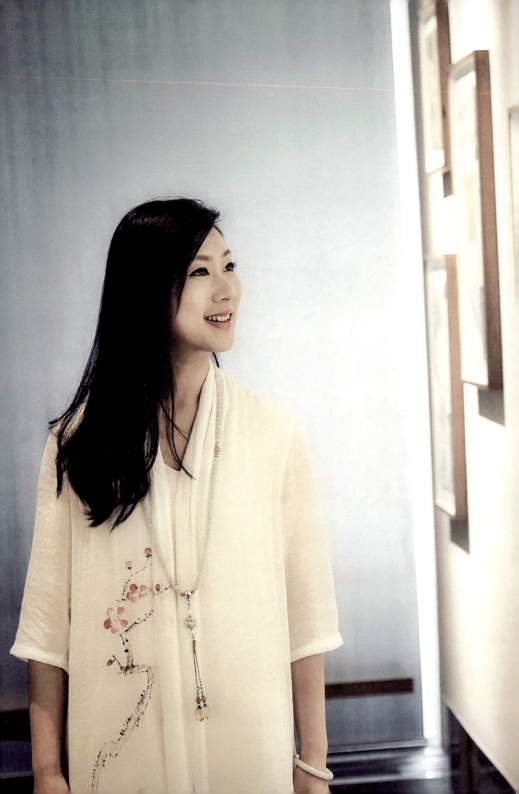

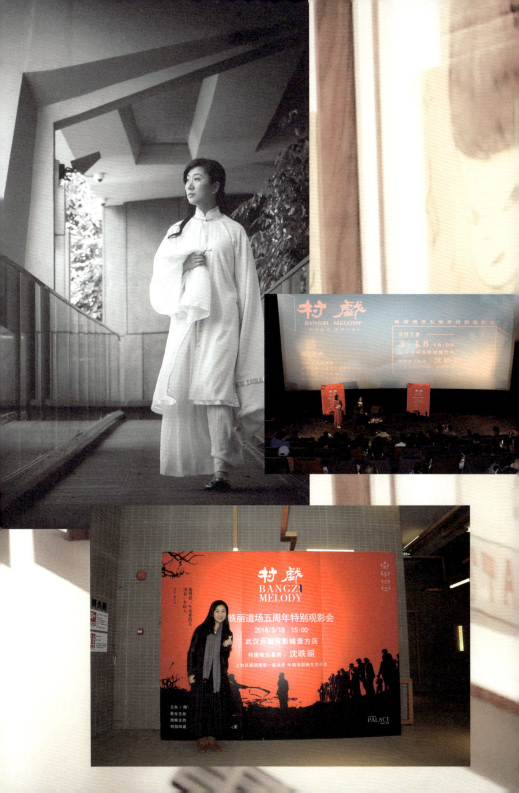

昳丽道场

我有一个"昳丽道场",在这里大家互相交流,无论"云端"还是线下,其乐融融。我把在上海艺术人文频道《艺术课堂》做的昆曲特辑放在这里,就像再回到讲座沙龙的现场,用文字和视频等多种方式留下我们珍视的瞬间。

戏里戏外、台上台下,我永远和大家在一起,愿意做大家永远的"沈姐姐","昳丽道场"是我们共同的心灵乐园。"昳丽道场"之于我们,又岂是一堂讲座能包含得尽的呢!

不到园林，怎知春色如许

"春啊春，得和你两流连，春去如何遣？"这么优美的诗句，出自汤显祖的"临川四梦"之一《牡丹亭》。今天就跟大家讲一讲关于汤显祖、关于《牡丹亭》、关于昆曲、关于杜丽娘的故事。

昆曲拥有 600 多年的悠久历史，流传至今，生生不息。上海话讲"腔调"，而几百年前流行的声腔曲调是什么呢？就是昆曲。

从明代开始，昆曲的兴盛可以追溯到苏州的"虎丘曲会"。"虎丘曲会"可以让苏州万人空巷，万人齐唱昆曲。这样的盛况，就像现在的《中国好声音》《歌手》盛行，广泛地被大众所接受。有一句话可以来形容，叫作"家家收拾起，户户不提防"，那也就是家喻户晓了。

很多年前，我跟着电视台做过一次戏曲采风，到了浙江的遂昌县，那是汤显祖曾经做过知县的地方，去探索戏曲、探索昆曲的这个轨迹。在田头巷尾，迎接我们的是刚从田地里上来的老伯伯们，他们的套鞋上面都还粘着泥巴。他们知道我们要来做戏曲寻访，就非常开心。到了一棵大树下，他们很热情地排好了队演奏。那一路过去的时候，听到的是

我熟悉的自己敷演了十几年的昆曲的曲调。"袅晴丝吹来闲庭院",一路袅晴丝,一路袅袅婷婷,我特别地感动。突然之间,汤显祖《牡丹亭》里的题记就跳到了我的眼前——

情不知所起,一往而深,生者可以死,死可以生,生而不可与死,死而不可复生者,皆非情之至也。

每一次翻开《牡丹亭》的剧本,我总会在这几句词中流连思索。昆曲延绵 600 多年,不就是情之所至吗?传承到我们这一代的昆曲人,我觉得每一次的演出对我来说都非常珍贵,也非常惶恐。面对 400 年前汤显祖的原词,敬畏之心油然而生。为什么一个剧种可以有这么强的生命力?在 2001 年的 5 月 18 日,昆曲被联合国教科文组织评为"人类口述和非物质文化遗产"的第一名,让我们民族的传统文化被世界所关注,昆曲自豪骄傲地昂首站在了世界舞台上,这无疑对昆曲和昆曲人是非常好的消息,非常振奋人心。在昆曲被世界认证的这一刻,中国选择的素材就是汤显祖"临川四梦"之一的《牡丹亭》。

1986 年,我考进上海戏曲学校,被分的行当是闺门旦。闺门旦在昆曲表演中是占着绝对的优势和主导地位的。所谓"三小"和"三足鼎立",说的就是小生、小旦、小丑。小生就是生行——男生,小旦就是女生,在昆曲里面女生就是以闺门旦为主的。

我去各地讲课的时候，有好多朋友问这个闺门旦是什么意思？昆曲的分工很细致，它把千金小姐以年龄和身份等特征细化细分成一个独有的别致的"家门"，就是闺门旦。闺门旦中最有名的一位女性的人物角色就是《牡丹亭》里的杜丽娘。杜丽娘是闺门旦演员的必修课，每一个昆曲的旦角演员，从小梦想的就是能扮演一次杜丽娘，如果没有演过杜丽娘，那就算不上真正的闺门旦。

小的时候我们学戏是口传心授，老师教一句，我们学一句。学戏的时候很有趣的是"拍曲"。"拍曲"就是唱一个曲子需要有节奏来控制或固定。昆曲是非常严谨的，记得小时候在课堂上"拍曲"的时候，大家都坐在那里，老师打板。如果在简谱中标注的话，我们可能会经常看到四四拍或四分之四拍。昆曲中打板是"一、二、三、四"，我们说这个叫"板、头眼、中眼、末眼"。靠这个来控制节奏，把它分成"强、弱、次强、弱"。一支曲、一种旋律到了某个节骨眼或某个点上就会有抑扬顿挫，情绪的味道就会一点一点地滋生出来。

《牡丹亭》是我从小学戏一直到现在都常演的剧目，是伴随我一路成长和学艺过程的整个一部成长史。大家知道《牡丹亭·惊梦》有一段非常著名的唱腔叫作【皂罗袍】，是我非常喜欢的一段经典名曲。

【皂罗袍】原来姹紫嫣红开遍，似这般都付与断井颓垣。良辰美景奈何天，赏心乐事谁家院！朝飞暮卷，云霞翠轩；雨丝风片，

烟波画船——锦屏人忒看的这韶光贱！

这段曲牌是《游园惊梦》的高点，描写杜丽娘走进花园观赏美景后的感受，刻画杜丽娘千回百转的心态变化。小时候读起来就觉得这个词好美，配上曲子一唱三叹，非常悠扬，整个人的身心就会沉静下来。

可是我也很疑惑：为什么"原来姹紫嫣红开遍"这么美好的春景"似这般都付与断井颓垣"？那个井怎么会断了呢？我就问老师为什么是"断井颓垣"？老师当时也是笑笑说，这个也是汤显祖的高明之处，他把那个景色、那个美好的东西与现实当中的一种落寞做了一个对比，至于这个井到底断不断，其实也无从得知，可能是个形容。辗转了很多年以后，偶尔的一次机会，我和大学的教授们进行汤显祖的研讨。因为时常会有关于汤显祖作品的讨论会，我很关注，非常乐于同专家学者交流探究。这期间我突然恍然大悟：这画面是说因为那个井没有人去打理，没有人去管，井旁边的栏杆都断掉了。我眼前马上出现了这样一幅画面：荼蘼架，牡丹花，远处的青山其实是假山太湖石，然后断壁残垣，然后井旁边的栏杆破损了。突然这样一幅画面就出来了。其实我们的戏曲舞台上并不真的需要出现这些景物。景物从哪里来，从表演者的心里生发出来。其实无景之处，才让人遐想，才更有画面感，更显得意味深长。这一段戏的高明之处也在于台上并无一景，景全在人的唱念做表和眼神交代的地方。

表演的真诚性也是非常重要的，如果你假模假式的，好像似有似无地唱道"原来姹紫嫣红……"，可你眼睛里没有，那观者自然也就意识不到。所以必须是你自己眼睛里有，心里有，唱里有。你要先看见，吸一口气。吸气的时候眼睛就会亮起来，眼睛亮起来以后观者会注意到你看到了"姹紫嫣红"，你很喜欢，你很惊讶……你小小的一个气息别人都能感受到。感受到什么？后面出来的两个字"开遍"，从心里开出花来，心里生出景来，然后才可以抒情，再回到你自己的心里。

观看节目视频

如花美眷，似水流年

最喜欢的是《惊梦》里面有一段杜丽娘做梦前的个人独唱，叫作【山坡羊】。

框框里标注的字，就是昆曲的曲牌名。昆曲和别的很多剧种都不太一样：昆曲不是板腔体，而是曲牌体，它每一支曲子前面都有一个曲牌名。曲牌规定了曲子的平仄和曲律，都是成体系成套的。它的唱念做表，都有非常规范的程式化的一套体系，尤其在演唱曲子方面。大家很少听到昆曲像地方剧种那样有很多流派，很重要的一点就是跟它的曲牌体性质有关。

昆曲的曲牌在所有剧种中可以说是最为严谨的，包含了婉转低回的南曲和高昂激越的北曲。《游园》中的【步步娇】【皂罗袍】【好姐姐】【懒画眉】等都是流传很广的南曲曲牌。

【山坡羊】没乱里春情难遣，蓦地里怀人幽怨。则为俺生小婵娟，拣名门一例、一例里神仙眷。甚良缘，把青春抛的远！俺

的睡情谁见？则索要因循腼腆。想幽梦谁边，和春光暗流转？迁延，这衷怀哪处言！淹煎，泼残生，除问天！

我把【山坡羊】想成是杜丽娘个人的咏叹调，它是整个《惊梦》的关节所在，承上而启下，承继着前面《游园》的美好和自身年华虚度的感慨，有一丝丝的不甘心，还负责引出《惊梦》的后半段，引出这个美好的梦——杜丽娘梦到她的白马王子。

这段唱的分寸把握尤其重要，杜丽娘要对自己的青春有期许，但又不能操之过急，不能显得很兴奋。柳梦梅既要温文尔雅，又要有主动性。【山坡羊】点燃的这个度数、这个温度，尺寸的拿捏就尤其重要。

舞台上，杜丽娘慵懒地念"恁般天气好困人也"，然后两只手就垂下来了。手腕子会转一转，头略略地低下一点，杜丽娘这里是一个定格。笛声响起，悠悠地出来三个字"没乱里……"随着那个腔，眼睛就要从虚一点点聚焦变成实，从下面一点一点地抬起眼皮。那个腔结束了，眼睛的聚焦点也到了。看的是什么？看的是春天美好的景。那个景其实是在杜丽娘的心里，她已经知道了，那个气味她也牢牢记住了，所以就定格了，她唱出"春情难遣……"

现实中的杜丽娘并没有碰到过像柳梦梅这样的男子，是在她的梦境中首次出现。对于《惊梦》两个人的相遇，我把它定格为杜丽娘爱上了自己的爱情。在一方小小的舞台上会有一阵青烟袅袅，杜丽娘做一个手势，

表示她已经睡下了。这个时候舞台的另一侧就有花神——美丽好看的花朵——其实都是有灵性的花仙子,迎出来一个俊俏儒雅玉树临风的美男子。男主人公柳梦梅的出现就是一个幻影,是杜丽娘眼中的景象,就和她游园时看到的花花草草印在脑海里一样。这个男生如期而至了,文质彬彬、温文尔雅地拿了一根柳枝,站在杜丽娘的身边,轻轻地唤了一声"姐姐",在《惊梦》里两个人就这样开始了。

【山桃红】则为你如花美眷,似水流年,是答儿闲寻遍。在幽闺自怜。转过这芍药栏前,紧靠着湖山石边。和你把领扣松,衣带宽,袖梢儿揾着牙儿苫也,则待你忍耐温存一晌眠。是哪处曾相见,相看俨然,早难道好处相逢无一言?

在汤显祖的词里,我们可以找到如此丰富的表达方式,这就是昆曲的高明之处。为什么一出《游园惊梦》、一部《牡丹亭》可以传唱不绝,几百年被一辈一辈的昆曲人传承沿袭下来?就是因为其内里表达情感的方式非常细腻,非常专注,而且永远在探索中,永远保持着一口生鲜之气。

观看节目视频

最撩人春色是今年

在昆曲里，我最喜欢《牡丹亭》中的一出《寻梦》。这是杜丽娘的独角戏，也是考验一个闺门旦演员自身感悟能力的时刻。记得我演得最全的一次《寻梦》是唱遍了《振飞曲谱》上的 14 支曲子，所以一些戏迷朋友把这一次的演出戏称为"大寻梦"。那一次的专场，我大胆地选择了这样一场独角戏，也是因为《寻梦》伴随我走过了许多昆曲生涯的关键时刻。

【懒画眉】最撩人春色是今年。少什么低就高来粉画垣，原来春心无处不飞悬。是睡荼蘼抓住裙衩线，恰便是花似人心向好处牵。

《寻梦》里面尤为迷人的是第一支曲子，它的曲牌名字也非常好听，叫作【懒画眉】。有的朋友会问，"懒画眉"是不是一只画眉鸟？你可以想象，其实这就是一支美好的曲子。这个曲牌名这么优雅、这么美好，曲子也同样会给到这样的感染力。起始的第一句就像带你走入了万物复

苏的春天——"最撩人春色是今年。"念出来的时候会带有一点语气、带有一点感情，可是在舞台上、在昆曲表演里，单单这么念，也许一晃别人不注意就过去了。我们需要让大家注意，所以会有一个出场：伴随锣鼓、伴随音乐走到九龙口，一个小小的亮相；手拿着扇子，笛声响起。重音节在哪里？"最撩人春色是今年"的"最"明显就是一个重音节，所以会拉长一点，点明今年的春色格外美好。

上一出《惊梦》就是在这样一个春光明媚的季节杜丽娘做了一个美好的梦，是一个青春的"盗梦空间"，所以寻梦的时候，她才会心心念念。杜丽娘寻的是她当初做的那个梦，她一路寻来，沿着《游园惊梦》的那个路线图。这是她在游园时看到的姹紫嫣红的春色：这里是荼蘼架，那里是芍药栏；这里是牡丹花，那里是"遍青山烟波画船"……都是一路走一路观景的。寻梦她也是同样走了这条路线，她看到了景物依旧，就希望那个梦也是真实的，也是存在的。带有浪漫主义色彩的自我陶醉式的这样一个梦幻之旅，她就自己主动地踏上了。

这段曲子借着景，一点一点地来把人描述出来。所谓独角戏就是一个人载歌载舞、唱念做表去美美地完成的。

【忒忒令】那一答可是湖山石边，这一答似牡丹亭畔。嵌雕栏芍药芽儿浅，一丝丝垂杨线，一丢丢榆荚钱。线儿春甚金钱吊转！呀，昨日那书生将柳枝要我题咏，强我欢会之时。好不话长！

在表演【忒忒令】这一段的时候,我经常把它拿出来不做人物角色的装扮,身着便装,旁边有一架钢琴。去掉人物角色的装扮是专注于人物情绪和感情的传递,我想如果此时此刻我不是杜丽娘,观者也不要来看我在演哪个人物,只是感受当中那一份情愫的话,会不会跟听的人看的人走得更近呢?观者会不会更专注于表演者所表述的情境或境界呢?所以这几年我做了很多这样的尝试,把这一段单独拎出来做一些现代的解读。

走过【忒忒令】,旁边的人儿出现了,那个她想象中的男子出现了,要知道这个时候她身边可是没有人的。

虽然我在台上呈现的是独角戏,但身边似乎出现了另一个不存在的、虚幻的"人"。在我的表演意识里,如果身边没有这个人的话,那再美再优雅总会觉得缺了点什么味。每一次的演出,我会有意识地去感受那份多一个人的温情。有一个人贴着我、拉着我说:姐姐你到哪里去,我跟你一起去,那我又会不好意思,我要走开的时候,发现他没有跟过来,那我又会回头,其实台上只有我一个人。我发现这样表演就更丰富了、更立体了、更生动了,也更有趣了。观演者如果体会到表演者的这一份用心的话,也会觉得出一些美好来。

观看节目视频

是谁家少俊来近远

《寻梦》中杜丽娘来到那个花园里继续着她《惊梦》的情景。走过那一片芍药栏,她突然发现眼前出现了牡丹亭,在那个亭子里她曾经有少女初恋的美好幻想。

【嘉庆子】是谁家少俊来近远,敢迤逗这香闺去沁园,话到其间腼腆。他捏这眼奈烦也天,咱嚇这口待酬言。

在《寻梦》的描述里,当那个男子出现时有一段【嘉庆子】,起首一句"是谁家少俊来近远"。突然杜丽娘会看到她梦中的人,这样神奇的幻觉,有时候在舞台上很难达到。在人物角色的扮演上,我从来不认为我可以成为她,因为不得知她当时到底是什么样的心境,只能从《牡丹亭》的字里行间窥探一二,找到杜丽娘的人物脉络。

就像【嘉庆子】里描写的,那个男子一点一点地走近了她,走到了她的身边,带着她穿过了芍药栏,来到了牡丹亭里;她想跟他说话,可

是话到嘴边又羞于开口。这个身段我觉得是非常玄妙的,那一种欲诉还羞、欲迎还拒的微妙的状态,居然是一个人在表达,居然不是小生小旦的对手戏,而是旦角一个人想象中的表达,真的是很有趣。当你读懂了那一刻,你会觉得这个杜丽娘有多么美好。她的一甩手会是希望什么?希望那个无形的对方的手拉她一下。于是乎她会回过头看他一眼,又不好意思地腼腆起来,虽然此时她的眼睛回避了他,可是心里满满的全是他。

独角戏的魅力就在于此,不是自己演给自己看,而是自己扮演两个角色互相对应着。这样的角色扮演,已经不是单单地要去塑造一个杜丽娘,其实塑造的是一个男生和一个女生,这个范畴是广义的宽泛的,它没有特指。就在那个男生和那个女生之间似乎呈现着:他要把肩靠着我,可是我又回避了他;他又进一步来拉着我,我又把他推走;当他要走的时候,我又很期待他继续出现。就是这样一来一去,你中有我、我中有你。你侬我侬,忒煞情多。

杜丽娘梦到了那个男子,她跟那个男子在一起,聊天又聊不到什么,但是又默默地心里窃喜,愿意跟他在一起。正在这么美好的时候,汤显祖非常的神奇,他用花瓣把梦惊醒。正在两个人需要更靠近彼此的时候,一阵花片儿掉落下来,就把那个美好的梦打醒了。她寻寻觅觅到好期待的时候,却再也寻不下去了,她的梦醒了。"甚花片儿掉将下来,把奴惊醒"——"大"的一声。

为什么要有个"大"的一声?这是锣鼓点子,在戏曲中特有的。在

武戏中那个锣鼓点子会很厉害，都是成套的"大、台、仓、才、仓……"。可是在文戏中很少见到成套的锣鼓点子，文戏的锣鼓点子要有克制，一定要到了一个节骨眼上才来那么一下子，这一下子是点睛的，是拎神的，是击中内心的。她在花片儿掉下来的时候，整个人已经觉得无望无奈了。"大"的一声，突然之间一个定格、一个定神。梦醒了他还在吗？"秀才——"，她叫一声："秀才你在那吗？"然后锣鼓点又来"大"的一声，她仍然唤："秀才你在那吗？"伴着"大、大、大、大……"的锣鼓点，她在台上寻觅，寻了半圈回来，再走进舞台中间靠前的时候，"秀才"的唤声掉下来了。她发现梦确实是醒了，怎么找都找不到了，非常的失落，一下子整个人被掏空了。无奈之间她突然发现了一棵梅树，为什么是一棵梅树呢？因为那男子的名字叫柳梦梅，他出现的时候说他姓柳，手里拿了一条柳枝。那棵梅树冥冥之中地出现，让杜丽娘心里燃起了希望。她觉得也许这棵梅树就代表着他，所以她是面带着微笑，看着那棵梅子累累依依可人的树。她靠在梅树边，自己很下意识地说"我杜丽娘死后，得葬于此，幸也"。似乎还算幸运，那句"我杜丽娘死后"并不是可怜自己要死了，而是下意识地流露出来即便是死了，能靠在你的身边也是开心的。

　　有时候含着泪的笑，比声嘶力竭的哭更能打动人。表演不是图解，不是直叙故事，需要有深度。这时杜丽娘的心境是复杂的，她来不及可怜自己，只想找到自己理想中的归宿。我特别爱这个桥段，就是身边的

人不见了却多了一棵树,对着那棵树唱起了她的主曲【江儿水】。

【江儿水】偶然间心似缱,在梅树边。似这等花花草草由人恋,生生死死随人愿,便酸酸楚楚无人怨。待打并香魂一片,阴雨梅天,守得个梅根相见!

这样的词唱出来心里是痛的,但这是杜丽娘勇敢地对自己的爱情宣言——宁可选择自己要的生活不后悔。她感叹道:"哎呀,人儿啊,守得个梅根相见!"如此柔弱的女子居然做出了这么明确这么勇敢的给自己的宣言,这也正是杜丽娘这个人物坚贞可爱的地方。

《牡丹亭》到了《寻梦》这里,我们可以清晰地看到杜丽娘的性格特征。她整个的人物立体呈现,使我们可以清清楚楚、明明白白地了解汤显祖笔下的杜丽娘了。

观看节目视频

月落重生灯再红

杜丽娘寻梦之后，始终还是念念不忘那个梦境，于是乎就自己给自己画了一幅画。杜丽娘从小琴棋书画无一不精，她对着镜子把自己画在了纸上。《牡丹亭》中有一出《写真》，她一边画一边回想着当时靠在梅树边的情境，画完嘱咐侍女春香：你要把我这幅画藏在太湖石底下。当时在梦里面，她和那个男子在太湖石边曾经坐在一起温柔甜蜜地交流，所以她想象着太湖石下可以是他们见面的地方。

接下来，非常关键的一出叫作《离魂》。大家惯有的对于昆曲的表现样式是载歌载舞，无声不歌，无动不舞，但是《离魂》打破了这个思维，因为杜丽娘已经到了濒临死亡的境地。《离魂》的中心唱段是【集贤宾】，整个是要用感情来托着走的，几乎没有什么身段动作。我开始的时候是有一些不习惯，因为其实身段动作是一种依托或者依靠，有时候甚至可以掩盖内心思想的不够丰富。

少了身段动作，就要找到另外的一种依托，这是需要花功夫的，也很考验演员的把控能力。慢慢地我会发现，有一些身段如果是没有，那

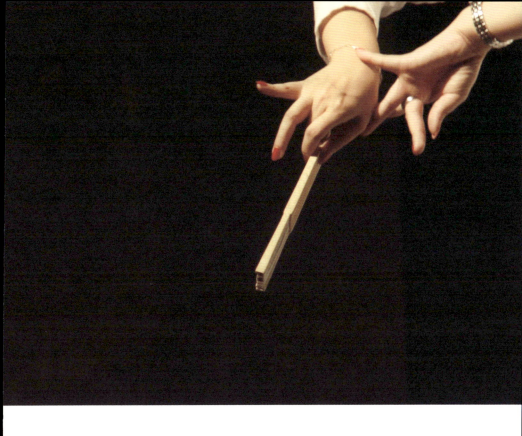

它就是没必要存在的,也没有必要刻意去安排很多的动作在里头。一个作品、一段唱、一段白口、一段人物的交流,要先吃透它,你就不用担心没有动作,身段是会自然流淌出来的。

杜丽娘知道自己生命即将结束,她害怕的不是自己生命的终结,她感慨的是没有找到那个人。这时的杜丽娘不单是悲哀,是遗憾大于悲哀,如果演出悲情的话,那也许不太准确。尽管她心里有不甘、有遗憾,但正因为这份不甘和遗憾,当她生命走到了最后时,才会期盼"月落重生灯再红"。

【集贤宾】海天悠，问冰蟾何处涌？看玉杵秋空，凭谁窃药把嫦娥奉。甚西风吹梦无踪，人去难逢，须不是神挑鬼弄。在眉峰，心坎里别是一般疼痛。

【集贤宾】一曲是杜丽娘临终前自叹自怨的精彩唱段，区区数言，缠绵悱恻，"如怨如慕，如泣如诉"，把这情真意切的美好憧憬和今生无缘的心碎绝望交织在一起，令人无不潸然泪下。

在《牡丹亭》55出戏里，杜丽娘生命的终结并不是故事的终结，而是这一页完了，将要开启另一页。那另一页又会是什么样的呢？为什么《牡丹亭》又叫《杜丽娘慕色还魂记》？为什么情到深处生者可以死、死者可以生？这样情深意切的故事经常会有人和莎士比亚的《罗密欧与朱丽叶》来比。罗密欧与朱丽叶到了生命终结也就结束了，可是杜丽娘居然为情而死、为情而生。这出戏到最后是大团圆的结局，杜丽娘死而复生，最后有情人终成眷属。我们中国古代大多数艺术作品到最后，不管多坎坷，都希望有一个完满的结局，这也是自古以来我们华夏儿女的善良和对美好生活向往的追求。

观看节目视频

附文一

一生爱好是天然

胡晓军

01

26年前，元宵节的上午，上海南市老城厢文庙的祭孔仪式刚刚结束，文艺表演随即开始，第一个节目便是昆剧。临时搭的露天舞台，四四方方、空空荡荡，舞台下的观众坐坐立立、熙熙攘攘。杜丽娘登场了，她容貌姣好，身材窈窕，粉黛薄施，裙裾轻摇，晴光似数也数不清的射灯，随她旋转，共她进退，在她的钗头和鬓尖闪烁，伴她在全上海最古老的建筑前寻梦。有一位青年碰巧在场，本来只想略略张看，不料看着看着，便看呆了，以至于不知风儿是自然如此，还是因她的举手投足而冷暖不定；以至于不知花儿是自然如此，还是因她的低吟浅唱而开谢不停。

那位青年，就是我。那是我平生所见的第一场昆剧、第一位昆剧演员。那位演员，就是沈昳丽，已在上海戏曲学校坐科8年，即将出落成上海昆剧团的闺门旦。

虽然出身戏曲家庭，天资聪颖，技艺娴熟，但那时的沈昳丽无论技艺还是经验，都好比未出深闺的杜丽娘。汤显祖和莎士比亚是东西方古典戏剧的巅峰，他们代表作里的主人公，理应是同等量级的存在。别的不说，有一千个观众就有一千个哈姆雷特，当年她演的杜丽娘，在我的眼中也如此。

演了上百遍的杜丽娘，沈昳丽从感觉、发现到终于认定，原来杜丽娘是会跟着每一个演她的演员、跟着每一个不同的生命体而变的。"我

能演得像杜丽娘,但我永远不可能变成杜丽娘;我能学得像前辈,但我肯定不可能照搬不走样。表演艺术应该从忠实继承开始,再到个性的表达完成。所以,演员一定要找到自我,找到属于自己的那条路。"沈昳丽的这个见解,不仅是主观的认识,还源于客观的事实——同为旦行前辈,华文漪演的是杜丽娘的典丽,张洵澎演的是杜丽娘的华美,梁谷音演的是杜丽娘的绮艳,张静娴演的是杜丽娘的素雅……"是不是不断地照搬和模仿,就是用功?"答案既是肯定的,又是否定的,原因是"继承是一种仿旧,毕竟不是真的旧",演员必须通过娴熟的技艺,将自己的个性注入角色,才能真正赋予人物以活的灵魂,包括思想和情感。

对传统的认知,对经典的态度,主导了她对前辈技艺的非被动继承,也主导着她对当代昆剧的更主动创造。

02

回头来看,沈昳丽所在的"昆三班"注定要在当代昆剧史上扮演更重要的角色,展示更独特的形象,这是因为他们面临着比"传字辈""昆大班""昆二班"更多、更新的任务——对传统老戏的承继,对古典文本的再造,对当代原创的模仿,对自身艺业的创建,对当代社会的融入……当然目的只有一个,即对昆剧艺术的传承和发展。

因而除了《牡丹亭》外,还有《白蛇传》《玉簪记》《蝴蝶梦》《贩

马记》《占花魁》《评雪辨踪》《墙头马上》《百花赠剑》……闺门旦的戏,她几乎都演过了;其他行当的戏,她很多也参与了。

因而还有《潘金莲》。20世纪80年代末的文化思潮,使潘金莲成为戏剧重新诠释的文学人物。"上昆"经过对古本和现存折子戏的整理改编,由梁谷音演出了潘金莲的新意味和新韵味。多年后沈昳丽接棒再演潘金莲,不仅跨了她的行当,更是跨了她的形象和气质。然而演员就是演员,生活中与舞台上的距离越大,就越是一位好演员。通过求教,经过努力,她演出了一个与前辈"和而不同"的潘金莲形象。这次对当代原创的再创造,不仅使她发现了"表演就像当侦探,去慢慢地发现人物的蛛丝马迹,揭示灵魂的吉光片羽",而且让她证实了对演绎杜丽娘,以至于演绎所有古典戏剧人物的感觉是正确的:"从暗自摸索到真相大白的整个过程,演员的个性与风格要始终与人物的灵魂相伴随。"

因而还有《长生殿》。沈昳丽被选定在第2本《霓裳羽衣》中出场。这是杨玉环与李隆基继"以钗盒定情"后,再"以鼓舞固情"的重场戏,唱工吃重自不待言,做工更是重中之重——"霓裳羽衣舞"的成败直接指向能否展示人物的年轻、美貌和天赋才华,能否展现人物正沉浸于超越年龄、伦理、地位的爱情中时的忘我喜悦。为此,沈昳丽遍访各大舞校,收集音像资料,着力模仿,潜心创造,终将敦煌飞天、西域胡舞和戏曲技艺诸要素融为一体,在直径仅1.2米的琉璃翠盘上由缓趋疾、由疾转烈,于炽热到烈火烹油时戛然而止。这段舞蹈兼具美妙的观赏性与强烈的象

征性，令观众在赞叹之余，生出黍离之悲，从而出色地接续了头本与第第3本的情感逻辑，成功地诠释出全本《长生殿》的思想主题。

那些年的沈昳丽，无论技艺还是资质，都好比走进花园中的杜丽娘。虽姹紫嫣红开遍，却是乏人欣赏。戏曲长期处于低谷，无人能测它的深度，昆剧最是如此——观众白发比黑发多，甚至有时台上演员比台下观众多。沈昳丽和她的"昆三班"同学们似乎"演"不逢时。在那些年里，他们用青春来坚持，用心灵在等待。但这需要定力，需要既来自艺术又来自性格的定力。作为一个古老传统文化品类的守护者，必须既有对艺术的敏感，又有对物质的钝感。不是每个人都如此，但沈昳丽是如此。那时候如此，现在也如此。

03

沈昳丽获奖既早又多，成色均是十足——出道不久便获全国昆剧演员汇演"兰花新蕾奖"，两年后获全国昆剧新剧目展演演出奖，再两年后获首届中国昆剧艺术节优秀表演奖，再后是全国昆剧优秀中青年演员评比展演大奖"促进昆剧艺术奖"、上海宝钢高雅艺术表演奖、上海白玉兰戏剧表演艺术奖……中国戏剧梅花奖来得稍晚些，她却认为时间"刚刚好"。那是因为经历了对《长生殿》和《潘金莲》的双重再创作，她长了实力，更有了底气，在创演《紫钗记》这部自己艺术生涯中最重要

的作品时,她自认为火候"刚刚好"。

《紫钗记》是"临川四梦"的第一梦,但与《牡丹亭》的完整性和知名度不可同日而语。除《折柳阳关》外,其他折子早已失传,全本演出更是无从稽考。若要全部呈现,必须通盘考量,即便这两出常演的折子戏,也有为全局而作剪裁和调整的必要。用沈昳丽的话便是:"折子戏不以叙事为主而以技艺为主,全本戏不以技艺为主而以叙事为主。"因此,该剧看似"全本复原",实为"整体原创",正如学者刘厚生所说:"把过去较少甚至没有演出过的优秀传统本戏或折子戏,整理加工,或缩编或改编成全本的演出,就应称之为新戏。这类新戏应是今后若干年中昆剧的主要关注对象。"(刘厚生《"上昆"三十年感想》,《中国文化报》2008年4月21日)沈昳丽深知排演这部"新戏"的意义,不仅在于实现其从传奇文本到当代舞台的完整呈现,更在于使"四梦"形成有头有尾、前呼后应的整体,使汤氏经典完成舞台演出的系列,进而使上海昆剧赢得新的增长点、获得更强的软实力。

2008年《紫钗记》初排,沈昳丽即以敏锐的艺术直觉提出,霍小玉的琵琶弹唱表演性虽强,却不符合她的气质,提议改为古琴弹唱以彰显她对知音的期待。仅用一个月时间,她便从古琴素人变身为古琴达人,使这段霍小玉的古琴弹唱成为全剧亮点,延续到了8年之后。

8年后《紫钗记》复排,沈昳丽经过长期的思考切磋和艺术琢磨,已对霍小玉的内心及外化成竹于胸。她又提出了自己的创见:"《紫钗记》之'侠',

与其说是黄衫客,不如说是霍小玉。"原因在于,霍小玉的爱情虽是现世的,但霍小玉的性格则是任侠的,既专情痴情,又理智理性。她向李益提出的 8 年之约,是深情和深思的双重结晶,是充满了"侠"气的爱情观的体现。这一见解在《怨撒金钱》一出中得到充分的展示,包括原本的北曲改为现在的南曲,原先的怨愤情绪改为现在的哀怨情感,从而改变了老戏的意涵、融入了新戏的整体。沈昳丽对人物、对主题、对风格做了发古鉴今的定位,为自己、为观众、为当代创作了一部历久弥新的经典。

04

沈昳丽的家中,堆满了颜色各异、大小不一的物件,有的色彩很搭,有的大小不配。那都是她参与制作实验剧的道具,戏演完了,舞台上的东西也一件一件搬进家里来了——那四幅硕大的屏风,是跨界昆曲演奏会的;那 18 张异形的椅子,是为《浣莎纪》特制的……实验剧不讨市场的好,甚至不讨粉丝的好,演了几场,难以为继,于是道具渐渐满了丈夫的书房,占了起居的厅堂。沈昳丽却满不在乎地说,她向来对经济收益抱"有则有所喜、无也无所谓"的态度。确实,无论处于窘困还是宽裕,她的这个态度从没有变过。

刚放好 "梅花奖"的奖盘,沈昳丽便开始了《红楼别梦》的创排。如此不辞辛苦、不求回报地原创实验剧,是由于"继承之后,必须创造"

的初心。她还对奖项有着独到的看法："奖项只能肯定你的过去,不能指定你的未来。在我看来,奖状是一张张让我奔向自由的通行证。"

沈昳丽的实验剧之梦做得很早。她曾出演由明代传奇《疗妒羹》引申而来的独角小戏《题曲》。此"题曲"非那"题曲",而是做了夺胎换骨的改造——只将乔小青夜读《牡丹亭》而生哀怨做起兴,而把乔小青、杜丽娘与演员自己的境况对比、精神冲撞与灵魂和解做主题,进而询问自己和观众:"我到底是谁?"一场古典怨妇戏,演成了当代哲学戏。舞台空空如也,沈昳丽只用素颜和清嗓,在20分钟里向观众释放出浓郁的思想探索和艺术实验气息。

她还曾出演小剧场昆剧《伤逝》。取材于文学名著,引申出时代意涵,催动传统演艺的灵活运用与适度变化,是小剧场戏曲在探索初期的一条捷径。沈昳丽用局部写意、总体写实的表演,演出了一对青年夫妇由生存困惑所导致的情感困惑,不仅回答了"昆剧能不能演好现代戏"的提问,更驳倒了"昆剧能不能演出时代感"的质疑。

20世纪80年代中后期,西方小剧场戏剧登陆中国,话剧界和戏曲界先后开始了对"小剧场"的探索。"上昆"对"小剧场昆剧"的尝试,其质量和数量在众多戏曲院团中处于领先地位。这首先是昆剧的内在特质所致——越是古老,就越追求年轻;更是海派文化精神坚持守正创新的体现。上海昆剧一度被称作"海派"昆剧,也曾主动打出"海派"名号,更从剧本、场地到舞美、宣发都做了力度极大的创新,然而昆剧的演艺

体系毫无变异、本体属性毫无伤损。海派文化的可为与不可为，既保全了上海昆剧的古典特质，又育成了上海昆剧的创新思维。如果说"上昆"是对这一文化态势认知最透彻的戏曲院团之一，那么沈昳丽便是对"实验昆剧"实践最积极的演员之一。

05

为创演《红楼别梦》，沈昳丽思考并准备了 10 年。她希望以当代的视角，投射到薛宝钗的内心世界，"为观众提供一个值得关注和探讨的情感空间，并由自己去填充"。她认为该剧若能实现这一目标，那么剧本的成熟度多少、表演的完美性几何，都不是最重要的。显然，这一想法触及了西方实验戏剧的初心与核心。她又提出昆剧艺术语汇擅长表现人的情感世界，不用刻意求变，便是最佳选择。显然，这一思路涉及了东方表达与西方表现的交汇与融通，是中国特色"实验戏曲"的要旨和灵魂。此外，沈昳丽在呈现方式上也下了一番功夫，她特意选择在非镜框式的现代舞台上演出，同时加强舞台调动、道具写实与灯光变化，尽量拉大与传统演出的距离，拉近和观众互动的空间。

西方现代主义尤其是荒诞派的横空出世，为戏剧在悲剧与喜剧的摆荡中辟出了第三条路，通过刻意消解人物性格、戏剧情节、语言意味和戏剧冲突，表达世界和人类生存的无意义。荒诞派大师尤内斯库

认为,荒诞的根源便是"人无法解决的问题",戏剧只有表现"人无法解决的问题",才会出现深刻的悲剧性和喜剧性,这样的戏剧才是真正的戏剧。因此他的几部代表作,均为兼具悲剧性和喜剧性的杰作。沈昳丽读了《椅子》的剧本,发现了与《伤逝》《烂柯山》的相通处——都是一对夫妻,都有一定的悲喜性,都揭示了"人无法解决的问题"。子君、涓生明明得到了幸福,却不能摆脱贫困,最终失去了幸福;崔氏、买臣先后摆脱了贫困,却不能重圆旧梦,最终只剩下怨恨……正如英国学者马丁·艾斯林所说:"实际上,荒诞派戏剧是一种向着古老甚至过时的传统的回归。"

正是因为坚信"昆剧与'小剧场'貌似不搭,实则暗合冥契,只是隔了一道薄薄的窗户纸",她要做的便是用"小剧场昆剧"《椅子》来捅破它,打通它。正是因为坚信,她的年龄虽与剧中老妇差了半个世纪,但这一人物代表了连自己在内的所有人,因此年龄跨度完全不成为表演的"问题"。就这样,沈昳丽带着她的"椅子"演遍了大半个地球。值得一提的是,法国总统马克龙及夫人访华期间,中国国家主席习近平陪同他们在豫园观赏了该剧的片段。中国昆剧演绎法国名剧,成为大国外交的一张文化名片。

06

那位青年,也就是我,在多年后开始了与戏剧相关的工作。纵然看

了众多的名家名剧,但 26 年前的那场观剧经历,美好而又深刻,不可替代。我还写了如下文字:"那姹紫嫣红、断井颓垣,那花花草草、酸酸楚楚,似就在她的左顾右盼、身前背后次第显现,又逐一消逝……我仿佛真的拥有了如花美眷,过起了似水流年。"

我想这段文字可以回答沈昳丽的自问:"我为什么演戏?"也可以回答沈昳丽的追问:"人们为什么看戏?"这是一对问题。我想她要的答案,不仅是戏剧创造审美与接受审美之间的关系,更是昆剧的古典美与时代性之间的关系。

在我看来,这个关系似乎就是——观众可以不懂唱词和曲牌的规矩,可以不解拍曲和撅笛的法门,更可以不知道"上昆北昆""苏昆浙昆",而是只消观赏一位昆剧演员的表演,哪怕她年少未名,哪怕她技艺欠精,照样有可能获得情的感动与心的触动。换句话说,观者既可以拥有深奥学问来鉴赏昆剧,也可以毫无知识储备去欣赏昆剧。其中奥妙便是观众对古典美的向往,与昆剧对古典美的展现邂逅并一见钟情。由此可见,昆剧不用刻意改变自己、适应别人,便足以使自己活在当代、演到海外,对"古典未必不时尚","越民族、越世界"之类的话,做出最令人信服的诠释。当然,这一切的前提是物质条件丰实、社会安定富足、文化交流繁荣,正如学者王安葵所说:"只有盛世人们才需要昆剧,它那深厚的文化价值才会被当成真正的宝贝。"

回头来看,上海昆剧 40 年的轨迹大致呈现"起—落—起"的态势。"昆

大班"可谓高开高走,其艺术高度、活跃程度一直保持到了新世纪初;"昆二班"可谓高开低走,只有为数不多的人才及剧作,成了昆剧长廊的珍品;"昆三班"可谓低开高走,尽管他们满师后也与两批前辈一道,遭遇并度过了一段寂寥,但随着综合国力、民族自信的扬升,昆剧逐渐复兴,其速度和程度甚至连许多业内人士也难以置信。"昆三班"正处其势,正逢其时。然而,对于大量涌入剧场的年轻观众,如何热情地接待他们,又如何理性地对待他们?

面对越来越多的年轻"昆虫",沈昳丽认为昆剧艺术家的工作不仅要在舞台上,而且还要在生活中。必须看到,昆剧的古典美既与人心维持着联系,又与生活拉开着距离。对当代年轻人而言,这条时间线太长,距离生活面太远,若仅在舞台上展示而不在生活中导引,那么昆剧的古典美很容易成为众人一时的猎奇。

于是她创设了"昳丽道场",开宗明义地说:"昆曲是通往认真生活的一道门。打开它,就可以走进具有美感的生活方式。"道场并不是纯然的昆曲艺术讲座,而是古代艺术生活的情景展示,书法、琴艺、妆容、服饰、插花、茶道、香道……如微风细雨般渗入当下人们的日常生活。古老昆曲和当代生活,被她用一个理念、多种才艺维系了起来,就像《牡丹亭》宣示的那样,生死隔阂并不重要,超越生命才最重要。

这时的沈昳丽,好比走出园外的杜丽娘。

07

 昆剧大体是一种婉曲的艺术，而沈昳丽大体是一个通透的人。这不仅不矛盾，且在她的艺术中很辩证、很契合，在她的为人上很鲜明、很独特。她娇柔，娇柔得善解人意；她率直，率直到旁若无人。她要么不说，要么说个没完，更是常出惊人之语。

 她说："不吃老本，不靠经验。"此话前辈说来毫无问题，出自她口不免令人惊愕。这绝不是对传统的逆反，恰是对自身能力的了然、对昆剧艺术的自信、对不断创新的追求。

 她说："汤显祖的戏大多是从前人笔记和民间传说'化'出来的，莎士比亚的戏很多是从历史和长诗'化'出来的。他们都可以'化'，阿拉为什么不可以？"在汤显祖和莎士比亚逝世400周年时，沈昳丽出演了《浣莎纪》，以创新的形式表达了对他们的崇仰和纪念，更表达了自己的理想和观念——既要敬畏传统，又须勇敢创造。任何人、任何时代都有资格、能力和可能为艺术做出源头性的贡献。

 她说："观众不一定要懂得昆剧的技艺。"此话外行说来毫无问题，出自她口有些令人不解。但我觉得她所指的，很可能就是我、就是我们许多许多的人。演员只能吸引或指导观众，不能要求和强迫观众。此话一方面体现了她对戏曲小众市场的客观认知，另一方面也流露着她对传统观演关系的局限性的不满。她进而认为，观众不懂技艺，包括不懂曲牌、

音乐、行当，都不要紧，反而能将更多的注意力放到演员表现及戏剧蕴含的思想情感上来。

她说："昆曲是一种最朴素的东西，是一种最朴素的生活。"此话乍听十分惊人，实则含有大雅大俗、美美与共的至理。另外，只消看她满屋的道具，就能明了她早已将昆曲与生活合二为一；只消看她创办的道场，就能知晓她努力将自己的理念传播给别人。"生活艺术化，艺术生活化。"道理简单，达成不易，唯有悟透了生活与艺术关系的人，才能做得更自觉自主，更自然自在。

她说："唯有把自己完全放出去，才会对自身产生最强归属感。"这可以看作"获奖如获通行证"的另一版本，更可以察知她对历史、艺术和个体的辩证思维。当代是信息社会和网络时代，沈昳丽自是屏中和网上的常客，自己也当了多年的博主，制发了大量的自媒体。这种"把自己放出去"的结果，是对昆剧更强烈的归属感——她虽表示"愿以任何方式呈现昆曲之美"，"即使没有进步，也要原地踏步"，虽参与了许多有昆曲元素的跨界演出，但她对名实不符的各类"秀"一直保持警惕，并有意识地疏远。她最愿意、最投入的，是"昆曲必须作为一个活态的主体，主动参与到所有艺术创作之中"；她最不愿、最规避的，是"做一个扮上奇装、唱上一段的拼贴式作品"；她最理想、最期盼的，是"昆曲不是以被动的身份存活在当代，而是以主动的姿态乐活在永远"。

她说："我从来不纠结，但总是会担心。"此话貌似矛盾，但了解

她的人都知道，无论几百次杜丽娘、几十次杨贵妃还是十几次子君，哪怕是仅有两次的薛宝钗，每一次登台亮相时，她都是以新的心态和新的姿态去演，因为她相信，既然舞台充满了可能性，那么表演也就充满了可能性。哪怕稍稍侧半度身段，偷偷换一点气口，悄悄试某种路数，都是很值得的，都是该珍惜的，因为"每一场演出，都是唯一的"。

这些惊人之语，源自她与生俱来并且从未泯灭的好奇心。她的好奇心与文理、与艺道或现或隐地映照着，犹如昆剧的历史在或明或暗地行进着。她的好奇心，让她能用直觉去探索演艺的极限，将它演出来；让她用深思去认知昆剧的精神，将它写出来。更多的是，让她能用真心去勇敢地说出来，用热情去认真地做出来……无论台上还是台下，无论园中还是园外，她既是属于汤显祖的杜丽娘，更是属于沈昳丽的杜丽娘。她的"一生爱好是天然"。

（原载《中国戏剧》2020年第5期。作者胡晓军：上海文艺评论家协会副主席兼秘书长、上海市文联研究室主任）

后记

有心情
那梦儿还去不远

沈昳丽

　　1986年9月，对昆曲一无所知的小丫头懵懵懂懂地考进了由俞振飞俞老任主考官的上海戏曲学校第三届昆剧演员班。25年前，我从戏校毕业进入上海昆剧团，正式成为一名昆曲闺门旦演员。此时的昆曲也逐渐被大家所感知——它是"百戏之祖"。

　　昆曲有600多年的历史，它载歌载舞、至情至性。昆曲在中国文学史、戏剧史、音乐史上享有尊崇……它的好说不尽也演不尽。《牡丹亭》里杜丽娘说"不到园林，怎知春色如许！"，我自己常会被昆曲的姹紫嫣红惊艳到。好幸运！自己还能在当下的舞台上传唱着几百年前汤显祖、洪昇的原词。

好幸运！2001 年 5 月 18 日，中国昆曲被联合国教科文组织列入首批人类口述和非物质遗产代表作名录。自此之后，非遗保护和文化传播的热潮涌动不息，热气升腾。

30 多年的昆曲生涯，台前幕后，案头场上，有师长、有伙伴、有所有亲朋好友们，一路见证、包容我的"执"，理解我的"痴"。在此，我要向诸位知音真诚地道一声感谢。

我还要特别感谢著名作曲家陈钢老师和"克勒门文化沙龙"的抬爱。我和陈钢老师不仅在艺术创作上有着默契合作，这次更是通过"克勒门文丛"让我有机会，更有动力跟大家汇报一些平时的所思所想。我从最亲近的汤显祖与"临川四梦"说起，有《紫钗记》，有《牡丹亭》，有《长生殿》，真是梦入月宫听仙曲……当然，正是在这有昆曲的生活方式里，我才和大家一起做了这么多美好的梦。

有了传统剧目的积累，我还分享了一些"别的梦"，那就是我自己醉心十余年，以薛宝钗为主角的原创剧目《红楼别梦》，以及这些年在实验剧场和音乐剧场方面的创作体会，同时还特别将"昳丽道场"设置了一个章节。从传统到原创，从原创到实验，无数次"入梦""出梦"和"再入梦""再出梦"，一步一回首，交出作业，将这本自言自语日知录捧到诸公面前。

头一遭出书，也是我艺术道路的阶段性小结，好的歹的都不舍得删去。原谅我的敝帚自珍，请多多指正！

附录

沈昳丽艺术活动年表

- 1975年11月6日,出生于中国上海。

- 1986年9月,考入上海戏曲学校第3届昆剧演员班。

- 1988年12月,首次登台演出《孽海记·思凡》,京昆艺术大师俞振飞观看演出并点评。

- 1994年6月16日,在北京人民剧场参加首届全国昆剧青年演员交流演出,演出《醉杨妃》,荣获兰花新蕾奖。

- 1994年6月,戏校毕业,正式进入上海昆剧团。

- 1996年9月5日,在北京参加全国昆曲新剧目观摩演出,演出《白蛇传·水斗》。

- 1997年7月1日,为庆祝香港回归,在北京参演上海话剧艺术中心话剧《归来兮》。

- 1999年12月3日、6日,在北京长安大戏院参加上海优秀剧目进京汇演,演出全3本《牡丹亭》上本。

- 1999年12月30日,千禧年之际,为香港葵青剧院开幕,演出全3本《牡丹亭》上本。

- 2000年4月1日,在苏州人民大会堂参加首届中国昆剧艺术节,演出全3本《牡丹亭》上本,荣获优秀表演奖。

- 2000年10月8日,荣获第11届上海白玉兰戏剧表演艺术主角奖。

- 2001年10月,在中国上海APEC峰会中演出《牡丹亭·惊梦》《玉簪记·秋江》。

- 2002年2月11日,参与录制的2002年春节戏曲晚会在央视播出,演出《牡丹亭·游园》。

- 2002年4月,在上海东方电视台拍摄《梨园星光——沈昳丽和她的昆剧艺术》及《百年振飞》专题片。

- 2002年6月4日,荣获第4届上海市"文化新人"和"新长征突击手"荣誉称号。

- 2002年8月17日,在上海天蟾逸夫舞台参加"俞振飞百年纪念演出"的活动,演出《占花魁·受吐》。

- 2002年9月21日、22日,在上海天蟾逸夫舞台举办"东方戏剧之星"个人专场,受四大昆曲小生前辈蔡正仁、岳美缇、汪世瑜、石小梅提携,合作演出《彩楼记·评雪辨踪》《占花魁·受吐》《长生殿·小宴》《玉簪记·秋江》等经典剧目。

- 2002年11月,在苏州参加庆祝中国昆曲入选人类口述和非物质遗产代表作1周年暨全国昆剧优秀中青年演员评比展演,演出《牡丹亭·寻梦》,荣获联合国教科文组织和文化部联合颁发的"促进昆剧艺术奖"。

- 2003年2月14日,首部现代题材小剧场昆剧《伤逝》在上海话剧艺术中心首演,开上海小剧场戏曲之先河。

- 2004年8月20日至22日,七夕不插电版《长生殿》在上海贺绿汀音乐厅首演。

2004 年 9 月 21 日，在全国政协礼堂参加全国政协成立 55 周年戏曲晚会，演出《司马相如·凤求凰》。

2005 年 3 月 15 日，在上海兰心大戏院演出《占花魁》。

2005 年 10 月 8 日，在天津中国大戏院参加"华夏神韵"——第 2 届中国民族戏曲优秀剧目大汇演，演出《牡丹亭》。

2005 年 12 月 18 日，全本《长生殿》正式开排。

2006 年 1 月 29 日，参与录制的 2006 年文化部春节联欢晚会在央视 1 套播出，演唱戏歌《明月几时有》。

2006 年 1 月 29 日，参与录制的 2006 南北演艺名家迎春戏曲大反串晚会在上海东方卫视文艺频道播出，演出越剧《打金枝》。

2006 年 4 月 15 日、16 日，在上戏剧院演出《司马相如》。

2006 年 10 月 30 日和 11 月 1 日，全本《长生殿》之第 2 本《霓裳羽衣》在上海兰心大戏院公开试演。

2006 年 12 月 1 日，在北京大学百周年纪念讲堂参加上昆进京系列展演，演出《伤逝》。

2007 年 5 月 16 日，在浙江音乐厅参加全国昆剧青年演员展演，演出《牡丹亭·寻梦》，荣获优秀演员奖、十佳论文奖。

2007 年 5 月 30 日，全 4 本《长生殿》之第 2 本《霓裳羽衣》在上海兰心大戏院首演，并在北京、台北、杭州等地巡演。

2007 年 10 月 18 日，在上海大剧院举办上海市委宣传部"粉墨嘉年华"专场，演出《牡丹亭·游园惊梦》和《钗头凤》。

2007 年 10 月 27 日、31 日和 11 月 3 日，在上海兰心大戏院参加第 9 届上海国际艺术节，连续演出 3 轮全本《长生殿》之第 2 本《霓裳羽衣》。

2007 年 11 月 29 日，在上海天蟾逸夫舞台参加言慧珠表演艺术教学成果研讨展演，演出《百花赠剑》。

2007 年 12 月 21 日，在上海兰心大戏院参加"巾生今世"——岳美缇传承专场，演出《司马相如·凤求凰》。

2008 年 1 月 25 日，在英国 BBC 电台 Maida Vale 音乐厅演出根据昆曲《牡丹亭》创作的交响乐作品《牡丹园之梦》，由汤沐海指挥、陈牧声作曲、BBC 交响乐团演奏。

2008 年 4 月 1 日，在北京故宫参加全本《长生殿》新闻发布会，演出剧中精彩片段，为在京首演《长生殿》预热。

2008 年 4 月 2 日，在上海东方艺术中心参加"迎世博·长三角名家名剧月"，演出《牡丹亭》。

2008 年 5 月 1 日，为庆祝上海昆剧团建团 30 周年和昆曲《长生殿》诞生 320 周年，在北京保利剧院演出全本《长生殿》之第 2 本《霓裳羽衣》。

2008 年 5 月 9 日，在长安大戏院参加上海昆剧团建团 30 周年北京系列展演，演出《玉簪记》。

2008 年 5 月 18 日，在上海音乐厅参加上海昆剧团建团 30 周年系列展演，演出《长生殿·小宴》。

2008 年 9 月 5 日，在上海天蟾逸夫舞台参加"雅部正音"——蔡正仁传承专场，演出《彩楼记·评雪辨踪》。

2008 年 9 月 11 日，赴西班牙参加上海世博会文化交流演出。

2008 年 10 月 14 日至 10 月 16 日，在香港城市大学演出七夕版《长生殿》《蝴蝶梦·说亲》《牡丹亭》并举办讲座。

2008 年 12 月 31 日至 2009 年 1 月 1 日，

上海昆剧团建团 30 周年"临川四梦"主题展演，《紫钗记》在上海东方艺术中心首演，为全国昆曲院团首次排演。

2009 年 3 月 21 日，在上海兰心大戏院举办"五子登科"——上昆青年艺术家传承演出第 1 季之沈昳丽专场，演出最全版本《牡丹亭·寻梦》和《醉杨妃》。

2009 年 4 月 27 日，在杭州西溪洪昇故居参加"寻访之旅"——上海昆剧团浙江行特别活动。

2009 年 5 月 23 日，在杭州红星剧院演出全本《长生殿》之第 2 本《霓裳羽衣》。

2009 年 6 月 12 日，在国家大剧院参加中宣部和文化部主办、庆祝中华人民共和国成立 60 周年献礼演出之"幽兰华梦"——四大经典昆曲展演，演出全本《长生殿》之第 2 本《霓裳羽衣》。

2009 年 6 月 24 日，在苏州科文中心参加第 4 届中国昆剧艺术节，演出《紫钗记》。

2009 年 7 月 31 日，在山西晋城影剧院参加第 2 届中国晋城棋子山国际围棋文化节，演出全本《长生殿》之第 2 本《霓裳羽衣》。

2009 年 10 月 18 日，在上海美琪大戏院参加第 11 届上海国际艺术节，演出《紫钗记》。

2009 年 10 月 24 日，在台北城市舞台参加"迎世博"——两岸城市艺术节上海文化周，演出《占花魁》。

2009 年 12 月 23 日至 26 日，在上海天蟾逸夫舞台参加"五子登科"——上海昆剧团青年艺术家传承演出专场第 2 季，演出《西楼记·楼会》、《贩马记·写状》、《疗妒羹·题曲》（首演）、《雷峰塔》。

2010 年 1 月 30 日至 31 日，在香港文化中心大剧院参加"上海昆剧团经典剧目名家展演"，演出《雷峰塔》《牡丹亭》。

2010 年 2 月 27 日和 3 月 6 日，在上海大剧院参加"京昆群英会"，演出《长生殿》《牡丹亭》。

2010 年 4 月 1 日、4 日，在台北演出全本《长生殿》之《霓裳羽衣》。

2010 年 4 月 23 日、24 日，在上海天蟾逸夫舞台和兰心大戏院参加上海昆剧团"临川四梦"主题系列展演，演出《紫钗记》《牡丹亭》。

2010 年 5 月 29 日，在上海天蟾逸夫舞台参加"洵美且异"——张洵澎传承专场，演出《百花赠剑》。

2010 年 6 月 5 日，在南京紫金大戏院参加全国昆剧优秀剧目展演周，演出《紫钗记》。

2010 年 6 月 14 日，在上海天蟾逸夫舞台参加"古戏薪传"——首届中国四大古老剧种同台展演，演出《玉簪记·偷诗》。

2010 年 6 月 22 日，在香港大会堂音乐厅参加 2010 年香港中国戏曲节之全国优秀青年昆剧演员艺术展演，演出《牡丹亭》。

2010 年 7 月 24 日，在香港会展中心参加香港书展，演出《牡丹亭》《紫钗记》片段。

2010 年 10 月 14 日，在江西抚州汤显祖大剧院参加第 1 届中国（抚州）汤显祖艺术节，演出《紫钗记》。

2010 年 10 月 24 日，在湖南郴州演艺中心参加"相约郴州"——中国经典昆剧展演，演出《牡丹亭·幽媾》。

2010 年 11 月 12 日，在上海天蟾逸夫舞台举办"五子登科"——上昆青年艺术家传承演出第 3 季之沈昳丽专场，演出《蝴蝶梦·说亲》《牡丹亭·离魂》《南柯记·瑶台》。

2010 年 12 月 28 日至 31 日，在上海天蟾逸夫舞台参加上海昆剧团贺岁演出季暨沪宁昆剧合演，演出《蝴蝶梦·说亲》和《占

花魁》,并在跨年迎新反串专场中首次反串武生独角戏《宝剑记·夜奔》。

2011年3月2日、3日,在华东师范大学参加"高雅艺术进校园",演出《牡丹亭》和《玉簪记》。

2011年3月12日,在香港圣士提反书院演出《牡丹亭》。

2011年3月27日,在上海天蟾逸夫舞台参加京昆文化讲坛,举办"动静张弛·心有灵犀——真情沈昳丽"讲座。

2011年3月31日,在上海电视台录制经典大戏《墙头马上》。

2011年4月18日,在法国巴黎中国文化中心参加上海文化月开幕式,演出《牡丹亭·游园惊梦》。

2011年5月8日,在台湾新北市立艺文中心演艺厅参加"西墙寄情"——2011年昆剧名家汇演,演出《墙头马上》。

2011年5月18日,为纪念昆曲申遗成功10周年,在上海大剧院中剧场参加2011全国昆曲优秀中青年演员展演周开幕演出上海昆剧团专场,演出《牡丹亭·离魂》。

2011年6月18日至25日,参加纪念昆曲申遗成功10周年上海昆剧团访美公演,在美国华盛顿傅立叶博物馆、哥伦比亚大学米勒剧场演出《长生殿》和《蝴蝶梦·说亲》,并在纽约法拉盛图书馆举办讲座。

2011年7月1日,在上海兰心大戏院参加"雅韵正红"——上海昆剧团纪念建党90周年演出,演出《玉簪记·秋江》。

2011年7月29日、30日,在台北演出白先勇原著舞台剧《游园惊梦》。

2011年8月2日,央视戏曲频道人物访谈节目《沈昳丽:摇漾春如线》首播。

2011年10月15日,在浙江温州大剧院参加中国戏曲南戏故里行名团名剧省亲演出,演出《墙头马上》。

2011年11月5日、6日,在德国科隆歌剧院演出全本《长生殿》之第1本《钗盒情定》和第2本《霓裳羽衣》。

2011年11月26日,在香港培正中学演出《玉簪记》。

2011年12月3日,在深圳参加"戏聚星期六",举办昆曲明星公开课。

2011年12月10日,在江苏省昆剧院兰苑剧场举办"五子登科"上海昆剧团青年艺术家传承演出第4季之沈昳丽专场,演出《蝴蝶梦·说亲》、《连环记·拜月》首演)、《南柯记·瑶台》,并在黎安专场助演《红梨记·亭会》。

2011年12月30日、31日,在上海天蟾逸夫舞台参加上海昆剧团贺岁展演,演出精华版《长生殿》《玉簪记·秋江》。

2012年2月6日,在上戏剧院参加"传统·中国"——上海昆剧团民俗节庆系列演出之元宵专场,首演新版昆剧《占花魁》。

2012年3月25日,在上海东方艺术中心参加第5届东方名家名剧月,演出精华版《长生殿》。

2012年4月22日,在中国昆曲博物馆演出《蝴蝶梦·说亲》。

2012年5月1日,在上海天蟾逸夫舞台参加"天蟾90年90戏"壬辰孟夏演出季,演出《雷峰塔》。

2012年5月20日,在上海兰心大戏院参加"玉兰芬芳"——纪念毛泽东同志《在延安文艺座谈会上的讲话》发表70周年暨上海著名戏曲演员演唱会,演唱《牡丹亭·惊梦》。

2012年5月23日,在上海大剧院参加"粉墨佳年华"——上海青年艺术家主题实践活

动综合汇演暨纪念毛泽东同志《在延安文艺座谈会上的讲话》发表70周年，演出《牡丹亭·寻梦》。

2012年11月29日至12月8日，在湖北黄石、湖北武汉、广东广州参加高雅艺术进校园系列活动，演出《雷峰塔》并在多所高校举办多场讲座。

2013年1月31日，在台北参加上海昆剧团访台20周年纪念演出，《烟锁宫楼》首演。

2013年4月2日、3日，在上海天蟾逸夫舞台参加"上巳女儿节"主题展演，演出《烟锁宫楼》。

2013年4月19日，在日本东京参加日中"杨贵妃"主题艺术展演，演出《长生殿·埋玉》。

2013年5月7日至31日，在华中科技大学、武汉理工大学、武汉工程大学、清华大学连续举办多场昆曲公开课。

2013年5月25日，在上海新衡山电影院参加"衡山戏曲名家汇"幽兰昆韵昆剧专场，演出《玉簪记》。

2013年6月1日，在扬州大剧院参加"海上风韵"——上海文化全国行巡演首站，演出《牡丹亭》。

2013年8月9日，在上海博物馆演出《牡丹亭·寻梦》。

2013年9月8日，在上海兰心大戏院参加星期戏曲广播会30周年上昆专场，演唱《牡丹亭·惊梦》。

2013年9月30日，在南京紫金大戏院参加"海上风韵"——上海文化全国行巡演南京站，演出精华版《长生殿》。

2013年10月9日，为上海昆剧团俞振飞昆曲厅开台演出《蝴蝶梦·说亲》。

2013年10月10日，在上海音乐学院参加昆曲艺术与当代音乐创作的对话，与作曲家陆培、陈牧声对谈。10月16日，在上海音乐厅参加上海音乐学院第6届当代音乐周闭幕式，演出交响乐作品《牡丹亭：天·地·人·和》。

2013年12月1日，在北京梅兰芳大剧院参加2013年全国昆剧优秀剧目展演，演出精华版《长生殿》。

2014年1月4日，在俞振飞昆曲厅演出《彩楼记·评雪辨踪》。

2014年4月12日、13日，在洛阳新区歌剧院参加中国牡丹文化节，演出《牡丹亭》。

2014年4月26日、27日，在美国卡尔顿大学音乐厅和麦考斯特大学演出《疗妒羹·题曲》。

2014年5月13日，在上海音乐厅参加第31届"上海之春"国际音乐节中国优秀交响乐作品音乐会，演出交响乐作品《牡丹园之梦》。

2014年5月17日，在上海天蟾逸夫舞台主持"兰馨辉耀一甲子"——昆大班从艺60周年纪念演出并演唱《长生殿·小宴》。

2014年6月28日，在上海参加"凯德·为明天一起善行"主题公益活动。

2014年8月26日，在贺绿汀音乐厅参加东方讲坛，举办"昳丽道场"昆曲欣赏讲座。

2014年10月18日、19日，上海国际艺术节"扶青计划"委约作品实验昆曲《题曲》在上海戏剧学院新空间剧场首演。

2014年10月26日，在上海星舞台参加上海国际艺术节，首演《潘金莲》。

2014年11月25日、26日，在成都华美紫馨国际剧场参加国家舞台艺术精品成都演出季，演出精华版《长生殿》。

2014年12月20日,在清华大学新清华学堂参加"名家传戏"——全国昆曲《牡丹亭》传承汇报演出之上海昆剧团典藏版《牡丹亭》,演出《寻梦》。

2015年4月11日,在上海贺绿汀音乐厅参加东方讲坛经典艺术系列讲座之"书曲同道"——昆曲对话书法,与书法家刘一闻对谈。

2015年4月25日,在俞振飞昆曲厅演出精华版《长生殿》。

2015年5月1日,在上海天蟾逸夫舞台演出《贩马记》。

2015年6月5日,赴德国汉堡参与友好城市文化交流。

2015年6月27日,"今天传承·当代再造"计划在北京今日美术馆开展,与装置艺术家合作当代艺术作品《悬丝计》。

2015年10月18日,上海国际艺术节"扶青计划"暨青年艺术创想周邀约剧目《一场穿越历史的演奏会》在上海戏剧学院首演。

2015年10月25日,在俞振飞昆曲厅参加由上海剧协主办的剧本朗读会,展示《红楼别梦》片段。

2015年11月10日至13日,参加国家三部委"高雅艺术进校园"赴武汉巡演,在江汉大学、中国地质大学、武汉轻工大学演出《牡丹亭》,在湖北大学举办讲座。

2015年11月30日,在上海昆剧团俞振飞昆曲厅参加上海戏曲学校70周年校庆暨昆曲五代同堂经典折子戏展演,演出《牡丹亭·寻梦》。

2016年2月19日,在上海天蟾逸夫舞台演出《牡丹亭》。

2016年3月27日,在广州花园酒店参加世界戏剧日暨亚洲传统戏剧论坛,演出《牡丹亭·惊梦》。

2016年3月30日,在深圳保利剧院参加"时代·环境·语境·戏剧人"戏剧大讲座。

2016年4月24日,在上海东方艺术中心第九届东方名家名剧月闭幕式,演出典藏版《牡丹亭》。

2016年5月2日,在俄罗斯参加雅罗斯拉夫尔国际音乐节,演出《一场穿越历史的演奏会》。

2016年6月4日至11日,为纪念汤显祖逝世400周年,在广州大剧院(新版首演)、中山市文化艺术中心、深圳保利剧院演出《紫钗记》,并在暨南大学举办讲座。

2016年7月8日至10日,为纪念汤显祖逝世400周年,在香港葵青剧院参加香港2016中国戏曲节暨上海昆剧团"临川四梦"巡演,演出《牡丹亭》和《紫钗记》片段,并在香港城市大学举办讲座。

2016年7月15日至19日,在国家大剧院参加文化部主办的纪念汤显祖逝世400周年展演,演出《紫钗记》和《牡丹亭·寻梦》,并举办"以梦为马的戏剧骑士——汤显祖与'临川四梦'导赏"讲座。

2016年9月1日,在日本本州富山县利贺艺术中心利贺山房参加第5届亚洲导演节,实验昆剧《椅子》首演。

2016年9月13日至17日,为纪念汤显祖逝世400周年,在贵州饭店国际会议中心、云南昆明剧院演出《紫钗记》,并举办讲座。

2016年9月23日,为纪念汤显祖和莎士比亚逝世400周年,独立制作并主演的实验作品《浣莎纪》在上海交响乐团音乐厅演艺厅首演。

2016年10月11日,在福建泉州梨园古典剧院参加第2届海上丝绸之路国际艺术节中国戏剧展演开幕式,演出《牡丹亭·寻梦》,10月16日、17日演出《牡丹亭》。

附 录

- 2016 年 10 月 13 日，在上海大剧院参加上海戏曲艺术中心"戏·聚精典"演出季之沪浙苏三地联动《牡丹亭》，演出《寻梦》。
- 2016 年 11 月 2 日至 11 日，在美国纽约丹尼凯剧场、马里兰大学演出《牡丹亭》和《蝴蝶梦·说亲》，并在纽约城市大学亨特学院戏剧系举办昆曲讲座和体验课。
- 2016 年 11 月 24 日，在上海商城剧院参加静安戏剧谷，演出实验昆剧《椅子》，为该剧中国首演。
- 2016 年 11 月 29 日、30 日，在上海话剧艺术中心 D6 空间参加上海小剧场戏剧节，演出《伤逝》。
- 2016 年 12 月 2 日，为纪念汤显祖逝世 400 周年，在上海话剧艺术中心艺术剧院演出"临川四梦"之《紫钗记》和《牡丹亭·寻梦》。
- 2016 年 12 月 15 日，在国家大剧院音乐厅参加《国家大剧院》杂志 100 期纪念演出，与爵士钢琴家黄健怡演出昆曲与钢琴《牡丹亭·寻梦》。
- 2016 年 12 月 30 日，在国家大剧院戏剧场参加 2017 年新年戏曲晚会，演出《紫钗记》片段，习近平等中央领导现场观看，央视综合频道在 2017 年 1 月 1 日元旦当晚播出。
- 2017 年 1 月 27 日，参与录制的央视春晚上海分会场在央视一套播出，演出《紫竹调·家的味道》。
- 2017 年 2 月 13 日，参与录制的 2017 年东方卫视元宵喜乐会播出，演唱《花好月圆》。
- 2017 年 3 月 8 日，荣获上海市"三八红旗手"荣誉称号。
- 2017 年 4 月 2 日，在上海天蟾逸夫舞台参加"水流云在"——昆曲音乐家辛清华、顾兆琪纪念演出，演唱《长相思》。
- 2017 年 4 月 21 日，在武汉剧院参加第 5 届中华优秀戏曲文化艺术节上海昆剧团"临川四梦"巡演，演出《紫钗记》，并于 20 日、22 日在江汉大学、武汉理工大学举办"临川四梦"讲座。
- 2017 年 5 月 19 日，在广东演艺中心大剧院参加第 28 届中国戏剧梅花奖终评竞演，演出《紫钗记》；5 月 22 日，在广州大剧院获颁第 28 届中国戏剧梅花奖；5 月 23 日，在广州花园酒店参加获奖演员座谈会，在广州粤剧博物馆参加获奖演员送欢乐下基层慰问演出，演唱《牡丹亭·寻梦》。
- 2017 年 5 月 30 日、31 日，在上海新天地屋里厢博物馆参加"2017 表演艺术新天地"，演出实验昆剧《椅子》。
- 2017 年 6 月 9 日至 29 日，参加上海昆剧团全本《长生殿》10 周年华南巡演，在广州大剧院（复排版首演）、深圳保利剧院、云南昆明剧院演出全 4 本《长生殿》之第 2 本《霓裳羽衣》，并在惠州文化艺术中心、深圳保利剧院演出《牡丹亭》。
- 2017 年 7 月 30 日，在上海天蟾逸夫舞台参加庆祝建军 90 周年戏曲交响演唱会，演唱现代昆剧《琼花》片段。
- 2017 年 8 月 3 日、4 日，在上海交响乐团音乐厅主厅参加上海市 2017 年新剧目评选展演，潜心创作 10 多年、以薛宝钗为主角的原创昆曲《红楼别梦》首演。
- 2017 年 9 月 12 日、13 日，在俄罗斯萨马拉州青年剧院参加金萝卜戏剧节，演出实验昆剧《椅子》。
- 2017 年 9 月 17 日，在北京朝阳 9 剧场行动剧场参加全国小剧场戏剧优秀剧目展演，演出实验昆剧《椅子》。
- 2017 年 9 月 22 日，在上海大剧院参加上海昆剧团全 4 本《长生殿》10 周年巡演上海站，演出第 2 本《霓裳羽衣》。
- 2017 年 10 月 12 日，在昆山大戏院参加

"昆曲回家"——大师传承版《牡丹亭》，演出《寻梦》。

- 2017年10月20日至22日，参加SKAMPA国际当代戏剧节，在阿尔巴尼亚地拉那艺术大学黑匣子剧场和爱尔朗桑SKAMPA剧场演出实验昆剧《椅子》。

- 2017年10月27日，在香港文化中心大剧院参加京昆粤南北和庆回归大汇演，演出《贩马记·写状》。

- 2017年11月17日，在国家大剧院参加全本《长生殿》10周年巡演暨国家大剧院开幕10周年戏曲邀请展，演出第2本《霓裳羽衣》，并于11月18日在北京大学艺术学院举办讲座。

- 2017年12月3日，在上海1862时尚艺术中心参加现代传播第10届"国家精神造就者"荣誉颁奖礼，受奖并演出由叶锦添导演的实验作品《空穴来风》。

- 2017年12月22日，在上海周信芳戏剧空间参加第3届"戏曲·呼吸"上海小剧场戏剧节，演出实验昆剧《椅子》。

- 2018年1月6日、8日，在台北参加上海昆剧团建团40周年巡演，演出"临川四梦"之《紫钗记》和《牡丹亭·寻梦》。

- 2018年2月8日，荣获上海昆剧团2017年度杰出贡献奖。

- 2018年2月5日，在上海文艺会堂参加2018上海春节文艺嘉年华之上海市戏剧家协会新春联欢会，演唱昆曲与钢琴《牡丹亭·寻梦》。

- 2018年2月23日，在上海大剧院参加"霓裳雅韵·兰庭芳菲"——上海昆剧团建团40周年系列演出庆典晚会，演出《紫钗记》片段；2月28日，参加明星反串版《牡丹亭》，在《欢挠》和《圆驾》中分别反串巾生、小官生柳梦梅。

- 2018年3月9日，在武汉剧院参加第6届中华优秀戏曲文化艺术节开幕式第27、28届梅花奖演员演唱会；3月17日，演出全本《长生殿》之第2本《霓裳羽衣》。

- 2018年3月18日，在武汉百丽宫影城参加"昳丽道场"5周年《村戏》特别观影会，与戏迷共同观影并映后交流。

- 2018年4月27日、28日，在北京天桥艺术中心参加第3届华人春天艺术节，演出实验昆剧《椅子》。

- 2018年5月6日，在上海交响乐团音乐厅参加陈钢作品专场音乐会，演出戏曲风三重奏：昆曲风《惊梦》、越剧风《天上掉下个林妹妹》、评弹风《三轮车上的小姐》。

- 2018年5月17日，为纪念昆曲"非遗"17周年，在上海思南公馆参加上海昆剧团非遗开放日，演出《牡丹亭·游园惊梦》。

- 2018年5月20日，在上海戏剧学院实验剧院参加纪念俞振飞任上海戏校校长60周年京昆演唱会，演唱《长生殿·小宴》。

- 2018年6月15日，在香港文化中心大剧院参加2018香港中国戏曲节，演出开幕剧目全本《长生殿》之第2本《霓裳羽衣》。

- 2018年8月8日至10日，在安徽参加"东方之韵·剧荟江南"——长三角地区戏剧梅花奖、白玉兰奖艺术家"深入生活、扎根人民"主题实践活动，并演出《牡丹亭·寻梦》。

- 2018年9月26日，受上海浦东新区区委党校处级干部选学培训班之邀，就科学与人文素养专题举办昆曲讲座。

- 2018年10月9日至20日，受香港进念·二十面体之邀，在香港文化中心参加"一带一路实验剧场"，演出实验作品《惊梦：博物馆的故事》，并举办系列工作坊和讲座。

- 2018年10月29日，在昆山文化艺术中心大剧院参加文化部主办2018戏曲百戏（昆山）盛典，首场演出由八大昆剧院团联袂呈现的《牡丹亭》，代表上海昆剧团

附 录

- 演出《寻梦》。
- 2018年11月16日至22日,在四川广安、成都参加沪浙苏三地联动明星版《牡丹亭》,演出《惊梦》。
- 2018年11月28日,受邀参加北京文化艺术基金叶派小生培训班汇报专场,在北京梅兰芳大剧院演出《贩马记·写状》。
- 2018年12月1日、2日,在德国柏林艺术节剧院参加上海昆剧团建团40周年欧洲巡演,演出"临川四梦"之《紫钗记》和《牡丹亭》。
- 2018年12月8日,在央视戏曲频道录制《梨园传奇》节目,演出《牡丹亭·游园》。
- 2019年1月17日,在上海兰心大戏院参加上海昆剧团建团40周年闭幕演出之明星版《牡丹亭》,演出《离魂》。
- 2019年2月16日,在上海大剧院参加"数风流人物"——经典诗文咏诵音乐会,与乔榛合作《钗头凤》。
- 2019年4月19日、20日,在武汉工程大学、武汉汤湖戏院参加第7届武汉"戏码头"中华戏曲文化艺术节,演出实验昆剧《椅子》并举办讲座,受聘为武汉工程大学客座教授。
- 2019年4月28日,在上海东方艺术中心音乐厅参加第36届上海之春闭幕演出,首演由陈钢作曲的交响诗曲《情殇——霓裳骊歌杨贵妃》。
- 2019年5月3日,在香港戏曲中心大剧院参加"临川四梦"主题展演,演出《紫钗记》。
- 2019年6月3日,在北京中山音乐堂参加良辰美景2019非遗演出季,演出《牡丹亭·惊梦》。
- 2019年6月7日至8日,在美国国立亚洲艺术博物馆故宫特展闭幕式上演出《玉簪记》和《蝴蝶梦·说亲》。
- 2019年9月1日至15日,在香港文化中心参加"一带一路"文化论坛、实验工作坊,演出实验剧场《惊梦》。
- 2019年11月3日,在江苏大剧院参加"戏聚江南"——庆祝新中国成立70周年戏曲展演,演出实验昆剧《椅子》。
- 2019年11月5日,第二届进博会期间,在豫园古戏台为中法元首夫妇演出法国特别版实验昆剧《椅子》。
- 2019年11月,出版发行《情殇——霓裳骊歌杨贵妃》CD唱片。
- 2020年1月9日,荣获上海昆剧团2019年度杰出贡献奖。
- 2020年1月,在浙江永嘉昆剧团《牡丹亭》剧组任艺术指导。
- 2020年2月,参加"云上雅韵"——上海昆剧团"昆曲follow me"明星课堂,讲解示范昆曲闺门旦表演艺术。
- 2020年3月,在《光明日报》《中国戏剧年鉴》发表创作谈。
- 2020年3月27日,参加艺起前行·演艺大世界云剧场"东方之韵"戏曲展演周之上海昆剧团专场,讲解昆曲中的"四大名著",分享昆曲《红楼别梦》的创作体验。
- 2020年4月15日,在俞振飞昆曲厅参加文化部昆曲经典折子戏录制工程,演出《百花赠剑》。
- 2020年4月16日,在"昳丽道场"哔哩哔哩直播间参加中国矿业大学镜湖大讲堂,将昆曲讲座通过云上送入大学校园。
- 2020年4月23日,在上海浦东新区海桐小学参加"2020浦东新区中国传统戏曲进校园名家讲堂",做题为"曲韵丽音——走近至情至性的昆曲《牡丹亭》"讲座。

- 2020年5月16日，在俞振飞昆曲厅参加上海昆剧团纪念昆曲"非遗"19周年主题演出云直播，演唱《牡丹亭·惊梦》选段。

- 2020年5月18日，在昆曲非遗日荣登《中国戏剧》杂志2020年第5期封面。文艺评论家胡晓军撰写长文《一生爱好是天然——我眼中的昆剧表演艺术家沈昳丽》。

- 2020年6月19日、21日，在上海东方艺术中心参加东方名家名剧月，演出"临川四梦"之《紫钗记》和《牡丹亭》，这是疫情后首轮恢复的昆曲大剧场公演。

- 2020年7月，录制上海昆剧团中国戏剧梅花奖艺术家昆曲经典名段自选集CD唱片。

- 2020年7月11日，疫情期间完成传承的大戏《蝴蝶梦》在俞振飞昆曲厅首演。

- 2020年7月，受上海话剧艺术中心之邀，参加话剧《红楼梦》剧组。

- 2020年8月，参加由上海文联组织的上海文艺家赴西藏文艺志愿服务及创作采风活动。

- 2021年1月，出版个人第一本演剧随笔《昆曲日知录——幽梦谁边》。

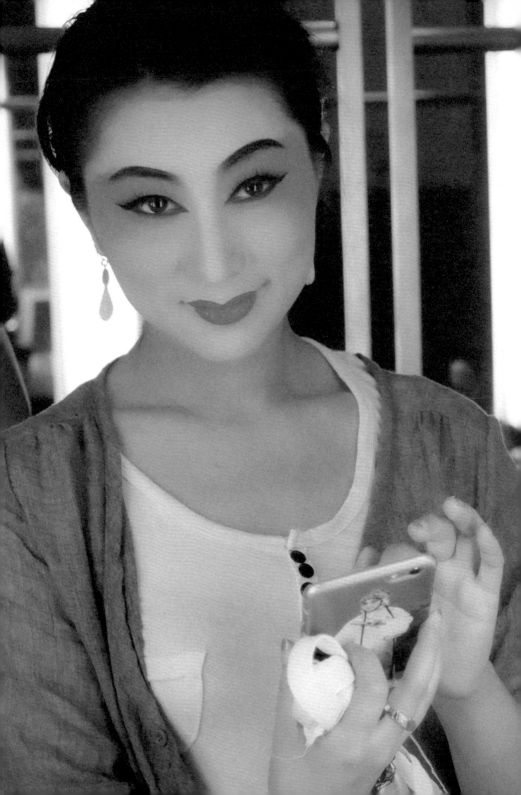

本书图片摄影包括下列人士和机构
（排名不分先后），在此一并致谢

叶锦添
陆梨青
姜建忠
尹雪峰
祖忠人
刘　刚
海青歌
杨盛怡
米　妃
羊一梵
李　祥
齐　琦
蕙质
莫　霞
王思景
碎碎作语

上海昆剧团
上海戏曲艺术中心
《旅行者》杂志
《生活》杂志
《真情》杂志